The Betty Turner Corn
Art Collection has been
generously donated by

Elizabeth C. and Michael Ogie

De 72 Glazen van de St. Janskerk in Gouda

The 72 Stained-Glass Windows of Saint John's Church in Gouda

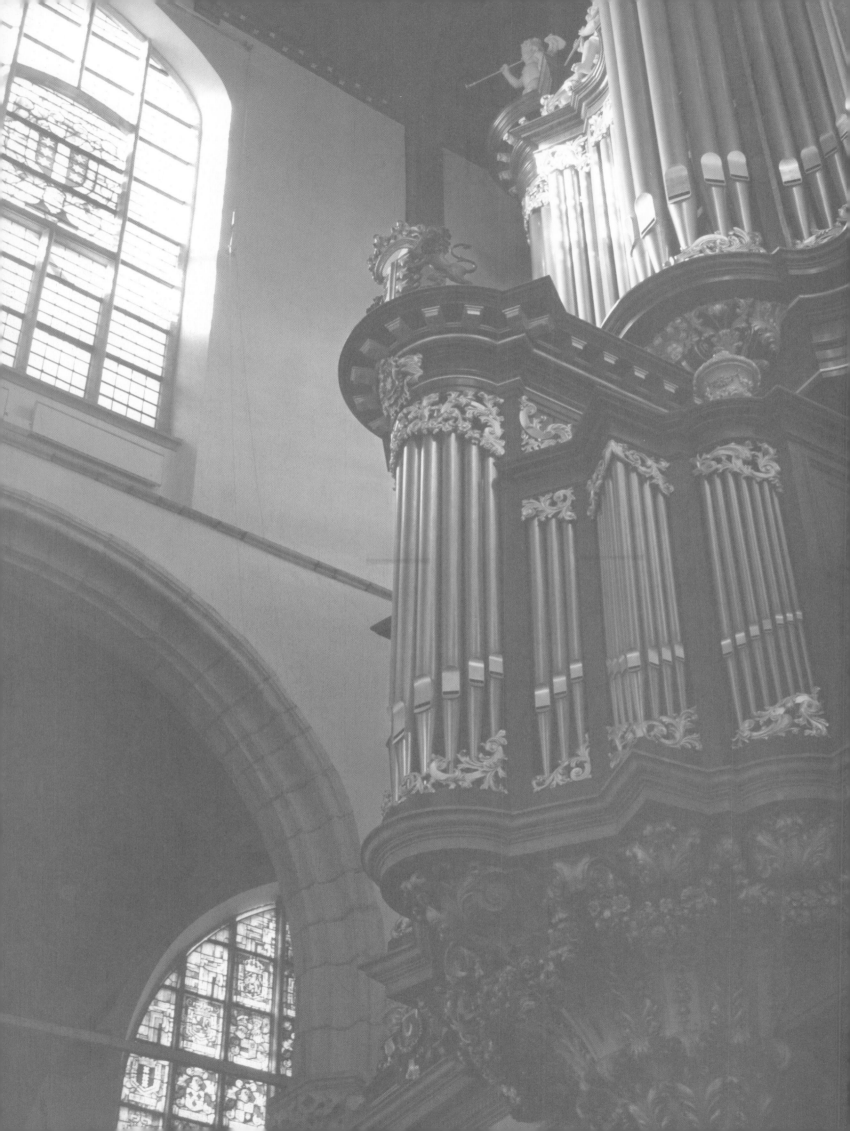

De 72 Glazen
van de Sint Janskerk
in Gouda

R. A. Bosch

The 72 Stained-Glass
Windows of Saint John's
Church in Gouda

R. A. Bosch

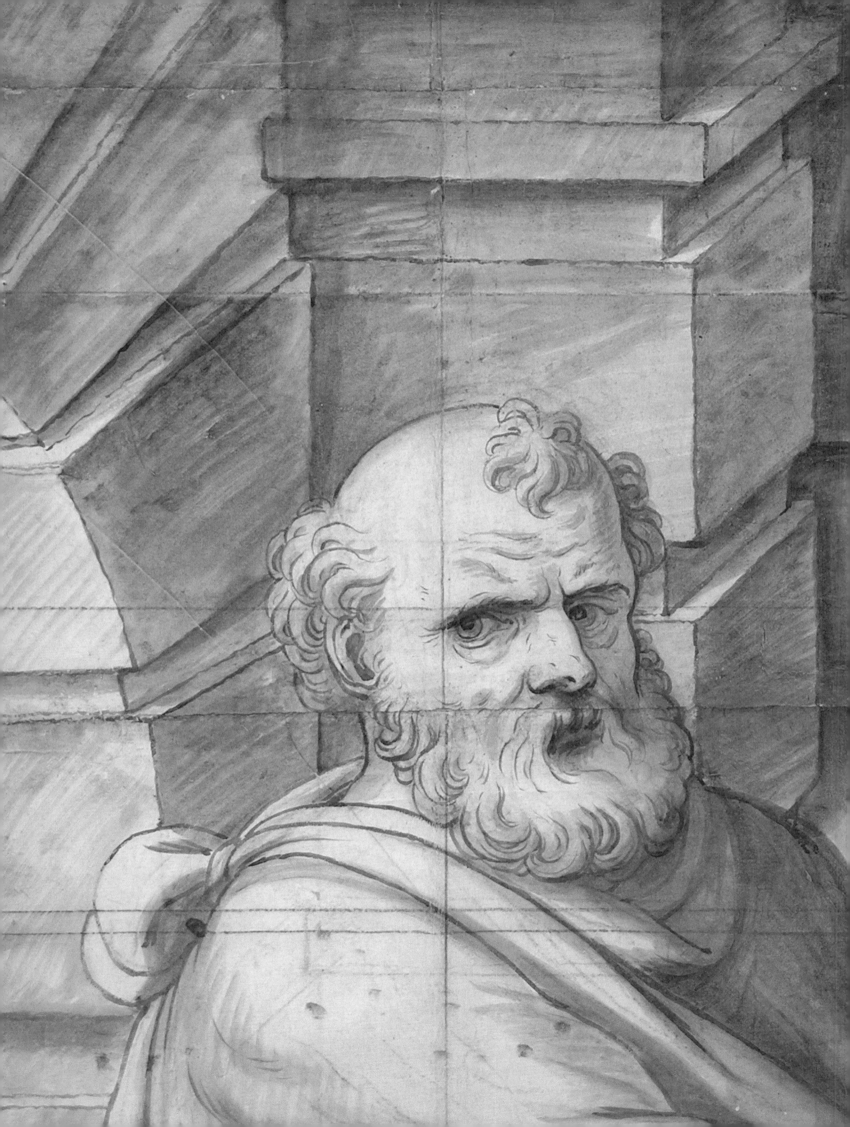

Voorwoord

Onder de vele uitgaven die in de loop der jaren over de gebrandschilderde ramen van de Sint Janskerk verschenen zijn – één van de oudste gedrukte gidsen, de *Beschrijvinge en uytlegginge der Konstrijcke Glasen* door Theodorus Hopkooper, dateert uit 1681 – neemt dit boek een bijzondere plaats in omdat het de eerste publicatie is waarin alle 72 glazen zowel in hun geheel als in vele details zijn afgebeeld en systematisch beschreven.

Een dergelijk overzichtswerk had er eigenlijk al veel eerder moeten zijn en we zijn dan ook verheugd dat ooit de verwondering over het ontbreken ervan de bron van inspiratie werd voor de auteur om dit "compleet geïllustreerd boek van één van de grootste monumenten van de glasschilderkunst in Europa" te realiseren. We zijn hem bijzonder dankbaar voor dit initiatief, niet alleen omdat het tegemoet komt aan de wens van vele geïnteresseerden in de Goudse Glazen maar vooral omdat het heeft geleid tot een boek waarin de relevante kunsthistorische informatie over de glazen en hun iconografie op een heldere en instructieve wijze voor een breed publiek toegankelijk zijn gemaakt.

Onze dank gaat ook uit naar de Rijksdienst voor Archeologie, Cultuurlandschap en Monumenten die ons de (dia)opnamen gemaakt tijdens de restauratie van de Glazen in de jaren tachtig van de vorige eeuw, ter beschikking heeft gesteld. Bovendien heeft zij met het oog op de verschijning van dit boek het bewerkelijke digitaliseringsproces van de opnamen mogelijk gemaakt en zelfs bespoedigd. Deze uitgave is daarom ook bijzonder vanwege de hoge kwaliteit in helderheid en scherpte van de illustraties.

Uit de verantwoording door de auteur blijkt dat velen aan de totstandkoming van dit boek hebben bijgedragen. Daaraan wil ik graag de namen toevoegen van dhr. Gerard Verbeek, oud-bestuurslid van de Stichting, en van mevr. Corella Ariës die met grote zorgvuldigheid de eindversie van de tekst voor publicatie gereed hebben gemaakt. Dhr. Mark Overbeeke dank ik voor zijn uitstekende vertaling.

Tussen het verschijnen van de *Beschryvinge van Hopkooper* en *De 72 Glazen van de Sint-Janskerk in Gouda* zit een periode van meer dan drie eeuwen. Wat beide verbindt is de wens het uitzonderlijke dat de *Groote en heerlijcke* Sint Janskerk in de *konstrijcke glasen* bezit, bekend te maken. Mede om die reden is gekozen voor een tweetalige editie. We hopen dat dit boek als een fraaie schakel in een lange traditie daaraan een geslaagde bijdrage zal leveren.

Dr. A.L.H. Hage
Voorzitter Stichting Fonds Goudse Glazen

Foreword

Of all the publications on the Stained-Glass Windows of St. John's Church which have appeared in the course of time – one of the oldest, the *Beschrijvinge en Uytlegginge der Konstrijcke Glasen* (Descriptions and Explanations of the Resplendent Stained-Glass Windows) by Theodorus Hopkooper, dates from 1681 – this one takes pride of place because it is the first publication which systematically describes all windows both as a whole and in detail and contains illustrations of all of them.

An overview, however, is long overdue. We are delighted, therefore, that the author's initial surprise about the absence of such a publication became the source of inspiration to realize this "complete illustrated book on one of the greatest stained-glass art monuments in Europe". We are most grateful for this initiative, not only because it satisfies the wishes of many who are interested in the Stained-Glass Windows of Gouda, but in particular because it has resulted in a book in which the relevant art-historical information about the windows and their iconography has been made accessible, in a clear and informative manner, to a broader public.

We also wish to express gratitude to the *Rijksdienst voor Archeologie, Cultuurlandschap en Monumenten* (National Service for Archaeology, Cultural Landscape and Built Heritage) for making available to us the slides made during the restoration of the windows in the 1980's. Additionally, the *Rijksdienst* has been of great service by facilitating and expediting the intricate process of digitalization of the slides. The resulting high-quality illustrations make this publication even more unique.

The author's acknowledgement shows that many people have contributed to this publication. I wish to add the names of Mr Gerard Verbeek, former board member of the Fund, Mrs Corella Ariës for meticulously preparing the final version of the text for publication and Mr Mark Overbeeke for his excellent translation.

More than three centuries have lapsed between the publication of the *Beschryvinge* by Hopkooper and *The 72 Stained-Glass Windows of St. John's Church in Gouda*. What links both publications is the wish to illustrate that unique aspect of the magnificent St John's Church: the resplendent windows. Partly due to this it was decided to publish a bilingual edition. We hope that this beautiful publication, as part of a long tradition, will be a successful contribution.

Dr. A.L.H. Hage
Chairman *Stichting Fonds Goudse Glazen* (Stained-Glass Windows of Gouda Fund)

< Lambert van Noort: Petrus, detail carton voor glas 13 Peter, detail of cartoon for pane 13

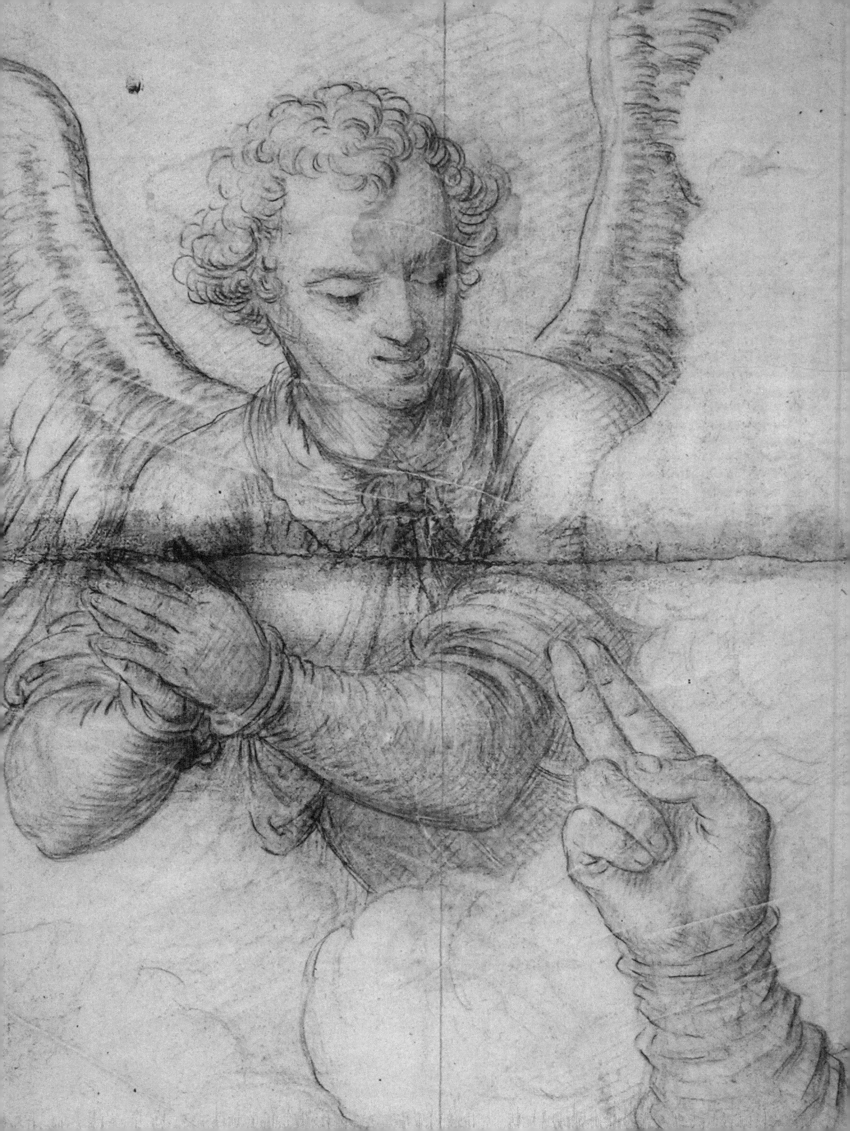

Verantwoording en Dankwoord

Toen ik van een lang verblijf in het buitenland terugkeerde, verwonderde het mij dat er geen compleet geïllustreerd boek bestond van één van de grootste monumenten van glasschilderkunst in Europa, te weten: de 72 kerkramen van de Sint Janskerk te Gouda. Op het voorstel een dergelijke uitgave te gaan maken reageerde de Stichting Fonds Goudse Glazen enthousiast en zegde haar medewerking toe.

De voorliggende publicatie bevat kwalitatief hoogwaardige illustraties van alle kerkramen met de uitleg op de bladzijden naast de afbeeldingen.

Ofschoon ik bij het samenstellen van de verklarende teksten zoveel mogelijk gebruik gemaakt heb van de laatste iconografische inzichten, heeft deze publicatie geen wetenschappelijke pretenties. Het voordeel hiervan is dat, omwille van de leesbaarheid, de tekst verschoond is gebleven van referenties.

De tekst werd leesbaarder gemaakt en van taal- en stijlfouten ontdaan door N.A. Saarberg-van Willigen en mijn echtgenote M.A.V. Bosch-van Valkenhoef.

Uiteraard blijf ikzelf verantwoordelijk voor de resterende onvolkomenheden in de voorliggende tekst.

De auteurs van de bronnen die ik heb kunnen raadplegen, ben ik uiteraard veel dank verschuldigd. In de bronvermelding vindt U de namen van de auteurs en hun werk.

Bijzonder erkentelijk ben ik voor de vele persoonlijke ondersteuning bij het totstandkomen van deze uitgave.

Als eerste wil ik hier noemen G.J. Vaandrager die als auteur van diverse artikelen over de glazen voor mij de grootste steun is geweest. Zonder hem was dit werk niet tot stand gebracht. Hiernaast heb ik kunnen profiteren van de iconografische kennis van mevrouw H.A. van Dolder-de Wit, eveneens auteur over de glazen; de heer W. de Groot, restaurateur van de cartons; de heer M. Tompot, koster, auteur en rondleider; mevrouw G.A. Hakstege-Groeneveld, ruim vijfentwintig jaar beheerster van de uitstekende bibliotheek van de Stichting, en Z. van Ruyven-Zeman, auteur en wetenschappelijke autoriteit op het gebied van de glasschilderkunst.

De redactiecommissie van de Stichting bestaande uit de heren K.I. Nauta, G.P. Olbertijn en G.J. Vaandrager heeft de inhoud grondig bestudeerd en in belangrijke mate verbeterd.

Postuum gaat mijn dank uit naar A.A.J. Rijksen, lange tijd voorzitter van de Stichting, die als eerste gewezen heeft op de grote invloed van het Noord-Nederlandse humanisme op de glasschilderkunst in de Sint Janskerk. Op theologisch en humanistisch gebied ben ik geholpen door P. van der Waal en zijn collega A.J. Noord, beiden predikant te Gouda.

De vele Latijnse teksten werden gecontroleerd op juistheid door P.A.W.M. Zuijdwijk, classicus en rector van het Coornhert Gymnasium te Gouda.

Tenslotte ben ik dankbaar voor de vele zakelijke en creatieve adviezen die ik verder mocht ontvangen. Graag wil ik hier noemen de heren K.C.H.A. Raming, F.J.B. Bruins, A.A.L. van Bunge, W.M.G. Visser en H.L.M. van Wissen.

Dr. R.A. Bosch

Acknowledgements

After returning from a long stay abroad, I was surprised to find that there was no complete illustrated book on one of the greatest stained-glass art monuments in Europe: the 72 church windows of St. John's Church in Gouda. The *Stichting Fonds Goudse Glazen* responded enthusiastically and with full cooperation to the proposal to commence such a book.

This publication contains high-quality illustrations of all church windows with explanations on the adjacent pages. Although I have made use of the latest iconographic views when compiling the explanatory texts this publication is without any scholarly pretense. The advantage is that, for the sake of legibility, the text does not contain any references.

The text was corrected and its legibility improved by Mrs N.A. Saarberg-van Willigen and my wife Mrs M.A.V. Bosch-van Valkenhoef.

Naturally, I remain ultimately responsible for any remaining imperfections in this text.

I am very much indebted to the authors of the sources I consulted. They are duly credited in the bibliography.

I received ample support to realize this publication for which I am very grateful.

Foremost I would like to mention Mr G.J. Vaandrager who as author of various articles on the stained-glass windows has been of great assistance. Without him this work would not have reached completion.

Further, I have made good use of the iconographic knowledge of Mrs H.A. van Dolder-de Wit, who has also published work on these stained-glass windows; Mr W. de Groot, restorer of the cartoons; Mr M. Tompot, sexton, author and guide; Mrs G.A. Hakstege-Groeneveld, for more than 25 years in charge of the excellent library of the *Stichting*, and Mrs Z. van Ruyven-Zeman, author and authority on stained-glass art.

The editorial committee of the *Stichting* consisting of Mr K.I. Nauta, Mr G.P. Olbertijn and Mr G.J. Vaandrager have thoroughly studied the text and made substantial corrections.

I would like to thank the late Mr A.A.J. Rijksen, for a long time chairman of the *Stichting*, who was the first to point out the immense influence of North-Netherlandish Humanism on the stained-glass art in St. John's Church. The Reverends Mr P. van der Waal and Mr A.J. Noord, both from Gouda, provided assistance in the fields of theology and Humanism.

The many Latin texts were checked and corrected by Mr P.A.W.M. Zuijdwijk, classicist and principal of the Coornhert Gymnasium in Gouda.

Finally, I wish to express my gratitude for all the business and creative advice I received. I wish to mention in person Mr K.C.H.A. Raming, Mr F.J.B. Bruins, Mr A.A.L. van Bunge, Mr W.M.G. Visser and Mr H.L.M. van Wissen.

Dr. R.A. Bosch

< Dirck Crabeth: Mattheüs, detail van carton glas 14 Matthew, detail of cartoon for pane 14

De 72 Glazen van de Sint Janskerk in Gouda

Contents

The 72 Stained-Glass Windows of Saint John's Church in Gouda

10 Inleiding

12 Plattegrond van de Sint Janskerk met de nummering van de glazen

14 Nadere bijzonderheden van de Sint Janskerk en de Goudse Glazen

20 De glasschilderkunst in de Sint Janskerk te Gouda en het Humanisme in de zestiende eeuw

26 De apostelglazen (1530-1560)

34 De glazen vóór de Hervorming, uit Oude Testament (1555-1571)

60 De glazen vóór de Hervorming, uit Nieuwe Testament (1555-1571)

104 De Kapelglazen (1556-1571)

122 De Wapenglazen (1593-1594)

128 De Glazen na de Hervorming (1594-1603)

154 De Nieuwe Glazen

173 Index

174 Bronvermelding

175 Verklarende woordenlijst

10 Introduction

12 Ground plan of St. John's Church showing the numbering of the panes

14 St. John's Church and the Stained-Glass Windows of Gouda in Detail

20 The Stained-Glass Art in St. John's Church in Gouda and Sixteenth-Century Humanism

26 The Apostle Panes (1530-1560)

34 The Pre-Reformation Panes, from the Old Testament (1555-1571)

60 The Pre-Reformation Panes, from the New Testament (1555-1571)

104 The Chapel Panes (1556-1571)

122 The Coat-of-Arms Panes (1593-1594)

128 The Post-Reformation Panes (1594-1603)

154 The New Panes

173 Index

174 Literature

175 Glossary

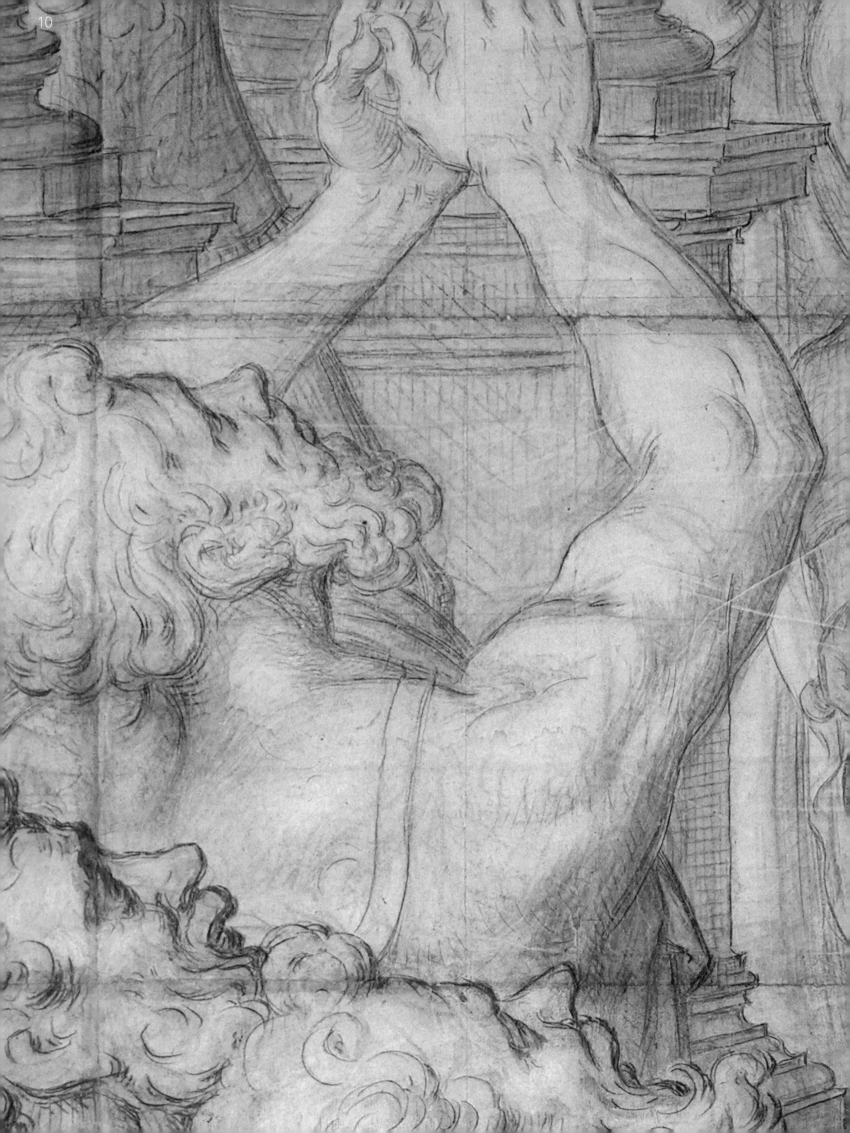

Inleiding

Er bestaan in de wereld weinig gotische kerken meer waarvan alle ramen nog voorzien zijn van gebrandschilderd glas. De St. Janskerk in Gouda is er één van: al haar vensters zijn gevuld met gekleurde ramen, bekend onder de naam "de Goudse Glazen". Van de in totaal 72 glazen zijn er 61 uit de zestiende eeuw, waarvan drie kort na 1600 zijn voltooid. Deze vormen een hoogtepunt in de Europese glasschilderkunst en bevatten meer dan de helft van alle gebrandschilderde ramen uit de zestiende eeuw die in Nederland behouden zijn gebleven.

Door vernieling, brand, storm en altijd door de inwerking van condensvocht wordt gebrandschilderd glas aangetast en gaat het vaak verloren. In Gouda daarentegen zijn de meeste glazen dankzij regelmatige restauratie gespaard gebleven. Getrouwe restauraties waren steeds mogelijk vanwege het bijzondere gegeven dat de originele werktekeningen op ware grootte, "cartons" genaamd, van bijna alle glazen zijn behouden. Ook het gevaar van beschadiging door oorlogshandelingen werd tegengegaan door ze tijdig uit de sponningen weg te nemen en op veilige plaatsen op te bergen.

In de Middeleeuwen dienden gebrandschilderde ramen vooral om naast verfraaiing van het kerkgebouw de destijds veelal analfabete gelovigen meer vertrouwd te maken met de religie. In latere perioden behielden de kerkglazen de functie om de boodschappen van het christelijk geloof en de bijbelse geschiedenis beeldrijk weer te geven. De glazen hebben dan ook altijd uitleg nodig gehad. Zo werd al in 1728 door het kerkbestuur een speciale rondleider aangesteld.

Hoofdstuk twee behandelt kort de geschiedenis van de Sint Janskerk en de voornaamste glasschilders en ontwerpers. Het derde hoofdstuk beschrijft de invloed van Renaissance en Humanisme op de glasschilderkunst in de Sint Janskerk. Dan volgen de hoofdstukken vier tot en met tien, het pièce de résistance, waarin alle 72 kerkramen worden afgebeeld en beschreven. Hierbij wordt niet de numerieke volgorde van de glazen gevolgd, maar is gekozen voor een thematisch – chronologische behandeling, te beginnen bij de Apostelglazen – hoofdstuk vier – en eindigend met de glazen uit de twintigste eeuw – hoofdstuk tien. In de teksten op de pagina naast de afbeeldingen worden ze iconografisch en historisch toegelicht. De oorspronkelijke bijbelteksten, waaraan de ontwerpers hun inspiratie ontleenden, zijn op de pagina van de afbeelding zelf opgenomen.

De Goudse Glazen vormen samen met de cartons een ensemble van onschatbare waarde. De opbrengsten van dit boek komen geheel ten goede aan het behoud en noodzakelijke herstel van dit unieke cultuurbezit dat zijn weerga in Europa niet kent.

Introduction

Few Gothic churches in the world today retain stained glass in all windows. St. John's Church in Gouda is one of them. All its windows contain stained glass, known as the "Stained-Glass Windows of Gouda". Of the 72 windows 61 date back to the sixteenth century, three of which were finished shortly after 1600. They are examples of the pinnacle of European stained-glass art and contain more than half of all sixteenth-century stained-glass windows which have survived in the Netherlands.

Stained glass corrodes and is often lost as a result of vandalism, fire, storm and the perpetual influence of condensation. However, in Gouda most windows have remained intact due to recurrent restoration projects made possible because the original full-scale drawings, known as "cartoons", of almost all the windows have survived. War damage (WWII) was also prevented by the timely removal of the windows from their frames and their safe storage.

In the Middle Ages stained-glass windows not only served as decoration but also to acquaint the illiterate believers with religion. Later stained-glass windows retained their function to depict messages of the Christian religion and biblical history. It has therefore always been necessary to explain the windows. As early as 1728 the church council appointed a guide especially to this purpose.

Chapter 2 briefly deals with the history of St. John's Church and its most important stained-glass artists and designers. Chapter 3 describes the influence of the Renaissance and Humanism on the stained-glass art in St. John's Church, followed by Chapters 4 through 10, depicting and describing the pièce de résistance: all 72 church windows. Instead of following the numerical sequence of the windows it was decided to follow a thematic and chronological order starting with the Apostle Panes in Chapter 4 and ending with the 20th-Century Panes in Chapter 10. The texts on the pages adjacent to the pictures give an iconographic and historical description. The original Bible texts - the source of inspiration for the designers - are included on the picture pages.

The cartoons and the Stained-Glass Windows of Gouda together form an invaluable ensemble. Therefore, the proceeds of this book will be entirely used to fund the restoration and upkeep of this unique cultural heritage unrivalled in Europe.

< Wouter Crabeth: Het offer van Elia, detail van carton glas 23 The sacrifice of Elijah, detail of cartoon for pane 23

N°	pag.	naam	name
01	130-133	De Vrijheid van Consciëntie	The freedom of Conscience
01a	156-157	De mozaïek glazen	The mosaic Panes
01b	156-157	De mozaïek glazen	The mosaic Panes
01c	156-157	De mozaïek glazen	The mosaic Panes
02	134-137	De inneming van Damiate	The taking of Damietta
03	138-139	De maagd van Dordrecht	De maagd van Dordrecht
04	140-141	Wapenraam van Rijnland	Wapenraam van Rijnland
05	36-39	De Koningin van Scheba bezoekt Koning Salomo	The Queen of Sheba visits King Solomon
06	40-43	Judith onthoofdt Holofernes	Judith beheading Holofernes
07	44-47, 62-65	De inwijding van de Tempel door Koning Salomo / Het Laatste Avondmaal	Solomon's consecration of the Temple / The Last Supper
08	48-51	De bestraffing van de tempelrover Heliodorus	The scourging of Heliodorus
08a	158	Mozaïekglas in de Meurskapel	Mosaic pane in the Meurs chapel
09	66-67	De aankondiging van de geboorte van Johannes de Doper	The annunciation of the birth of John the Baptist
10	68-69	De aankondiging van de geboorte van Jezus	The annunciation of the nativity of Christ
11	70-71	De geboorte van Johannes de Doper	The birth of John the Baptist
11a	160	Wapenglas in de Coolkapel	Coat-of-arms pane in the Cool chapel
12	72-75	De geboorte van Jezus	The nativity of Christ
13	76-77	De twaalfjarige Jezus in de Tempel	Twelve-year old Christ in the Temple
14	78-79	De prediking door Johannes de Doper	The preaching of John the Baptist
15	80-83	De doop van Jezus door Johannes	The baptism of Christ
16	84-87	Jezus' eerste prediking	Christ bearing witness of himself
17	88-89	Johannes bestaft Herodes	John the Baptist rebukes Herod
18	90-91	De vraag vanwege Johannes de Doper aan Jezus	John the Baptist's question to Christ
19	92-93	De onthoofding van Johannes de Doper	The beheading of John the Baptist
20-21	162-163	Mozaïekglazen	Mosaic panes
22	94-97	De tempelreiniging	The cleansing of the Temple
23	52-55, 98-99	De offerande van Elia / De voetwassing	The sacrifice of Elijah / The washing of the feet
24	100-103	Philippus predikend, genezend en dopend	Philip preaching, healing and baptizing
25	142-145	Het ontzet van Leiden	The relief of Leiden
26	146-147	Het ontzet van Samaria	The relief of Samaria
27	148-149	De farizeeër en de tollenaar	The Pharisee and the publican
28	150-151	Jezus en de overspelige vrouw	Christ and the adulteress
28a	164-167	Het bevrijdingsglas	Liberation Pane
28b	168-169	Gedenkraam restauratie Schouten	Memorial Pane Schouten restoration
28c	170-171	De herbouw van de Tempel	The rebuilding of the Temple
29	152-153	Koning David en de christelijke ridder	King David and the Christian Knight
30	56-57	Jona en de walvis	Jonah and the whale
31	58-59	Bileam en de sprekende ezelin	Balaam and the she-ass
32-44	124-127	Het stadswapen van Gouda	The coat-of-arms Panes of Gouda
45	28-33	Mattheus	Matthew
46	28-33	Jacobus de Mindere	James the Lesser
47	28-33	Thomas, eigenlijk Philippus	Thomas, actually Philip
48	28-33	Philippus, eigenlijk Thomas	Philip, actually Thomas
49	28-33	Johannes	John
50	28-33	Petrus	Peter
51	28-33	Christus als Verlosser der Wereld	Christ as Savior of the World
52	28-33	Andreas	Andrew
53	28-33	Jacobus de Meerdere	James the Greater
54	28-33	Thaddeus	Thaddeus
55	28-33	Bartholomeus	Bartholomew
56	28-33	Simon	Simon
57	28-33	Matthias	Matthias
58	106-109	De gevangenneming	The arrest
59	110-111	De bespotting	The mocking
60	112-113	Jezus door Pilatus aan het volk getoond	Pilate shows Christ to the people
61	114-115	De kruisdraging	The bearing of the cross
62	116-117	De opstanding	The Resurrection
63	118-119	De hemelvaart	The Ascension
64	120-121	De uitstorting van de Heilige Geest	The descent of the Holy Ghost

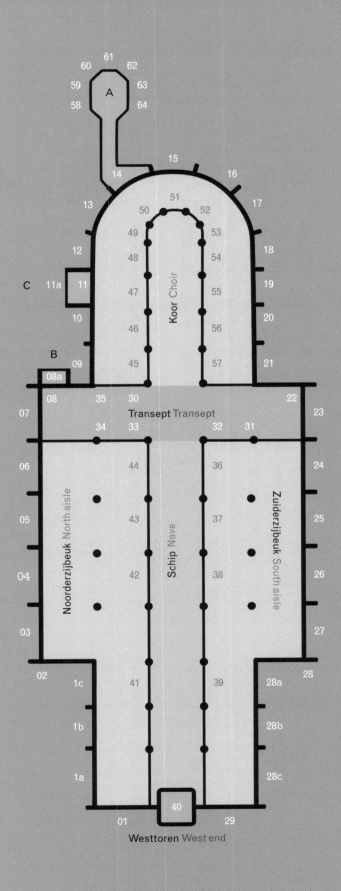

60 61 62
59 63
58 A 64

15
14 16
13 17
51
50 52
12 49 53
C 11a 11 48 54
47 Koor Choir 55
10 46 56
B 45 57
08a 09
08 35 30 22
07 Transept Transept 23
34 33 32 31
06 44 36 24
Noorderzijbeuk North aisle 43 Schip Nave 37 Zuiderzijbeuk South aisle
05 25
04 42 38 26
03 27
02 28
1c 41 39 28a
1b 28b
1a 28c
40
01 29
Westtoren West end

A Van der Vormkapel Van der Vorm chapel
B Meurskapel Meurs chapel
C Coolkapel Cool chapel

Oost
East

Noord ←→ Zuid
North South

West
West

Nadere bijzonderheden van de Sint Janskerk en de Goudse Glazen

De Sint Janskerk

Het jaar waarin de Sint Janskerk gebouwd werd, is niet exact bekend. Vermoedelijk in het laatste kwart van de dertiende eeuw.

De 123 meter lange kerk, gewijd aan Johannes de Doper, kreeg haar huidige oppervlakte nadat de oorspronkelijke kerk tijdens de stadsbrand van 1438 was verwoest. In 1552 werd de kerk opnieuw door brand geteisterd en werd zij hersteld tot haar huidige vorm van vijfbeukige kruisbasiliek. Het ruimtelijke effect van het eenvoudige kerkgebouw werd vergroot door een groot aantal pilaren te verwijderen. Vanaf 1593 kreeg de kerk nog meer allure doordat het middenschip werd verhoogd tot dezelfde hoogte als het koor honderd jaar tevoren. De kerk is laatgotisch met veel renaissancistische kenmerken zoals de ronde bogen. Tevens is meer nadruk gelegd op de horizontale lijnen waardoor het verticale als het kenmerk van de gotiek minder bepalend is geworden.

Het kerkorgel van de Sint Janskerk behoort tot de mooiste barokinstrumenten in Nederland. Het werd gebouwd in 1732-1736 door Jean François Moreau uit Rotterdam. Het kunstig bewerkte koorhek dateert van 1782, de preekstoel is van 1810 en het huidige bankenplan stamt uit 1853.

De Sint Janskerk wordt twee keer per zondag gebruikt door de Hervormde Gemeente van Gouda. Daarnaast vinden er regelmatig orgelconcerten en andere muziekuitvoeringen plaats.

De voornaamste glasschilders en ontwerpers

De glasschilderkunst in de Sint Janskerk is vanuit Italië door twee stromingen verregaand beïnvloed, namelijk het humanisme en het maniërisme – een stijl in schilder- en beeldhouwkunst die zich vooral in de tweede helft van de zestiende eeuw manifesteerde en voortkwam uit de Renaissance. Aan de invloed van het humanisme op de Goudse Glazen is een afzonderlijk hoofdstuk gewijd.

De schilder Jan van Scorel (1495-1562) wordt beschouwd als de eerste Noord-Nederlandse vertegenwoordiger die zich welbewust bij de Renaissance-opvattingen aansloot. Hij werkte in Rome en Venetië en leidde daarna een groot atelier in Utrecht. Zijn voorbeelden waren de grote meesters van de Renaissance, zoals Rafaël en Michelangelo.

Een leerling van Jan van Scorel, Maerten van Heemskerck (1498-1574), werkte eveneens lang in Italië en bouwde voort op de vernieuwingen van Van Scorel. Hij wordt beschouwd als de eerste maniërist in het noorden. Kenmerkend voor dit maniërisme is het streven naar beweging en contrast, detaillering, voorliefde voor langgerekte mensenfiguren en een scherpe licht- en schaduwwerking. Deze kunstrichting wordt dan ook beschouwd als voorloper van de Barok. Met name dit noordelijke maniërisme is bepalend geweest voor de grote glasschilders en ontwerpers van de Goudse Glazen. Verder zijn de glazeniers duidelijk beïnvloed door de Antwerpse kunstenaar Frans Floris

St. John's Church and the Stained-Glass Windows of Gouda in detail

St. John's Church

It is not known exactly when St. John's Church was built. Probably in the last quarter of the thirteenth century.

The 134-yard long church, dedicated to John the Baptist, attained its current form after the original church burnt down in the city fire of 1438. In 1552 the church was again struck by fire and rebuilt in its current shape: a cruciform basilica with five aisles. The spatial effect of the simple church building was increased by removing a large number of columns. After 1593 the church became even more imposing when the nave was raised to the same level as the choir a hundred years earlier. The style of the church is Late Gothic with many Renaissance characteristics such as rounded arches and horizontal lines diminishing the vertical Gothic aspect.

The church organ of St. John's Church is among the most beautiful baroque instruments in the Netherlands. It was built in 1732-1736 by Jean François Moreau of Rotterdam. The elaborate choir gate dates from 1782, the pulpit from 1810 and the current pew configuration from 1853.

Every Sunday there are two Protestant services in St. John's Church. Organ concerts and other musical performances take place there at regular intervals.

The most important painters and designers

The stained-glass art in St. John's Church was considerably influenced by two Italian movements: Humanism and Mannerism, the latter being a painting and sculptural style which manifested itself especially in the second half of the sixteenth century and which originated from the Renaissance. The influence of Humanism on the Stained-Glass Windows of Gouda is dealt with in Chapter 3.

Painter Jan van Scorel (1495-1562) is considered the first North-Netherlandish representative who consciously adhered to the philosophy of the Renaissance. He worked in Rome and Venice and subsequently managed a large studio in Utrecht. Great Renaissance masters such as Rafael and Michelangelo inspired him.

A pupil of Jan van Scorel, Maerten van Heemskerck (1498-1574), also worked in Italy for many years and continued with Van Scorel's innovations. He is considered the first mannerist in the North. Mannerism is characterized by a striving for movement and contrast, detail, a preference for long-stretched human figures and sharp effect of light and shadow. This genre is therefore considered a precursor of the Baroque. It was this northern Mannerism which particularly influenced the great painters and designers of the Stained-Glass Windows of Gouda. Furthermore, the glaziers were clearly influenced by the Antwerp artist Frans Floris (de Vriendt), a Renaissance artist who visited Italy after 1540, a precursor of Rubens as regards style, and his older brother Cornelis Floris (de Vriendt). The most im-

(de Vriendt), een renaissancist die na 1540 Italië had bezocht en in stijl een voorloper van Rubens was, en zijn oudere broer Cornelis Floris (de Vriendt). De belangrijkste glasschilders in de Sint Janskerk van vóór de Reformatie – dus van voor 1573, het jaar waarin de kerk aan de protestanten werd toegewezen - zijn Dirck en Wouter Crabeth, die zowel het ontwerp als de uitvoering van een aantal glazen hebben verzorgd. Dirck Crabeth (circa 1505-1574) was reeds vóór de brand van 1552 een beroemd glasschilder. Hij was onder meer de maker van het Keizersglas in de Grote Kerk in Den Haag (voorheen St. Jacobskerk). De diverse bijbelse taferelen in zijn ontwerpen van de glazen zijn deels ontleend aan illustraties van bijbelverhalen in de volkstaal zoals die omstreeks 1530 op grote schaal in de Nederlanden werden verbreid. Zijn jongere broer Wouter (circa 1520-1589) gaf meer diepte in zijn ontwerpen van groepstaferelen, Dirck was sterker in zijn kleurcomposities en detailleringen. In 1571 plaatste Dirck zijn laatste glas (6, Judith onthoofdt Holofernes, p. 40).

Een andere grote kunstenaar wiens naam aan de Goudse Glazen van vóór de Reformatie is verbonden, is Lambert van Noort (1520-1571), een leerling van Jan van Scorel. Hij was geen glasschilder, maar ontwerper (inventor). Kenmerkend voor zijn stijl is de imposante tempelarchitectuur waarin de bijbelse gebeurtenissen plaatsvinden. Zijn figuren plaatst hij op overtuigende wijze in ruimtelijke composities. Voor zijn dertigste levensjaar trok hij van Amersfoort naar Antwerpen, waar hij in nauw contact kwam met de Italiaanse schilderkunst. Lambert van Noort heeft behalve zijn werk voor de Sint Janskerk onder meer twee bekende glazen ontworpen voor de Mariakapel van de Oude Kerk in Amsterdam.

Gedurende ruim twintig jaren na de dood van Dirck Crabeth werden er in de kerk als gevolg van de opstand tegen Spanje geen glasschilderingen meer geplaatst. Op dat moment waren de kooromgang, het transept en een klein deel van het schip voorzien van gebrandschilderd glas. Wouter werkte in de tussenliggende tijd als hersteller aan de Glazen. Hij overleed in 1589, vijftien jaar later dan zijn broer.

Na de Reformatie kunnen als belangrijke glasschilders van de Sint Janskerk genoemd worden:
Adriaen de Vrije († 1643) uit Gouda; Willem Thybaut (1526-1599) (ook werkzaam vóór de Reformatie) uit Haarlem, tevens ontwerper en Gerrit Cuyp uit Dordrecht († 1644). Andere belangrijke ontwerpers na de Reformatie zijn Hendrick de Keyser (1565-1621) uit Amsterdam, Isaac van Swanenburg (1537-1614) uit Leiden en Joachim Wttewael (1566-1638) uit Utrecht.

De indeling van de Goudse Glazen

De Goudse Glazen kunnen ruwweg in zes groepen ingedeeld worden. De oudste zijn de dertien Apostelglazen in de lichtbeuk van het koor (1530-1560). De tweede groep wordt gevormd door de achttien grote glazen en de twee Gildeglazen van vóór de Reformatie (1555-1572). De derde groep bestaat uit de zeven Kapel- of Regulierenglazen in de Van der Vormkapel aan de noordoostzijde van het koor (1556-1559); deze werden in 1581 in de St.-Janskerk geplaatst. De vierde groep zijn de dertien wapenglazen, geschonken door de stad Gouda, hoog in de

portant stained-glass painters in St. John's Church before the Reformation – i.e. before 1573, the year in which the church was assigned to the Protestants - are Dirck and Wouter Crabeth, who both designed and executed a number of windows. Dirck Crabeth (approx. 1505-1574) already gained fame as a stained-glass painter before the fire of 1552. He had made, among others, the Emperor's Pane in the Grote Kerk in The Hague (formerly St. Jacobskerk). The Bible scenes in his stained-glass designs are partly based on illustrations of Bible stories in the vernacular which were made available on a large scale in the Netherlands around 1530. His younger brother Wouter (approx. 1520-1589) applied more depth in his designs of group scenes, whereas Dirck was more skillful in color compositions and detail. In 1571 Dirck installed his last pane (Nº6, Judith beheading Holofernes, p. 40).

Another great artist whose name is linked to the Stained-Glass Windows of Gouda before the Reformation, is Lambert van Noort (1520-1571), also a pupil of Jan van Scorel. He was not a stained-glass painter, but a designer (inventor). His style is characterized by imposing temple architecture in which biblical scenes take place. He convincingly places his figures in spatial compositions. Before age 30 he had moved from Amersfoort to Antwerp, where he came into close contact with Italian painting. Aside from his work for St. John's Church Lambert van Noort also designed two famous panes for the Mary Chapel in the Old Church in Amsterdam.

As a result of the uprising against Spain no stained-glass windows were installed in the church for more than twenty years after Dirck Crabeth's death. By that time the choir aisle, the transept and a small part of the nave all had stained-glass windows. In the intervening years Wouter carried out restoration on the windows. He died in 1589, fifteen years after his brother.

The most important stained-glass painters of St. John's Church after the Reformation were:
Adriaen de Vrije (died 1643) of Gouda; Willem Thybaut (1526-1599) of Haarlem also a designer who worked before the Reformation as well, and Gerrit Cuyp of Dordrecht (died 1644). Other major post- Reformation designers are Hendrick de Keyser (1565-1621) of Amsterdam, Isaac van Swanenburg (1537-1614) of Leiden and Joachim Wttewael (1566-1638) of Utrecht.

Themes of the Stained-Glass Windows of Gouda

The Stained-Glass Windows of Gouda can be roughly divided into six groups. The first group are the oldest, the thirteen Apostle Panes in the clerestory of the choir (1530-1560). The second group consists of the eighteen large panes and the two Guild Panes predating the Reformation (1555-1572). The third group consists of the seven Chapel or Regular Panes in the Van der Vorm Chapel on the north-east side of the choir (1556-1559), which were installed in St. John's Church in 1581. The fourth group are the thirteen Coat-of-Arms Panes, donated by the City of Gouda, high up in the transept, in the clerestory of

dwarsbeuk en in de lichtbeuk van het middenschip en ook nog boven de ingang onder de toren (1593-1594). De vijfde groep de negen grote glazen die geschonken werden na de Hervorming (1593-1603). De zesde en laatste groep, in totaal tien glazen, is enigszins divers van samenstelling, maar heeft als gemeenschappelijk kenmerk dat deze glazen, met uitzondering van het wapenraam uit 1687 in de Coolkapel, alle uit de twintigste eeuw dateren.

De nummering van de Goudse Glazen
De huidige nummering dateert uit het begin van de zeventiende eeuw. Vanaf glas 1 "De vrijheid van consciëntie", dat zich aan de westzijde van de kerk bevindt, naast het torenportaal, volgt de nummering de richting van de klok. Zij heeft dus geen relatie met de datering van de glasschildering of met de hiërarchie tussen de schenkers. Anderzijds bestaat er wel een hiërarchische samenhang tussen de status van de opdrachtgever en het gedeelte van de kerk waar het door hem geschonken glas is geplaatst: het voornaamste gedeelte bevindt zich aan de oostzijde, dus het koor, waar het eerste glas werd geplaatst dat na de brand van 1552 werd geschonken door de bisschop van Utrecht (15). De noordzijde van de kerk is weer voornamer dan de zuidzijde omdat zij zich, vanuit het altaar bezien, bevindt aan de rechterhand van Christus. Ook na de Reformatie werkte dat door. Zo lieten de voornaamste overheden en steden een Glas plaatsen aan de noordzijde, de minder belangrijke steden kregen een plaats toegewezen aan de zuidzijde.
Hoewel de Sint Janskerk in totaal 72 glazen bevat, loopt de

doorgaande nummering tot en met glas 64. De oorzaak daarvan is dat de resterende acht glazen zijn geplaatst nadat de oorspronkelijk nummering uit de zeventiende eeuw reeds bestond. Om deze orde niet te doorbreken is daarom gekozen voor subnummers: het betreft een aantal mozaïkglazen die samengesteld zijn uit bij restauraties overgebleven glasscherven – de glazen 1a, 1b, 1c en 8a (in de Meurs-kapel), – het wapenraam 11a in de Coolkapel dat uit 1687 dateert, en tenslotte een drietal glazen aan de zuidkant van de hal van de kerk, het bevrijdingsglas 28a uit 1947 en twee glazen die ter herinnering aan de grote restauratie in de eerste decennia van de vorige eeuw zijn geplaatst: glas 28b, het Gedenkraam restauratie Schouten uit 1935 en glas 28c, De herbouw van de tempel uit 1920.

De samenhang van de Goudse Glazen
In de beschrijving naast de afbeeldingen van de glazen is in de meeste gevallen de samenhang met andere glazen aangegeven. Deze samenhang is meestal iconografisch, zoals bijvoorbeeld bij de glazen in het koor. Soms wordt zij gevormd door de relatie tussen de schenkers zoals bij de glazen geschonken na de Reformatie door een aantal Hollandse steden. Verder bestaan er ook samenhangen binnen deze groepen: de triptiek in het koor (14, 15, 16) en de pendanten (11, 19), (25, 26) en (1, 29).

De cartons van de glazen, restauratie en conservering
Dat in Gouda van bijna alle glazen de cartons bewaard zijn gebleven, is uniek. Zij werden door de kerkmeesters altijd opgevraagd om in de toekomst restauraties te kunnen uitvoeren. De

the nave and also over the entrance under the tower (1593-1594). The fifth group consists of the nine large panes donated after the Reformation (1593-1603). The sixth and last group, ten panes in total, is of a somewhat diverse nature, but, with the exception of the Coat-of-Arms Pane of 1687 in the Cool Chapel, all date from the twentieth century.

The numbering of the panes
The present numbering dates from the beginning of the seventeenth century. The numbering commences clockwise starting with Pane 1 "Freedom of Conscience", located on the west side of the church, next to the tower portal. There is no relation with the time the panes were painted or the donor hierarchy. There is however a hierarchical relationship between the status of the donor and the position in the church where the pane donated by him is installed: the most prominent position is the east side, the choir, where the first pane donated by the Bishop of Utrecht (Nº15) was installed after the fire of 1552. The north side of the church is more prominent than the south side because, seen from the altar, it is on the right side of Christ, which did not lose significance after the Reformation. The most prominent authorities and cities, for instance, had a pane installed on the north side, the less prominent ones were assigned a place on the south side.

Although St. John's Church has 72 stained-glass windows in total, the consecutive numbering only goes up to 64. This is be-

cause the remaining eight panes were installed after the introduction of the original seventeenth-century numbering. In order not to disturb the original sequence, it was decided to use sub-numbers for these panes. They consist of the four Mosaic Panes made from shards remaining after various restorations: Panes 1a, 1b, 1c and 8a (in the Meurs Chapel), the Coat-of-Arms Pane (Nº11a) in the Cool Chapel dating from 1687, and finally, three panes on the south side of the Church Hall, the Liberation Pane (Nº28a) from 1947 and two panes commemorating the great restoration in the first decades of the 20th century: Pane 28b, the Memorial Pane of the Schouten Restoration from 1935 and Pane 28c, the Rebuilding of the Temple from 1920.

The relationship between the Stained-Glass Windows of Gouda
In most cases the description adjacent to the panes also explains the relationship between the panes. The relationship is usually iconographic, as is the case for instance with the panes in the choir. Sometimes the relationship is based on the relationship between donors as is the case with the panes donated after the Reformation by a number of cities of Holland. Within these groups there are also connections: the triptych in the choir (Nº14, Nº15 and Nº16) and the pendants (Nº11, Nº19), (Nº25, Nº26) and (Nº1, Nº29).

totale lengte van de afzonderlijke stroken van alle cartons be-
draagt meer dan anderhalve kilometer. De kunsthistorische
waarde ervan doet niet onder voor die van de glazen. Zo was
het carton van glas 7 bij de grote tentoonstelling over koning
Philips II in het Prado museum te Madrid in 1999 hét pronk-
stuk.
Van de belangrijkste ontwerpers, de gebroeders Crabeth en
Lambert van Noort, zijn in deze uitgave afbeeldingen van hun
cartons opgenomen (zie pag. 4, 6, 10). De verschillen in stijl
worden hierdoor duidelijk zichtbaar.
In de zeventiende en achttiende eeuw dreigde de glasschilder-
kunst in Europa te verdwijnen. Door oorlogen, revolutie, gods-
dienstige geschillen en verandering in bouwstijl is veel
gebrandschilderd glas verloren gegaan.
Erger was dat door deze ontwikkelingen het glazeniersambacht
in de vergetelheid raakte. Een reveil in monumentenzorg aan
het eind van de negentiende eeuw bracht dankzij o.a. Jhr. Mr.
Victor de Suers op het nippertje een kentering en leidde in
Gouda tot een omvangrijke restauratie van de glazen.
Dankzij het bestaan van de cartons kon van 1899 tot 1936 onder
leiding van Ir. Jan Schouten waar nodig een reconstructie van
de oorspronkelijke glazen worden uitgevoerd.
Tussen 1984 en 1989 werd aan de buitenzijde beschermend glas
aangebracht.

De techniek van de glasschilderkunst

Tot ver in de zestiende eeuw werden gebrandschilderde ramen
vaak nog gemaakt van gekleurd glas dat afkomstig was uit Hes-
sen of Bourgondië. Het glas werd beschilderd met grijsbruine
tot zwarte brandverf (grisaille) en zilvergele verf, die onder zeer
hoge temperaturen werden ingebrand. De verschillende glasde-
len werden hierna door lood verbonden. Dit loodwerk diende
soms ook om afbeeldingen te accentueren. De overgang van dit
middeleeuwse glas-in-lood naar de nieuwe methode van blank
beschilderd glas met transparante emailverf betekende een
grote verandering. Zo waren loodverbindingen hierbij niet
strikt meer nodig. Bij de Goudse Glazen van na de Reformatie
is deze nieuwere en goedkopere techniek in mindere mate toe-
gepast dan in andere Hollandse steden uit die tijd. Dit werd
zeer waarschijnlijk gedaan om de continuïteit met de reeds aan-
wezige glazen te behouden.

Cartoons of the panes, restoration and conservation

That almost all the cartoons of the panes have been preserved
in Gouda is unique. The churchwardens always requested to
have them for the purpose of future restoration. The length of
the individual strips of all cartoons put together is more than a
mile. The art-historical value of the cartoons is not less than
that of the panes. The cartoon of Pane 7 was a centerpiece at
the great exhibition on King Philip II in the Prado Museum in
Madrid in 1999.
Illustrations included in this book are of the cartoons of the
most important designers, the Crabeth brothers and Lambert
van Noort (see page 4, 6, 10). The differences in the two styles
are clearly visible.
In the seventeenth and eighteenth centuries glass painting
was in danger of disappearing from Europe. As a result of war,
revolution, religious disputes and change of architectural style,
much stained glass was lost.
Even worse, the profession of glazier was almost forgotten as a
result. A historic-monument revival at the end of the nineteenth
century, instigated by Jhr. Mr. Victor de Suers among others
however turned the tide at the last moment and resulted in a
major restoration of the panes in Gouda.
Owing to the existence of the cartoons any panes in need of res-
toration could be reconstructed. From 1899 to 1936 Ir. Jan
Schouten directed the reconstruction of the original panes.
Between 1984 and 1989 protective back glazing was installed
on the outside.

Glass-painting technique

Until the late sixteenth century stained-glass windows were
often made of colored glass from Hessen or Burgundy. The glass
was painted with grey-brown or black grisaille and silver-yel-
low stain burned in at high temperatures. The various glass
parts were subsequently connected with lead calmes. Some-
times the lead also served to accentuate the representations.
The transition from this medieval stained glass to the new meth-
od where white glass was painted with transparent enamels
meant a considerable change. It was no longer absolutely neces-
sary to use strips of lead to assemble the panes. This new and
cheaper method was applied to a lesser extent to the Post-Re-
formation Stained-Glass Windows of Gouda than those in other
cities of Holland at the time, probably to maintain the conti-
nuity with the existing panes.

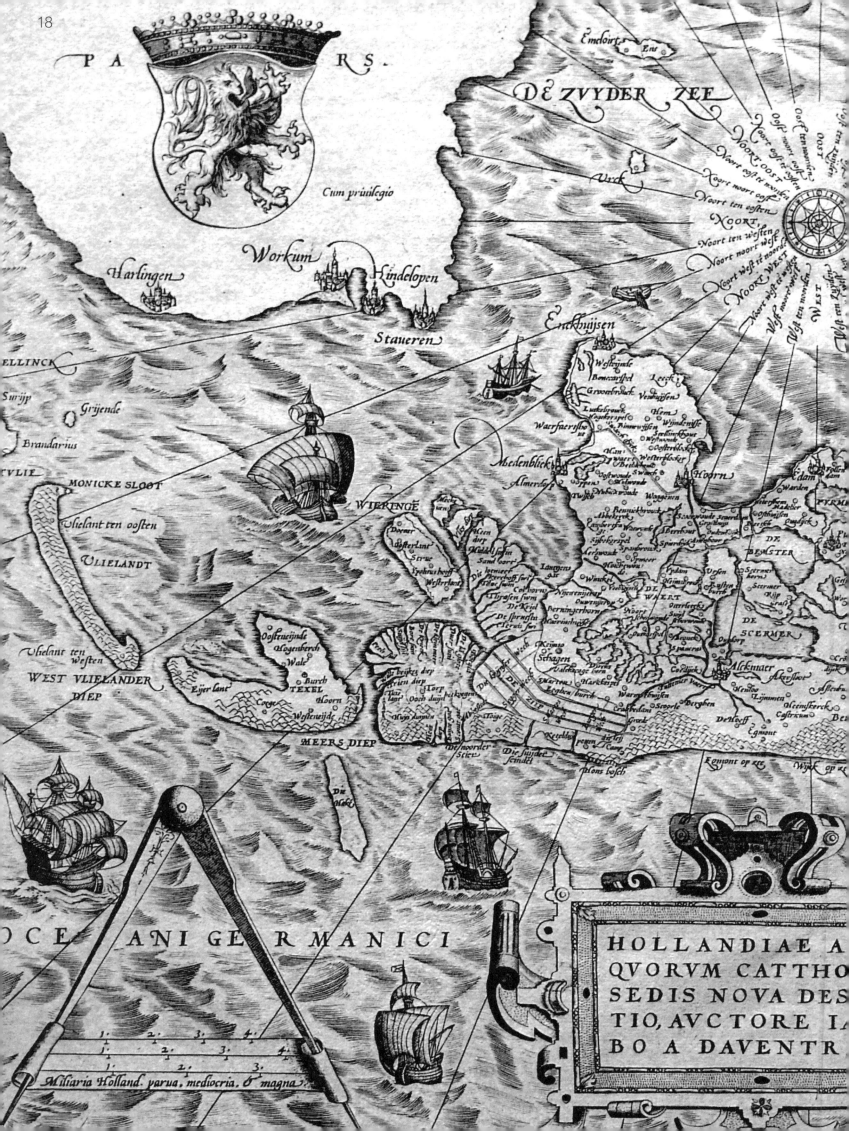

PA RS.

Cum priuilegio

DE ZVYDER ZEE

Emdourt · Ent

Oost ten noorden oost
Oost noort oost
Noort oost ten oosten
Noort oost
Noort noort oost
Noort ten oosten
NOORT
Noort ten westen
Noort noort west
Noort west te noorden
NOORT WEST
Noort west te westen
West ten noorden
West
West ten Zuyden

Workum
Harlingen
Hindeloopen
Staueren
Enckhuijsen
Urck

Westzijde
Bonezaruspel
Grootebroeck
Luckebrouck
Hogeskerspel
Wijndenisse
Hem
Binnewijsen
Westerblocker
Twisch
Westwoude
Beschhoudt
Swach
Oftwoude
Westerblocker
Hoorn
Edam

ELLINCK
Surijp
Grijende
Brandarius
TVLIE

MONICKE SLOOT
Vlielant ten oosten
VLIELANDT

Vlielant ten Westen
WEST VLIELANDER DIEP

Medenblick
Almerdorp
WIERINGE

Meede kuren
Doener
Oosterlant
Strue
Sychrus hoeff
Westerlant

Een diep
Middel sum
Sand oort
Die Joemeer
Meerhoff sum
Frise sum
Cothorn
Thrasen sum
De Keijel
De sbrustse
Seruis sum

Langens
Nyewenijsen
Ouwenhorp
Berningerhorn
Steurenhuise

Abbekrijck
Lamberfts
Berkhout
Sisbekerspel
Spanbrouck
Schenser
Hochwoura
Noort
Schermer
Oosterleck
Suijd
Oostendam

Warden

DE BEEMSTER

Neimbrech
Ursen
Spierding
Scermerhorn
Stermer
Rijp
graft

DE WAERT
DE SCERMER

Oostenijnde
Hogenbersch
Wale
Burch
TEXEL
Hoorn
Westeneijde

Reimss
Schagen
Valckoage horn
Marten
Berghen burch

Coedijck
Herkerspel
ALckmaer
Akersloot
dijk
crab
Mentoo
Lijmmen
Heemskerck
Casferkum

Egmont op see

Wijk op see

De Hodre dey
Krien diep
Torp
Thar lant
Ooch duijn bekvegen
Huys duijn

Die noorder Stieu
Die suijdet sendet
Mons bosch

Ketelbos
pegen
Airlej
Camp

Warmenhuisen
Crabrelant
Scoprla
Berghen
Detloch
Egmont

MEERS DIEP

De Hodre

OCE ANI GE R MANICI

HOLLANDIAE A
QVORVM CATTHO
SEDIS NOVA DES
TIO, AVCTORE IA
BO A DAVENTR

1. 2. 3. 4.
1. 2. 3. 4.
1. 2. 3.
Miliaria Holland. parua. mediocria. & magna

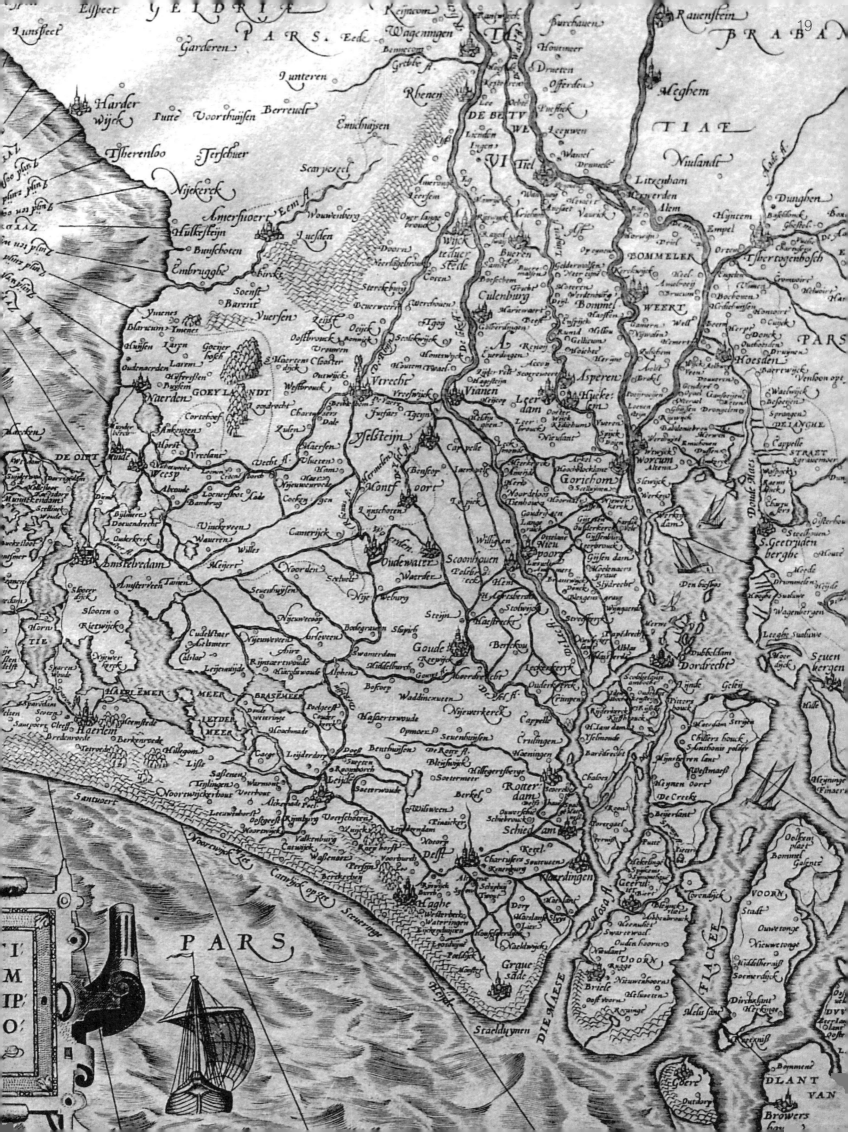

De glasschilderkunst in de Sint Janskerk en het Humanisme in de zestiende eeuw

De oude glazen in de Sint Janskerk te Gouda dateren uit een bewogen tijd, die gekenmerkt wordt door Renaissance, Reformatie, opstand tegen de koning van Spanje en opkomst van de burgerij. Als geen ander kunsthistorisch monument in Nederland geven de Goudse Glazen de geest van die tijd weer. Zo tonen de glazen van na de Reformatie, naast de leerrijke voorbeelden uit de Bijbel, de opstand tegen Spanje en de trots van de opkomende steden. Voorts is de uitgebeelde architectuur in de glazen duidelijk renaissancistisch.

Nauw verbonden met Renaissance en Reformatie kent deze tijd ook als één van de karakteristieken het Humanisme, een geestelijke beweging die zich kenmerkte door een literair-wetenschappelijke heroriëntatie op de klassieke oudheid en die zo bijdroeg aan een opvatting van de mens als een vrije en individuele persoonlijkheid. Zowel de glazen van vóór de Reformatie als die erna weerspiegelen deze nieuwe levensbeschouwing. Zelfs de oudste gebrandschilderde ramen in de kerk, de Apostelglazen (45-57), mogen in iconografisch opzicht nog wel de middeleeuwse traditie volgen, in stijl zijn zij duidelijk beïnvloed door de nieuwe stroming. Ondanks het statische karakter van de uitgebeelde figuren lijken zij niet veel meer op de devote gestalten uit de Middeleeuwen.

Maar ook in de voorstellingen van de glazen uit de periode 1555-1604 valt de invloed van de doorwerking van deze geestesrichting te constateren. Onderstaand zal nader ingegaan worden op de invloed van het Humanisme tijdens de zogenoemde katholieke periode van de glazen na de brand (1552-1572). Vervolgens wordt de invloed van deze geestesrichting beschreven in de jaren daarna tijdens de zogenoemde protestantse periode (vanaf 1572).

Humanisme van vernieuwingsbeweging naar tijdsbeeld

Tegen het einde van de Middeleeuwen ontstaat in Italië onder een aantal geleerden, denkers en schrijvers een beweging om in de antieke beschaving inspiratie te zoeken zowel voor hun levenshouding als voor hun artistieke uitdrukkingsvormen: het Humanisme. Belangrijke voorlopers van deze vernieuwing in de kunsten zijn onder meer de dichter Petrarca, de schrijver Boccacio, maar bij voorbeeld ook de schilder Botticelli. In hun werk wordt het individu belangrijker dan de kerk, staat of samenleving. Deze kunstuiting ontdoet zich dan ook goeddeels van de traditie van de Middeleeuwen en wordt vrijer en sensueler. Mede dankzij contacten van Vlaamse schilders met Italiaanse vertegenwoordigers van de nieuwe stroming wordt deze ook in de noordelijke Nederlanden geïntroduceerd.

Het Humanisme als vernieuwingsbeweging veroorzaakte felle kritiek op de bestaande orde, met name op kerkelijk gebied en bereidde daardoor in zekere zin de Reformatie voor. Was deze kritiek aanvankelijk literair, we denken bijvoorbeeld aan Rabe-

The stained-glass art in St. John's church and sixteenth-century Humanism

The old panes in St. John's Church in Gouda date back to turbulent times, characterized by Renaissance, Reformation, the rebellion against the King of Spain and the emergence of burghers. No other art-historical monument in the Netherlands reflects the spirit of that time so well. The Post-Reformation Panes for instance not only depict the instructive biblical examples, but also the uprising against Spain and the pride of the emerging cities. Additionally, the architecture on the panes is clearly in the Renaissance style.

Closely related to Renaissance and Reformation, another characteristic of these times is Humanism, a spiritual movement characterized first by a literary and scholarly rediscovery of classical antiquity thus contributing to the view that man is a free and individual personality. Both the Pre-Reformation and Post-Reformation Panes reflect that new philosophy.

Though the Apostle Panes (#45-57), the oldest stained-glass windows in the church, may still reflect medieval tradition in an iconographic sense, their style is clearly influenced by the new movement. Despite the static character of the depicted figures, upon closer inspection they no longer look very much like the devout medieval figures.

But the influence of the new philosophy can also be seen on the panes of the other groups (1555-1604). Below, the influence of Humanism during the so-called Catholic period of the panes after the fire (1552-1572) will be dealt with in further detail. Subsequently, a description will be given of its influence in the years after that, during the so-called Protestant period (after 1572).

Humanism from innovative movement to Zeitgeist

In Italy at the end of the Middle Ages a new movement emerged among scholars, philosophers and writers which looked back at antiquity for inspiration both in their attitude to life as well as their artistic forms of expression: Humanism. Important precursors of this innovation of the arts were among others poet Petrarch, writer Boccaccio and painter Botticelli. In their works the individual became more important than church, state or society. This expression of art therefore discarded to a large extent medieval traditions and became freer and more sensual. Partly because of contacts of Flemish painters with Italian representatives of the new movement it was also introduced in the Northern Netherlands.

Humanism as an innovation movement resulted in fierce criticism of the established order, especially with regard to religion and so, in a sense, prepared the way for the Reformation. Initially, this criticism was literary, e.g. Rabelais, but gradually this new sense of life entered the universities. As a result of

lais, gaandeweg vond dit nieuwe levensgevoel ook zijn weg naar de universiteiten. Door contacten met Italiaanse denkers als Ficinus werden ook in de noordelijke landen van Europa gezaghebbende wetenschappers met deze levensbeschouwing vertrouwd gemaakt. Belangrijk voor Nederland was uiteraard Erasmus (1469-1536). Denkers zoals hij hebben grote invloed gehad op de Renaissance en de Reformatie. Zoals vaker blijkt dat een nieuwe geestesrichting zich eerst op het terrein van de kunst openbaart, maar dan doorwerkt in de gehele samenleving en tenslotte zelfs het karakter van een tijd bepaalt.

De katholieke periode (1552-1572)

Na de brand van 1552 wilde Gouda de St. Janskerk opnieuw van gebrandschilderde glazen voorzien. Binnen het kader van de katholieke kerk werden door middel van collectes, loterijen en vooral schenkers de benodigde fondsen hiervoor vergaard. Het was een tijd van armoede en ketterse onlusten waarin dit geschiedde. De eerste sponsor of glasschenker is George van Egmond, de bisschop van Utrecht, die in 1555 het voornaamste koorglas (15) geeft. De andere schenkers na de brand zijn eveneens mensen met een belangrijke positie binnen de kerk of politieke machthebbers. Zo geeft Philips II in 1557 het Koningsglas (7) en zijn halfzuster Margaretha van Parma in 1562 het Hertoginnenglas (23).
Hoewel de schenkers van de glazen in deze periode allen trouw waren aan het gezag en de traditie van de kerk, weerspiegelen deze glazen een geheel andere wereld dan die van de devote Middeleeuwen. Wanneer we bijvoorbeeld de elf Koorglazen (9-

19) bekijken, dan zien we de geschiedenis van Johannes de Doper weergegeven in taferelen met gewone (maniëristische) mensenfiguren, gekleed, naakt, of zich afdrogend. Het zijn geen heiligen en profeten meer in stereotype voorstellingen van zondeval, verlossing en laatste oordeel, maar alledaagse mensen in een herkenbaar eigentijds zonnig landschap. Deze nieuwe toonzetting in de voorstellingen werd klaarblijkelijk door de kerkmeesters van de Sint Janskerk en de schenkers goedgekeurd. In deze tweede helft van de zestiende eeuw is er dus sprake van een vernieuwing in de glasschilderkunst. De glazen weerspiegelen zowel naar inhoud als naar vorm een zogenaamd bijbels of christelijk Humanisme met een vitaliteit van de Renaissance. Wat de inhoud of boodschap betreft gaan de voorstellingen niet meer over een godheid en heiligen die ons vanuit een andere wereld aanzien. Integendeel, de religie heeft zich naar de aarde gekeerd. In de vorm komt door de lichte toonzetting in stijl en kleur het memento vivere (gedenk te leven) naar voren, dat de plaats heeft ingenomen van het memento mori (gedenk te sterven) van de Middeleeuwen.
Dat de glazen uit de katholieke periode een weergave zijn van deze nieuwe levensbeschouwing, kan niet los worden gezien van de grote invloed van Erasmus en zijn denkwereld in die tijd. De naam van deze grote humanist, die van zijn derde tot zesentwintigste levensjaar in en nabij Gouda verkeerde, is ook verbonden met enkele Glasschenkers (zie bij Glazen 11 en 58). Zo werd Herman Lethmaet, de schenker van Glas 11, na een aanbeveling van Erasmus toegelaten aan het hof van de Nederlandse paus Adrianus. Na zijn dood ontstond in Gouda een

contact with Italian philosophers such as Ficino, scholars in the Northern Netherlands also became familiar with this new philosophy. Erasmus (1469-1536) was of course a major influence in the Netherlands. Philosophers such as Erasmus had a major influence on the Renaissance and Reformation. As happens more often, a new philosophy emerges in the arts but then continues in society at large and in the end even determines the zeitgeist.

The Catholic period (1552-1572)

After the fire of 1552, Gouda wanted to provide St. John's Church with stained-glass windows once again. The required funds were raised within the Catholic Church partly by means of lotteries and donations. It was a time of poverty and heretical riots. The first sponsor or pane donor was George van Egmond, Bishop of Utrecht, who in 1555 donated the most important choir pane (#15), Philip II donated in 1557 the King's Pane (#7) and his half-sister Margaret of Parma the Duchess's Pane (#23) in 1562. The other donors after the fire were also prominent people with political or ecclesiastical positions. Although the pane donors in this period were all loyal to the authority and tradition of the church, these panes reflect an entirely different world from that of the devout Middle Ages. If we take a look at the choir panes (#9-19), we see the story of John the Baptist reflected in scenes with normal (mannerist) human figures, clad, naked, or drying themselves. They are no longer saints or prophets cast in the stereotypical representa-

tions of the fall, salvation and last judgment, but normal people in a recognizable contemporary sunlit setting. This new manner of representation was apparently approved by both the donors and the churchwardens of St. John's Church.
We can therefore speak of an innovation in the art of glass-painting in the second half of the sixteenth century. With regard to both contents and shape, the panes display a so-called biblical or Christian representation with a Renaissance vitality.
As far as the message or contents are concerned, the representations are no longer about a deity or saints who observe us from another world. On the contrary, religion has come down to earth.
Due to the light style and color, *the memento vivere* (remember to live) comes to the fore in the shapes, replacing the *memento mori* (remember you are mortal) of the Middle Ages.
That the panes from the Catholic period reflect this new philosophy is inextricably linked to the major influence of Erasmus and his ethos at that time. This great humanist lived in or nearby Gouda from age three to twenty-six. He had connections with some of the pane donors (see Panes 11 and 58), for instance Herman Lethmaet, donor of Pane 11, who was admitted to the Court of Dutch Pope Adrian on the recommendation of Erasmus. After Erasmus died, a circle of Erasmus friends was established in Gouda. The beginning of the Eighty-Years' War against Spain (1568) also heralded the end of the Catholic-period panes.

kring van Erasmusvrienden. Het begin van de Tachtigjarige oorlog tegen Spanje (1568) kondigt tevens het einde aan van de beglazing in de katholieke periode.

De protestantse periode (vanaf 1572)
In 1572 gaat Gouda over naar prins Willem van Oranje, die de leiding heeft van de Nederlandse opstand tegen Philips II. De Prins stelt als compromis voor katholieke diensten te blijven houden maar dan zonder mis. In 1573 gaat de kerk toch over in protestantse handen.
Desondanks volgt het stadsbestuur de lijn van verdraagzaamheid en blijft de geest van Erasmus doorwerken. De meest vooraanstaande pleitbezorger van tolerantie in deze tijd is Coornhert, gestorven in 1590 te Gouda. Zijn grafsteen is daarom in 1980 geplaatst onder Glas 1, hoewel hij op een andere plaats in de kerk was begraven. Op de grafsteen staat het puntdicht van zijn vriend Hendrick Spieghel. Dit zogenoemde Statenglas is het voornaamste glas na de Reformatie en getuigt van godsdienstvrijheid door de boodschap van "Vrijheid van Consciëntie". De glazen van vóór de Reformatie zijn mede dankzij de invloed van de tolerante predikant Herman Herbers gespaard gebleven tijdens de Beeldenstorm. Herbers werd daarbij in belangrijke mate gesteund door het soeverein handelende stadsbestuur. Deze zelfstandigheid van het stadsbestuur ten opzichte van de landelijke politiek, ook in kerkelijk opzicht, was vooral te danken aan François Vranck die van 1583 tot 1589 raadspensionaris van Gouda was. Door zijn beleid was in geen enkele stad in Holland het gevoel van soevereiniteit zo sterk

ontwikkeld als in Gouda. Zo steunde hij de Hollandse staatsman Johan van Oldenbarnevelt in diens verzet tegen de dwingelandij van de graaf van Leicester die de landvoogd was van 1585 tot 1587. Het geschrift dat hij hiertoe opstelde is wel genoemd: de "Magna Charta" van de toekomstige Nederlandse Republiek.
In de jaren hierna kwam de periode van verdraagzaamheid voorlopig ten einde en werd het calvinisme dogmatischer. In 1621 en 1622 werden zelfs uit enkele glazen (i.c. 7, 15 en 23) de afbeelding van God de Vader verwijderd. Deze aantastingen zijn gedeeltelijk hersteld bij de grote restauratie van Jan Schouten in het begin van de twintigste eeuw. In 1657 ging men nog verder en kreeg glas 22 een nieuw benedendeel met een antipapistische tekst.
Kerkglazen die dateren van na de Reformatie zijn doorgaans heraldisch van aard. In Gouda is dit echter niet het geval.
Wel wijken de thema's van deze glazen af van die van vóór de Reformatie. Naast voorstellingen uit de bijbel als leerrijke voorbeelden worden nu ook thema's uit de nationale geschiedenis gekozen.
In vormgeving zijn het echter nog duidelijk figuratieve glazen met herkenbare elementen van het zestiende-eeuwse Humanisme. Hierdoor is de continuïteit met de inmiddels beroemde glazenschat die in de kerk aanwezig was, behouden gebleven.

The Protestant period (after 1572)
In 1572 Gouda fell into the hands of Prince William of Orange, who lead the Dutch rebellion against Philip II. As a compromise the Prince proposed that Catholic services still be held but without celebrating mass, however the church became fully Protestant in 1573.
Nevertheless, the city council remained tolerant and the spirit of Erasmus remained present. The most prominent advocate of tolerance at this time was Coornhert, who died in Gouda in 1590. His gravestone was therefore placed under Pane 1 in 1980, although he is buried elsewhere in the church. On his gravestone is an epigram by his friend Hendrick Spieghel. This so-called "States Pane" (*Statenglas*) is the most important Post-Reformation Pane and the message "freedom of conscience" is evidence of the freedom of religion. During the Iconoclastic Fury the Pre-Reformation Panes were spared partly because of the influence of tolerant vicar Herman Herbers. Herbers was supported greatly by the independently operating city council. This independence of the city council vis-à-vis the national government, also with regards to the church, was owed mainly to François Vranck, Grand Pensionary of Gouda from 1583 to 1589. As a result of his policy, no other city in Holland displayed such a well-developed sense of independence. He supported Dutch statesman Johan van Oldenbarnevelt in his opposition against the tyranny of the Duke of Leicester who governed from 1585 to 1587. The document he wrote to this purpose is also known as the "Magna Charta" of the future Dutch Republic.

In the following years the period of tolerance ended and Calvinism became more dogmatic. In 1621 and 1622 the representation of God the Father was even removed from some panes (viz. Nº7, Nº15 and Nº23). This was partly corrected again during the major restoration by Jan Schouten at the beginning of the twentieth century. In 1657 the Calvinists went even further when Pane 22 was provided with a new lower section with an anti-Catholic text.
Post-Reformation church panes are usually of a heraldic nature, but in Gouda that is not the case. However, the themes of these panes do differ from the Pre-Reformation Panes. Aside from representations from the Bible as instructive examples, national-history themes are also displayed.
With regard to form the panes are still clearly figurative with recognizable elements of sixteenth-century Humanism, thus linking up with the by then famous panes already installed in the church.

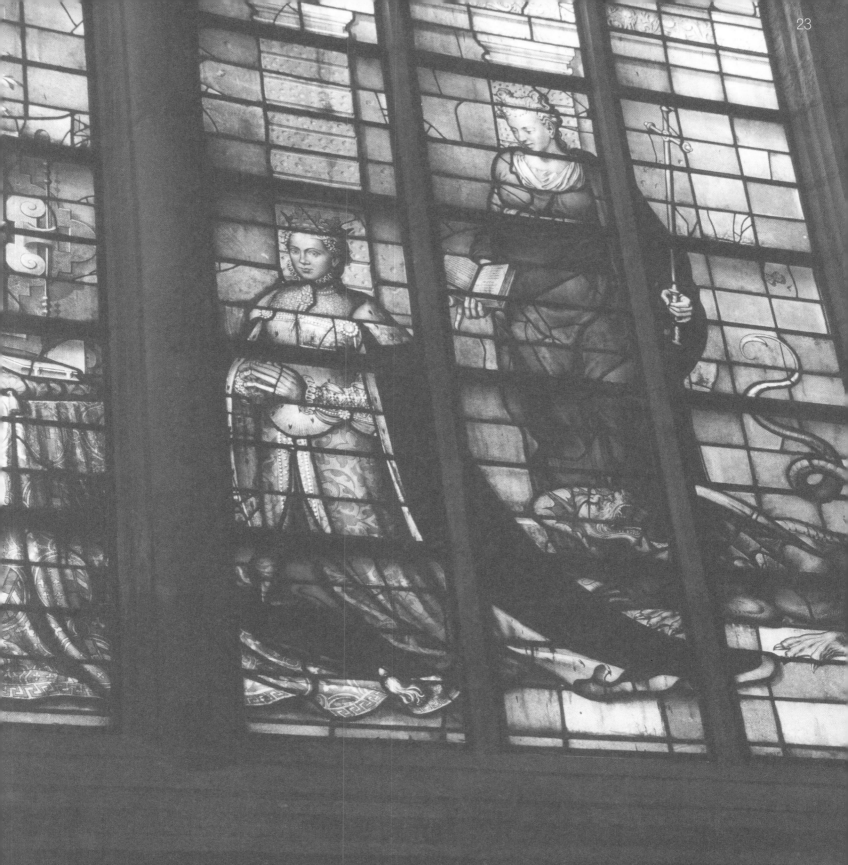

23

De 72 Glazen van de St. Janskerk in Gouda

The 72 Stained-Glass Windows of Saint John's Church in Gouda

De Apostelglazen (1530-1560)

The Apostle Panes (1530-1560)

De Apostelglazen (1530-1560)

The Apostle Panes (1530-1560)

Een aantal glazen in de lichtbeuk van het koor zijn de oudste figuratieve kerkramen in Nederland. Bij de brand van 1552 was namelijk een groot deel van het koor gespaard gebleven.
De dertien glazen bevinden zich hoog in het koor. Christus staat centraal met aan weerszijden de twaalf apostelen. De plaatsing, met de attributen tussen haakjes, is als volgt:

51. Christus als Verlosser der Wereld
50. Petrus (twee sleutels)
52. Andreas (andreas-kruis)
49. Johannes (kelk)
53. Jacobus de Meerdere (o.m. pelgrimsstaf)
48. Philippus, eigenlijk Thomas (lans)
54. Thaddeus (knots)
47. Thomas, eigenlijk Philippus (kruisstaf)
55. Bartholomeus (mes)
46. Jacobus de Mindere (winkelhaak)
56. Simon (zaag)
45. Mattheus (bijl)
57. Matthias (lans)

A number of panes in the clerestory of the choir are the oldest figurative church windows in the Netherlands because the fire of 1552 left a large part of the choir undamaged.
The thirteen panes are high up in the choir. Christ is in the middle with the twelve apostles on each side. Their positions are as follows with the attributes between brackets:

51. Christ as Savior of the World
50. Peter (two keys)
52. Andrew (Andrew's Cross)
49. John (chalice)
53. James the Greater (pilgrim's staff, etc.)
48. Philip, the attribute (lance) actually belongs to Thomas
54. Thaddeus (club)
47. Thomas, the attribute (crosier) actually belongs to Philip
55. Bartholomew (knife)
46. James the Lesser (square rule)
56. Simon (saw)
45. Matthew (axe)
57. Matthias (lance)

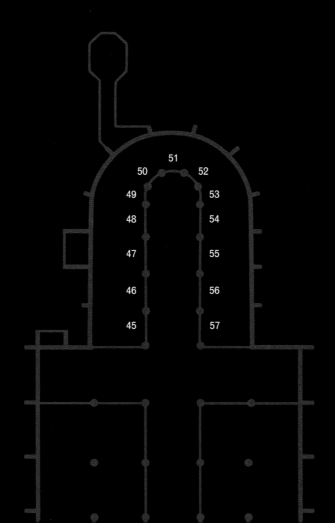

51 >

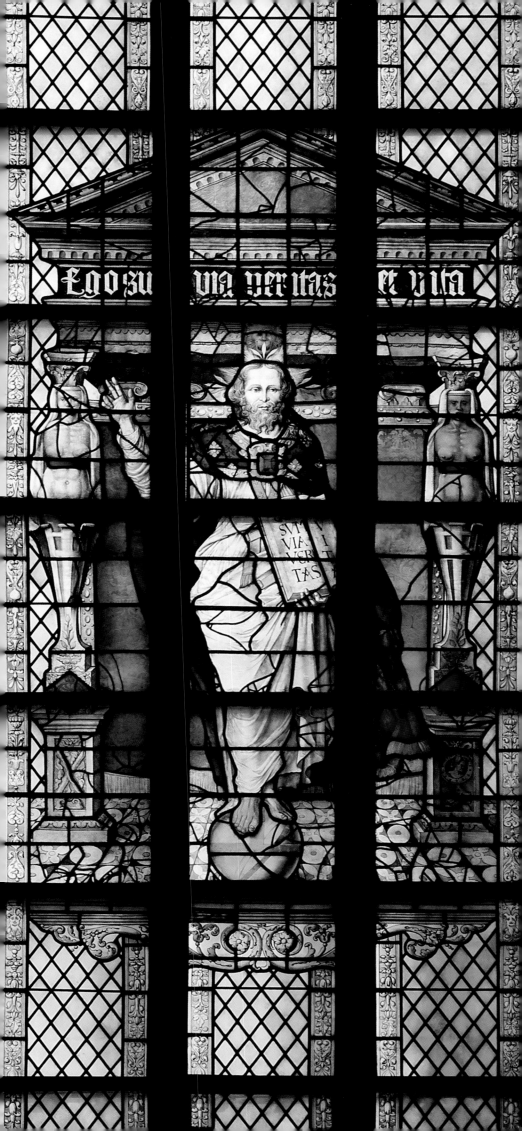

Glas 51 (p. 29) toont Christus als Verlosser met de tekst: "Ego sum via, veritas et vita."(Ik ben de Weg, de Waarheid en het Leven (Joh.14: 6)).

De figuur van Christus staat niet op de tempelvloer maar ervoor, hetgeen de illusie wekt dat Hij naar de toeschouwer toekomt.

In de glazen 48 en 47 (p. 32) stemmen de inscripties niet overeen met de attributen. In glas 48 luidt de inscriptie Philippus, maar is het attribuut een lans die eigenlijk bij Thomas behoort. In Glas 47 is de inscriptie Thomas en het attribuut een kruisstaf die bij Philippus behoort.

In de Glazen 48 en 54 (p. 32-33) zien we een knielende geestelijke. Hun identiteit is niet met zekerheid vastgesteld.

De twee wapenen onderaan glas 48 verwijzen naar twee priesters van de St. Jan.

Het linker wapen is van Jodocus Bourgeois, die in 1571 overleed. Deze priester had zijn invloed aangewend om Gouda te behoeden voor de beeldenstorm. De tekst luidt: "Jodocus Bourgeois/theologie licenciatus/hujus ecclesiae pastor" (Jodocus Bourgeois/afgestudeerd in de theologie/ herder van deze kerk).

Het rechter wapen is van Johannes 't Sanctius, die in 1554 overleed. Deze priester heeft een grote maar kortstondige rol vervuld bij het herstel van de kerk na de brand van 1552.

Pane 51 (page 29) shows Christ as Savior with the text: "Ego sum via, veritas et vita."(I am the Way, the Truth and the Life (John 14: 6)).

Christ does not stand on the temple floor but in front of it, which makes it seem that He is approaching the spectator.

The inscriptions on Panes 48 and 47 (page 32) do not correspond with the attributes. The inscription on Pane 48 is Philip, but the attribute is a lance actually belonging to Thomas. The inscription on Pane 47 is Thomas but the attribute a crosier belonging to Philip.

In Panes 48 and 54 (page 32-33) we see kneeling clerics whose identities cannot be ascertained.

The two coats of arms at the bottom of Pane 48 belong to two priests of St. John's Church.

The coat of arms on the left belongs to Jodocus Bourgeois, who died in 1571. This priest had used his influence to protect Gouda against the Iconoclastic Fury. The text reads: "Jodocus Bourgeois/theologie licenciatus/hujus ecclesiae pastor" (Jodocus Bourgeois/graduated in theology/ pastor of this church).

The coat of arms on the right belongs to Johannes 't Sanctius, who died in 1554. This priest played a brief but significant role in the restoration of the church after the fire of 1552.

Credo
In ieder glas is een tekst uit het Credo weergegeven in verkorte vorm. De volgorde moet op deze wijze gelezen worden: glas 50-52-49-53-48-54-47-55-46-56-45-57, dus zigzagsgewijs.
Credo in Deum Patrem (50); Et in Jesum Christum Filium eius unicum Dominum Nostrum (52);
Qui conceptus est (49); Passus sub Pontio Pilato (53); Tertia die resurrexit a mortuis (48);
Ascendit in caelos (54); Inde venturus est iudicare (47); Credo in Spiritum Sanctum (55);
Sanctam ecclesiam catholicam (46); Remissionem peccatorum (56); Carnis resurrectionem (45); Et vitam aeternam (57).
"Ik geloof in God, de Vader (50); en in Jezus Christus zijn enige Zoon, onze Here (52); Die ontvangen is (49); heeft geleden onder Pontius Pilatus (53); op de derde dag weer opgestaan uit de doden (48); opgevaren ten hemel (54); vanwaar Hij komen zal om te oordelen (47); Ik geloof in de Heilige Geest (55); een heilige algemene kerk (46); de vergeving der zonden (56); de opstanding van het vlees (45); en het eeuwige leven (57).

Schenkers
De schenkers van de Apostelglazen zijn onbekend.

Glazeniers en Ontwerpers
De oudste glazen 45, 46, 47, 49, 50 en 55 zijn van onbekende meester(s), maar vormen niettemin een stilistische eenheid; zij dateren uit 1530-1540.
De glazen 48, 51 en 52 zijn uit de werkplaats van Dirck Crabeth, waarschijnlijk naar ontwerp van de meester; deze dateren uit 1555-1560.
De glazen 53, 54, 56 en 57 werden tijdens de restauratie van Schouten in 1921-1924 geheel vernieuwd.

Maten
De maten van de Apostelglazen variëren tussen hoog 6.50 m en breed 2.80 m. De voorstellingen zijn m.u.v. glas 48, dat geheel gebrandschilderd is, kleiner en variëren tussen hoog 2.30 m en breed 1.90 m.

Creed
Each pane contains a shortened text from the Creed. The sequence should be read as follows: Pane 50-52-49-53-48-54-47-55-46-56-45-57, so in zigzag formation.
Credo in Deum Patrem (50); Et in Jesum Christum Filium eius unicum Dominum Nostrum (52);
Qui conceptus est (49); Passus sub Pontio Pilato (53); Tertia die resurrexit a mortuis (48);
Ascendit in caelos (54); Inde venturus est iudicare (47); Credo in Spiritum Sanctum (55);
Sanctam ecclesiam catholicam (46); Remissionem peccatorum (56); Carnis resurrectionem (45); Et vitam aeternam (57).
"I believe in God, the Father Almighty (50); And in Jesus Christ, his only Son, our Lord (52); Who was conceived (49); Suffered under Pontius Pilate (53); On the third day He rose again from the dead (48); Ascended into heaven (54); From thence He will come to judge (47); I believe in the Holy Spirit (55); The Holy Catholic Church (46); The forgiveness of sins (56); The resurrection of the body (45); and the life everlasting (57).

Donors
The donors of the Apostle Panes are unknown.

Glaziers and designers
The oldest Panes 45, 46, 47, 49, 50 and 55 are made by unknown master(s), but are nevertheless a stylistic whole; they date from 1530-1540.
Panes 48, 51 and 52 are from the workshop of Dirck Crabeth, and are probably also designed by him; they date from 1555-1560.
Panes 53, 54, 56 and 57 were entirely renovated during Schouten's restoration in 1921-1924.

Size
The size of the Apostle Panes varies between a height of 21 ft and a width of 9 ft. With the exception of Pane 48, which is entirely of stained glass, the representations are smaller and vary between a height of 7.5 ft and a width of 6.2 ft.

48 >

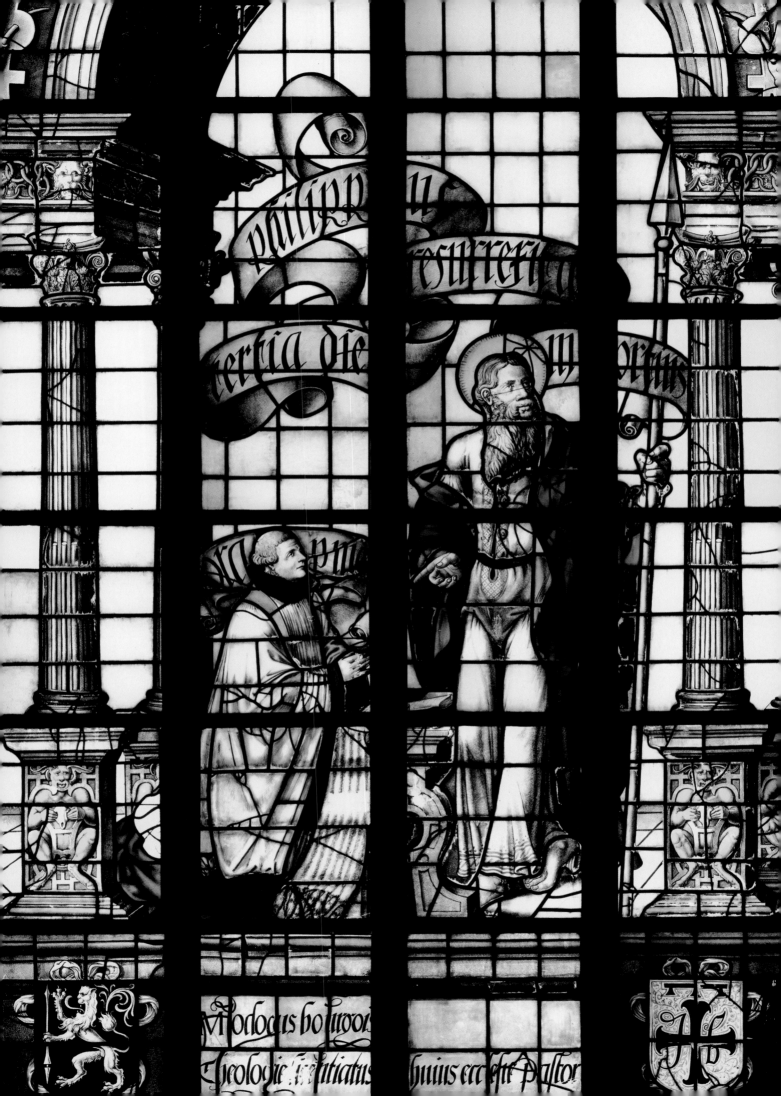

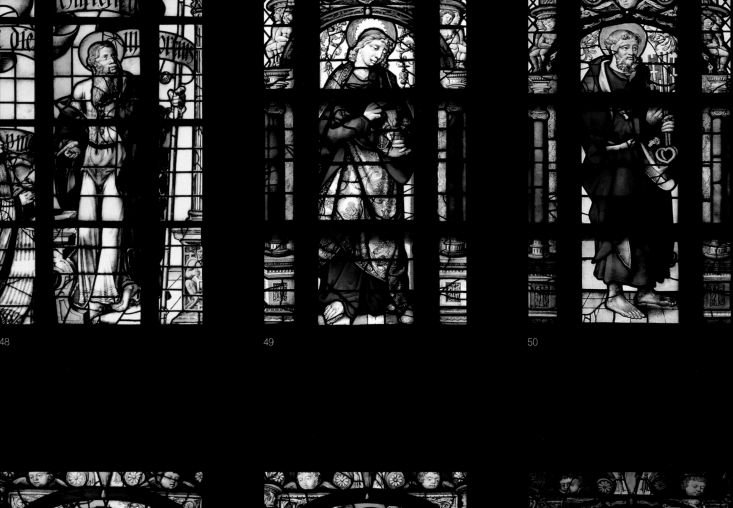

48

49

50

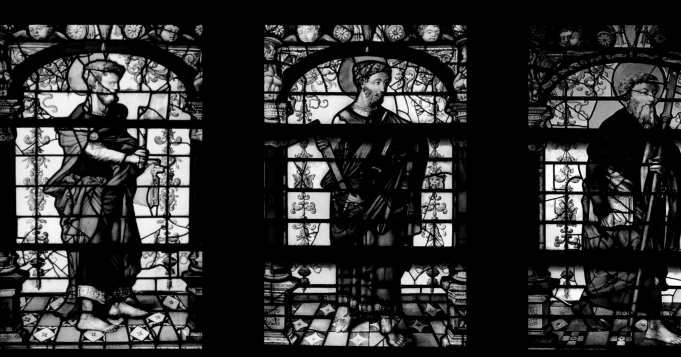

45

46

47

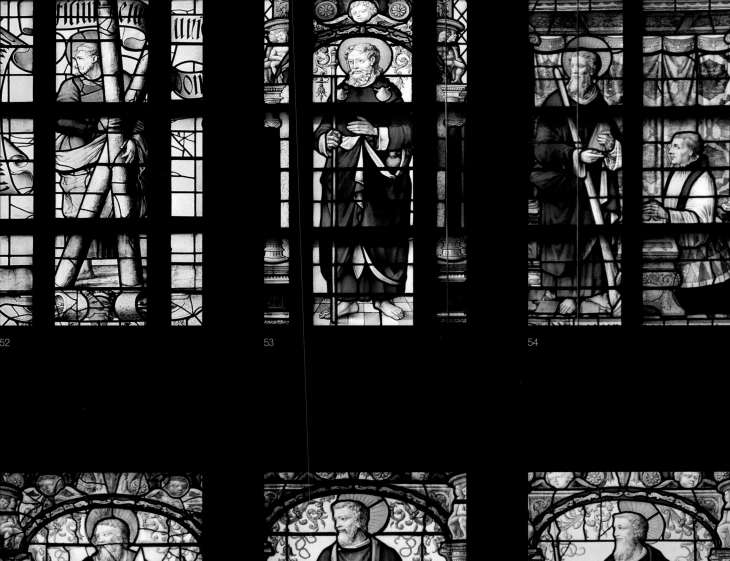

52

53

54

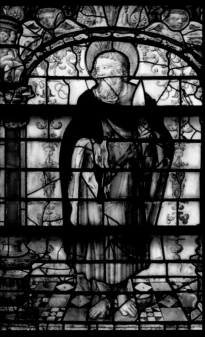

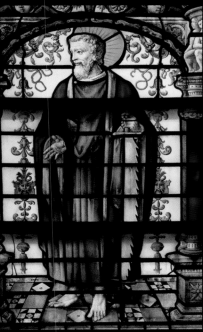

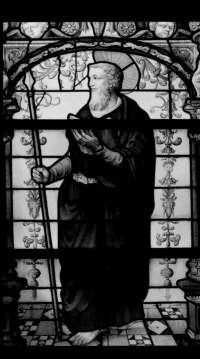

55

56

57

De glazen vóór de hervorming,
uit Oude Testament (1555-1571)

05 De koningin van Scheba bezoekt Koning Salomo

06 Judith onthoofdt Holofernes

07 De inwijding van de tempel door Koning Salomo (boven)

08 De bestraffing van tempelrover Heliodorus

23 De offerande van Elia (boven)

30 Jona en de walvis

31 Bileam en de sprekende ezelin

The Pre-Reformation Panes,
from the Old Testament (1555-1571)

05 The Queen of Sheba visits King Solomon

06 Judith beheading Holofernes

07 Solomon's consecration of the Temple (upper section)

08 The scourging of Heliodorus

23 The sacrifice of Elijah (upper section)

30 Jonah and the whale

31 Balaam and the she-ass

De Koningin van Scheba bezoekt Koning Salomo (1561)

The Queen of Sheba visits King Solomon (1561)

Voorgesteld is de koningin van Scheba (mogelijk het huidige Jemen) staand tegenover koning Salomo met achter haar hofdames en bedienden met geschenken. Salomo is gezeten op een overdekte troon met gouden leeuwen aan weerskanten. Hij luistert naar de vragen van de koningin, die de reis had ondernomen om zichzelf ervan te vergewissen of de vermaarde wijsheid van Salomo echt bestond. Het verhaal volgt het Oude Testament (1 Kon.10: 1-13). Op de achtergrond het gezicht op Jeruzalem, weergegeven met renaissancistische bouwwerken; voorts ruiters en kamelen. De betekenis van de grote wolken uit de schoorsteen is niet met zekerheid vastgesteld. Vermoed wordt, dat hiermee op de vele offerandes van Salomo wordt gedoeld. De voorstelling is gebaseerd op een kopergravure die in 1557 werd vervaardigd door Coornhert (zie glas 1) naar een tekening van Frans Floris (zie hoofdstuk 2). De bol in de top van het Glas moet waarschijnlijk gezien worden als een symbool van hemelse volkomenheid.

In het onderste deel zien we de abdis (de schenkster) geknield voor haar bidstoel; achter haar de aartsengel Gabriël.

Op haar met eekhoornbont gevoerde mantel zit een hondje als teken van trouw aan God. Het attribuut van Gabriël is een bodestaf of leliestengel. Hij werd de patroon der posterijen. Ook het luidklokje in de toren van het Goudse stadshuis draagt zijn naam. Op de cartouche tussen zuilen dragende figuren, hermen, haar spreuk: "Ic betrou in Godt". Aan weerszijden haar zestien wapenkwartieren.

The representation of the Queen of Sheba (Sheba possibly being in present-day Yemen) facing King Solomon with at her back ladies in waiting and staff with gifts. Solomon sits on a covered throne with golden lions on each side. He is listening to the Queen's questions. The Queen had undertaken the journey to find out for herself that Solomon's famous wisdom actually existed. The story follows that of the Old Testament (1 Kings 10: 1-13). In the background a view of Jerusalem, with Renaissance buildings; as well as riders and camels. The meaning of the large billows from the chimney cannot be ascertained. It is thought that they may refer to the many offerings of Solomon. The representation is based on a copperplate engraving made in 1557 by Coornhert (see Pane 1) based on a drawing by Frans Floris (see Chapter 2). The arch at the top of the pane should probably be taken as a symbol of celestial perfection.

In the lower section we see the abbess (the donor) kneeling at her prie-dieu; behind her Archangel Gabriel.

On her squirrel-fur mantle sits a dog symbolizing faith in God. Gabriel's attribute is a messenger's staff or a lily stalk. He subsequently became patron saint of postal services. The small bell in the city hall of Gouda also bears his name. On the cartouche between the hermes columns is the abbess's maxim: "Ic betrou in Godt" (In God I trust). On either side her *seize quartiers* (ancestral coats of arms).

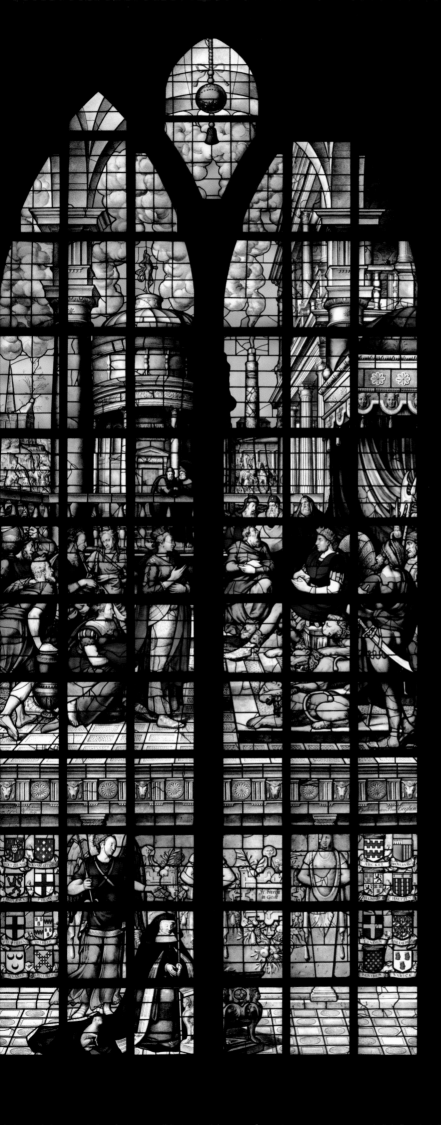

Schenker

Het glas werd geschonken door de abdis Elburga van Boetselaer van de adellijke vrouwenabdij van Rijnsburg. Deze abdij heeft veel bijgedragen aan de ontwikkeling van het gebied tussen Leiden, Delft en Gouda; zowel op geestelijk als op agrarisch terrein, zoals de boom- en heesterculturen rond Boskoop.

Glazenier en Ontwerper

Het glas is het eerste raam in de St. Janskerk van Wouter Crabeth, de jongere broer van Dirck Crabeth. Het is zijn eigen ontwerp. Wouter Crabeth was reeds in 1561 werkzaam als portrettist voor de kerkmeesters ten behoeve van de afbeeldingen van de schenkers in Dirck's glazen.

Maten

Hoog 11.26 m ; breed 4.78 m.

Donor

The pane was donated by the Abbess of Rijnsburg, Elburga van Boetselaer. The Abbey of Rijnsburg contributed greatly to the development of the area between Leiden, Delft and Gouda; not only in a spiritual sense but also in agriculture, such as orchard and shrub cultivation around Boskoop.

Glazier and designer

This pane is the first window in St. John's Church by Wouter Crabeth, Dirck Crabeth's younger brother. It is his own design. As early as 1561 Wouter Crabeth worked as a portrait painter for the churchwardens on the portraits of the donors in Dirck's panes.

Size

Height 37 ft; width 15.6 ft.

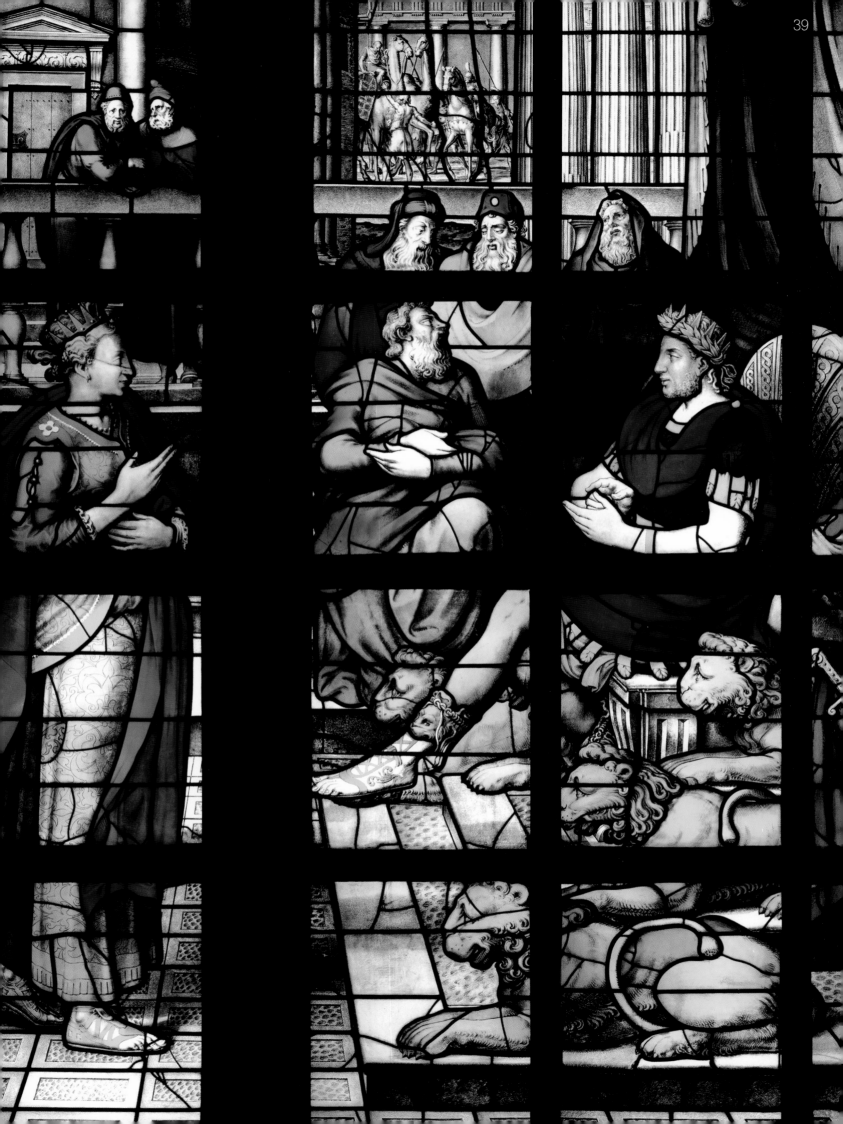

Judith onthoofdt Holofernes (1571)

Noorderzijbeuk – De Ligne Glazen

Judith beheading Holofernes (1571)

North Aisle – The de Ligne Panes

Voorgesteld is de geschiedenis van Judith en Holofernes, ont-leend aan het (apocriefe) bijbelboek Judith (Judith 7-13). Het verhaal van Judith had tot doel de trouw van God aan Zijn uit-verkoren volk van Israël te bewijzen. Holofernes, de veldheer van Nebucadnezar, belegert Bethulië, de toegang tot Judea. Hij sluit de stad van alle watertoevoer af, zodat de inwoners van dorst bezwijken. Toen de stad bereid was tot overgave, bood de weduwe Judith aan de stad te redden als men haar met haar dienstmeisje de poort liet uitgaan. Zij verleidt de veldheer, voert hem dronken en onthoofdt hem met zijn eigen zwaard. Op de voorgrond zien we de tent van Holofernes, de gedekte tafel en daarvoor zijn onthoofde lichaam. De tent is zeer rijk versierd, evenals het harnas en de helm. Rechts van de tent Judith met het zwaard en haar dienstmaagd met het hoofd. Op de achter-grond de stad Bethulië met de tenten van de belegeraars, die bezig zijn bier te drinken, brood te bakken en vlees te braden. Rechts van de belegerde stad, Achior die Holofernes voor de Is-raëlieten had gewaarschuwd, vastgebonden aan een boom. Links boven bij het kleurige tentdek ziet men beide vrouwenfi-guren veel kleiner herhaald, terugkeren aan de poorten van Bet-hulië. Holofernes' hoofd is gespietst op een staak aan één van de torens. Hoog in het glas zien we het leger van Israël. Dirck Cra-beth toont zich als een typische verhalende glasschilder. In het glas zijn de verschillende episodes van het verhaal afgebeeld. Het is zijn laatste glas en tevens het laatste glas dat in de ka-tholieke periode geplaatst is. Immers in 1572 gaat Gouda over naar prins Willem van Oranje.
In het onderste deel zijn de portretten van de schenkers weerge-geven met hun beschermheiligen Johannes de Doper en de hei-lige Catharina. De Doper, centraal met het lam en het kruis, is in dit glas een opvallend grote devote gestalte. Jean de Ligne is getooid met de leeuwen van Barbançon (vaders zijde) en het Gulden Vlies. Zijn echtgenote draagt een gravinnenkroon; ach-ter haar staat de heilige Catharina met haar attributen, het ge-broken rad en het zwaard. Zij zou, aldus de legende, aan het begin van de vierde eeuw onder de Romeinse keizer Maxentius zijn veroordeeld om te worden gemarteld. Een engel wist dit te voorkomen door het rad te breken, waarna zij met het zwaard werd onthoofd. Boven de schenkers zijn hun eigen wapens en naast hen die van hun voorouders afgebeeld. Beiden hebben 16 wapenkwartieren.

This pane depicts the history of Judith and Holofernes, based on the (apocryphal) Bible book Judith (Judith 7-13). The story of Judith served to prove God's allegiance to His chosen people of Israel. Holofernes, Nebuchadnezzar's general, is besieging Bethulia, giving access to Judea. He cuts the water supplies to the city so that all inhabitants will perish of thirst. On the eve of the city's surrender, the widow Judith offers to save the city if she is allowed to leave the city with her maid. She seduces the general, plies him with drink and beheads him with his own sword. In the foreground we see Holofernes's tent, the laid table and before it, his beheaded body. The tent, the armor and the helmet are richly decorated. On the right of the tent are Judith with the sword and the maid with the head. In the background is the city of Bethulia and the tents of the besiegers, drinking beer, baking bread and preparing meat. On the right of the be-sieged city, Achior having warned Holofernes for the Israelites, is tied to a tree. Top left, near the colored tent cover the two fe-male figures appear again but much smaller now, returning to the gates of Bethulia. Holofernes's head is perched on a stick on one of the towers. High up on the pane we see the army of Is-rael. This is Dirck Crabeth as a typical story-telling painter. The pane depicts the various episodes of the story. It is his final pane and also the final pane installed in the Catholic period be-cause in 1572 Gouda fell into the hands of Prince William of Orange.
In the lower section we see the portraits of the donors with their Patron Saints John the Baptist and Catherine. In this pane John the Baptist, in the center with the lamb and the cross, is a remarkably large and devout figure. Jean de Ligne is adorned with the lions of Barbançon (paternal side) and the Golden Fleece. His wife wears a countess's crown; behind her is Saint Catherine with her attributes, the broken wheel and the sword. Legend has it that she was sentenced to torture at the beginning of the fourth century under Roman Emperor Maxentius. An angel managed to prevent this by breaking the wheel, after which she was beheaded with a sword. Above the donors are their coats of arms and next to them those of their forebears. Both have sixteen coats of arms (*seize quartiers*).

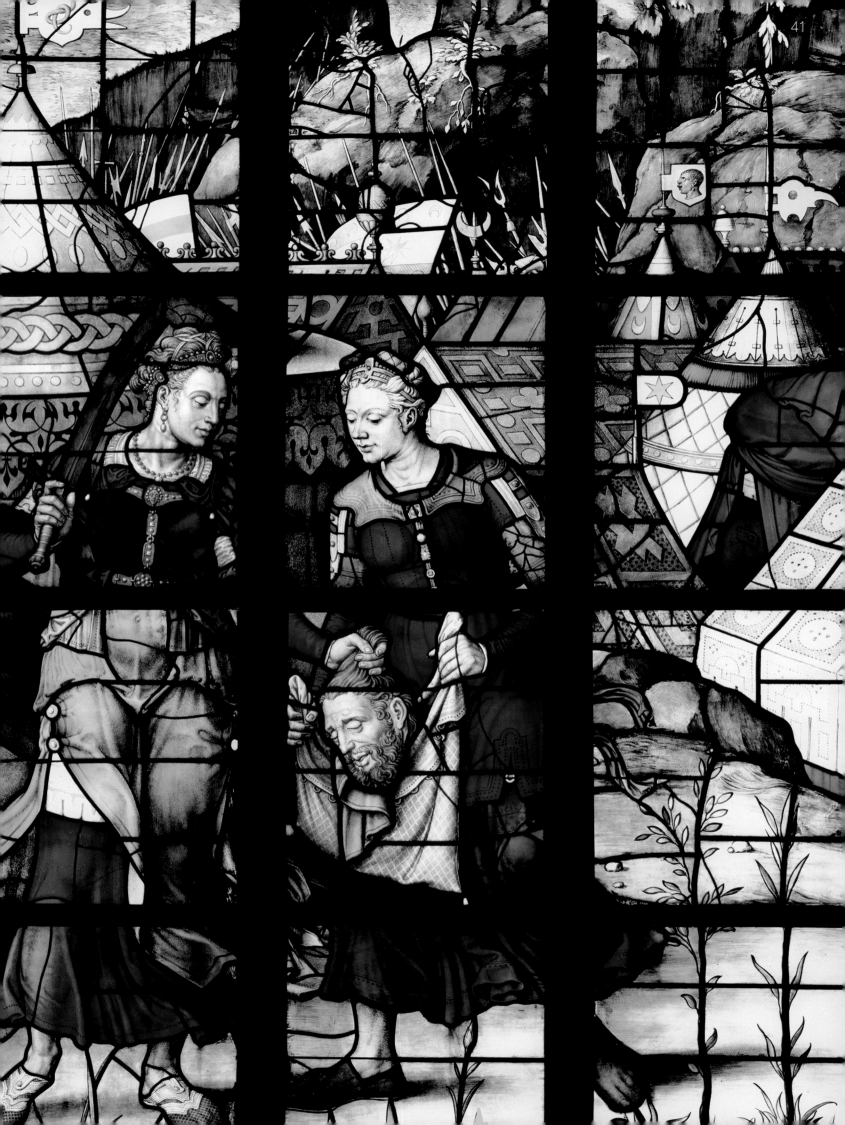

Samenhang De Ligne glazen

Glas 6 is het pendant van glas 24 (p. 100-103) dat er recht tegenover staat. Beide Glazen weerspiegelen de beproevingen van het geslacht De Ligne in de strijd voor de Spaanse koning Philips II. Jean, een verre neef van Philippe, behoorde tot de oudste Ligne-stam. Hij was o.m. heer van Barbançon en tevens stadhouder van Philips II in de noordelijke provincies en ridder van het Gulden Vlies. Jean de Ligne, Graaf van Arenberg, sneuvelde in de slag van Heiligerlee in 1568 tegen Lodewijk van Nassau. Philippe raakte tien jaar eerder ernstig gewond in de slag bij Grevelingen.

Schenker

Margaretha van der Marck, de gravin van Arenberg, die in de noordelijke Nederlanden bezittingen had, liet ondanks dat haar man was overleden, het glas alsnog plaatsen. Het verhaal van Judith lijkt mede bepaald door de persoonlijke wens van de weduwe. De gelovige en strijdbare Judith was immers eveneens een jonge weduwe.

Glazenier en Ontwerper

Dirck Crabeth heeft het glas naar eigen ontwerp gemaakt. Van dit glas bestaat nog het "Vidimus" of eerste ontwerp (het woord vidimus, ofwel "wij hebben gezien", werd gebezigd vanaf het moment dat de schenker het ontwerp goedkeurde en dus "voor gezien" verklaarde). Het behoort tot de collectie van het Albertina Museum te Wenen. Het is het laatste glas van de meester in de Sint Janskerk. Artistiek een hoogtepunt in realisme en kleurengamma.

Maten

Hoog 11.26 m ; breed 4.78 m.

Relationship between the de Ligne Panes

Pane 6 is the pendant of Pane 24 (p. 100-103) directly opposite. Both panes reflect the tribulations of the de Ligne family in their fight for the King of Spain, Philip II. Jean, a distant cousin of Philip, belonged to the most ancient part of the de Ligne family. He was Lord of Barbançon and among others also stadtholder of Philip II in the Northern Provinces and Knight of the Golden Fleece. Jean de Ligne, Count of Arenberg, fell in the battle of Heiligerlee in 1568 against Louis of Nassau. A decade earlier Philip had been seriously injured in the battle at Grevelingen.

Donor

Despite the death of her husband, Margaret van der Marck, Countess of Arenberg, who had possessions in the Northern Netherlands, had the pane installed. She, as a young widow, probably wished this particular pane to be installed because, after all, the religious and militant Judith was a young widow too.

Glazier and designer

Dirck Crabeth designed and executed the pane himself. The "vidimus" or original design of the pane still exists (the word vidimus, or "we have seen", was used as of the moment the donor approved the design and declared to "have seen it"). It is part of the collection of the Albertina Museum in Vienna. It is the last pane of the master in St. John's Church. It is an artistic high point in realism and color combinations.

Size

Height 37 ft; width 15.6 ft.

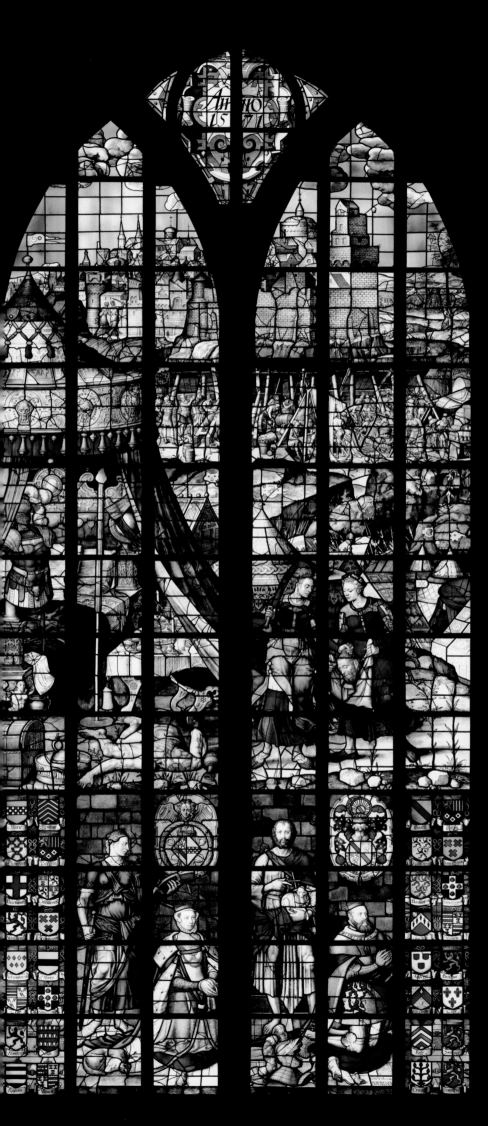

De inwijding van de tempel door koning Salomo (boven) (1557)

Transept – Koningsglas

Het twintig meter hoge Koningsglas verbeeldt twee verhalen, één uit het Oude en één uit het Nieuwe Testament met een programmatische samenhang (zie de bijbelcitaten uit Mattheüs en Johannes op p. 46).

Boven

In het bovenste deel is de inwijding van de tempel weergegeven. De uitbeelding volgt de verschillende teksten in het glas. In de top Hebreeuwse letters die lijken op de onuitsprekelijke (Gods)naam JHWH.

De afbeelding van God de Vader op deze plaats was in 1622 verwijderd en kon tijdens de grote restauratie van Jan Schouten niet meer hersteld worden omdat er, in tegenstelling tot bij de glazen 15 en 23, geen tekening meer van bestond.

Rechts voor het altaar beëindigt Salomo zijn gebed en luistert naar het antwoord van God, hetgeen op de omlaag slingerende linten is weergegeven (zie citaat). Van de hemel daalt het vuur neer op het offer. Links de aanbidding door het volk Israël. Rechts op de voorgrond een koperen reinigingsvat.

Solomon's consecration of the Temple (upper section) (1557)

Transept – King's Pane

The almost 65-feet-high King's Pane depicts two stories, one from the Old Testament and one from the New Testament with a thematic relationship (see p. 46).

Upper section

The upper section shows the consecration of the temple. The representation follows the various texts in the pane. At the top are Hebrew letters appearing to be the unpronounceable name JHWH (God).

The image of God the Father on this spot had been removed in 1622 and could not be restored during the major restoration by Jan Schouten because, unlike Panes 15 and 23, a cartoon no longer survived.

On the right before the altar Solomon finishes his prayer and listens to God's response, which is represented on the downflowing ribbons (see quotation). Fire descends from heaven onto the sacrifice. On the left the adoration by the people of Israel is portrayed. On the right at the front is depicted a copper cleansing drum.

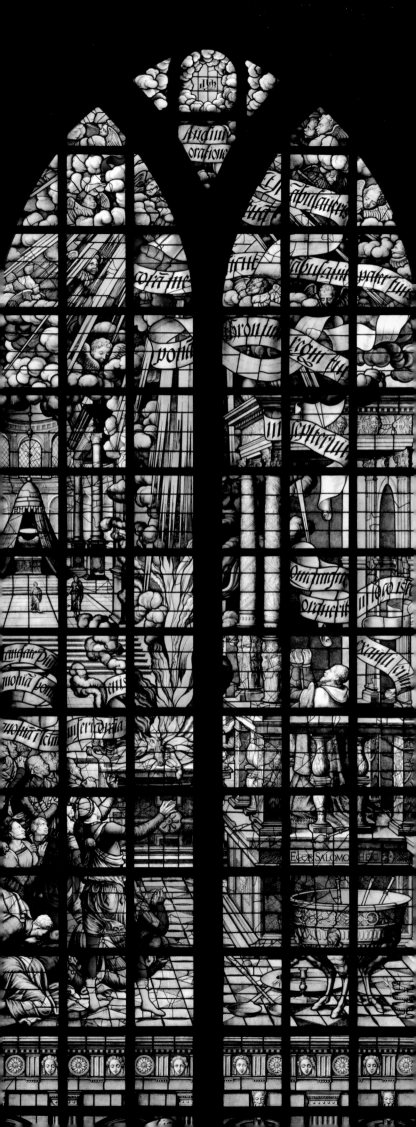

Samenhang transeptglazen

Glas 7 (p. 44-47, 62-65) is het pendant van glas 23 (p. 52-55, 98-99). Het Koningsglas van Philips II aan de voornamere noordzijde van het transept bevindt zich recht tegenover het Hertogin-nenglas van zijn halfzuster Margaretha van Parma aan de zuidzijde. In beide bovengedeeltes van de Transeptglazen openbaart God zich in een antwoord op een offerande. De iconografische overeenkomst in de midden-gedeeltes is duidelijk: de Voetwassing ging immers vooraf aan het Laatste Avondmaal.

Bijbelse citaten

"Audivi orationem tuam, et si ambulaveris coram me, sicut ambulavit pater tuus, ponam thronum regni tui in sempiternum. Quicumque oraverit in loco isto exaudivi eum." (Ik heb uw gebed verhoord en indien gij voor Mijn aangezicht wandelt zoals uw vader gewandeld heeft, dan zal Ik uw koningstroon voor altijd bevestigen. Ieder die op die plaats zal bidden, die zal Ik verhoren (1 Kon. 9: 3, 4 en 5 en 2 Kron. 7: 12, 17 en 18)).
"Laudate Dominum quoniam bonus, quoniam in saeculum misericordia ejus." (Looft den Here, want Hij is goed, want Zijn goedertierenheid is tot in den eeuwigheid (2 Kron. 7: 3; Ps. 136)).

Schenker

Philips II, koning van Spanje en graaf van Holland, is de schenker van het glas. Hij en zijn gade hebben een grote rol gespeeld bij de verdediging van het katholieke geloof, hetgeen weerspiegeld wordt in de thema's van het glas. Philips wilde zichzelf graag vereenzelvigen met de wijze koning Salomo.

Glazenier en Ontwerper

Dirck Crabeth heeft het Koningsglas naar eigen ontwerp gemaakt.

Maten

Hoog 19.70 m ; breed 4.60 m.

Relationship between the Transept Panes

Pane 7 (p. 44-47, 62-65) is the pendant of Pane 23 (p. 52-55, 98-99). The King's Pane of Philip II on the more distinguished north transept is directly opposite the Duchess's Pane of his half sister Margaret of Parma in the south transept. In the two upper sections of the transept panes God reveals himself after the offering of a sacrifice. The iconographic similarity in the center parts is evident: the washing of Christ's feet came before the Last Supper.

Biblical quotations

"Audivi orationem tuam, et si ambulaveris coram me, sicut ambulavit pater tuus, ponam thronum regni tui in sempiternum. Quicumque oraverit in loco isto exaudivi eum." (I have heard thy prayer and if thou wilt walk before Me as thy father walked, then I will establish the throne of thy kingdom for ever. Whoever prayeth in that place, I will hear (1 Kings 9: 3, 4 and 5 and 2 Chronicles 7: 12, 17 and 18)).
"Laudate Dominum quoniam bonus, quoniam in saeculum misericordia ejus." (Praise the Lord, for He is good, for His mercy endureth forever (2 Chronicles 7: 3 and Psalm 136)).

Donor

Philip II, King of Spain and Duke of Holland, donated the pane. He and his wife played a major role in defending the Catholic faith, which is reflected in the pane's themes. Philip wished to identify with wise King Solomon.

Glazier and designer

Dirck Crabeth designed and executed the King's Pane.

Size

Height 64.6 ft; width 15 ft.

De bestraffing van tempelrover Heliodorus (1566)

Oostzijde Noordelijk transept

Het verhaal gaat, dat het thema bedoeld zou zijn als waarschuwing tegen de beeldenstorm, die kort na het ontwerp van het glas door de lage landen zou woeden.
De geschiedenis van Heliodorus is ontleend aan het (apocriefe) bijbelboek 2 Maccabeeën 3, vers 24 en 26. Onder de hogepriester Onias heersten er vroomheid en vrede en werden vele geschenken aan de tempel gegeven. Koning Seleucus wilde daar echter zelf beslag op leggen en zond Heliodorus om deze op te eisen. Op het moment dat deze afgezant zich de rijkdommen wil toe-eigenen voltrekt zich een wonder: een ruiter verschijnt met twee jonge mannen, die Heliodorus beginnen te geselen. In de grote klassieke tempel bevindt zich een schare gelovigen en op de achtergrond ligt de hogepriester voor het altaar geknield. Geheel bovenin twee toeschouwers die de geseling gadeslaan en als repoussoirfiguren het tafereel diepte verlenen.
In de benedenrand, omgeven met zijn zestien wapenkwartieren, knielt hertog Eric van Brunswijk voor zijn bidstoel. Boven zijn hoofd zijn devies: "Ex duris gloria" (Roem door beproevingen). Achter de schenker zien we de heilige Laurentius met de attributen rooster en martelaarspalm. De geschiedenis van deze heilige ondersteunt het verhaal van Heliodorus. Laurentius was in de derde eeuw diaken van de kerk van Rome. Van hem werd geëist het vermogen van de kerk aan de staat uit te leveren. Hij toonde hierop de armen en zieken waarvoor hij zorgde, en zei: "ziedaar de schatten van de kerk". Hij werd gegeseld, met gloeiende ijzers gemarteld en vond tenslotte de dood op een rooster boven het vuur. aan hem worden de gevleugelde woorden toegeschreven: "draai mij om, deze kant is gaar".

The scourging of Heliodorus (1566)

North East side transept

Legend has it that the theme was intended as a warning against the Iconoclastic Fury, which raged across the Low Lands shortly after the pane was designed.
The history of Heliodorus is taken from the (apocryphal) Bible book 2 Maccabees 3, verses 24 and 26. Peace and piety prevailed under the reign of High Priest Onias and many treasures were given to the Temple. King Seleucus however wanted to confiscate the treasures and sent Heliodorus to claim them. But at the moment he tries to plunder these treasures a miracle happens: a celestial horseman appears with two young men who start to flog Heliodorus. A group of worshippers is depicted in the large classical temple and in the background a high priest kneels in front of the altar. At the top the two spectators who watch the flogging give depth to the picture as repoussoir figures.
In the bottom border, surrounded by his sixteen coats of arms (*seize quartiers*), Eric Duke of Brunswick kneels at his priedieu. Above him his motto: "Ex duris gloria" (From suffering arises glory).
Behind the donor we see St Lawrence with his attributes: gridiron and martyr's palm. The history of this Saint supports the legend of Heliodorus. Lawrence was a deacon of the Church of Rome in the third century. He was ordered to give the possessions of the church to the state. He then displayed the poor and the sick he was attending to and said: "See here the treasures of the church". He was flogged, tortured with glowing irons and in the end succumbed on a gridiron over a fire. He is thought to have uttered the words: "I am already roasted on one side, it is time to turn me on the other".

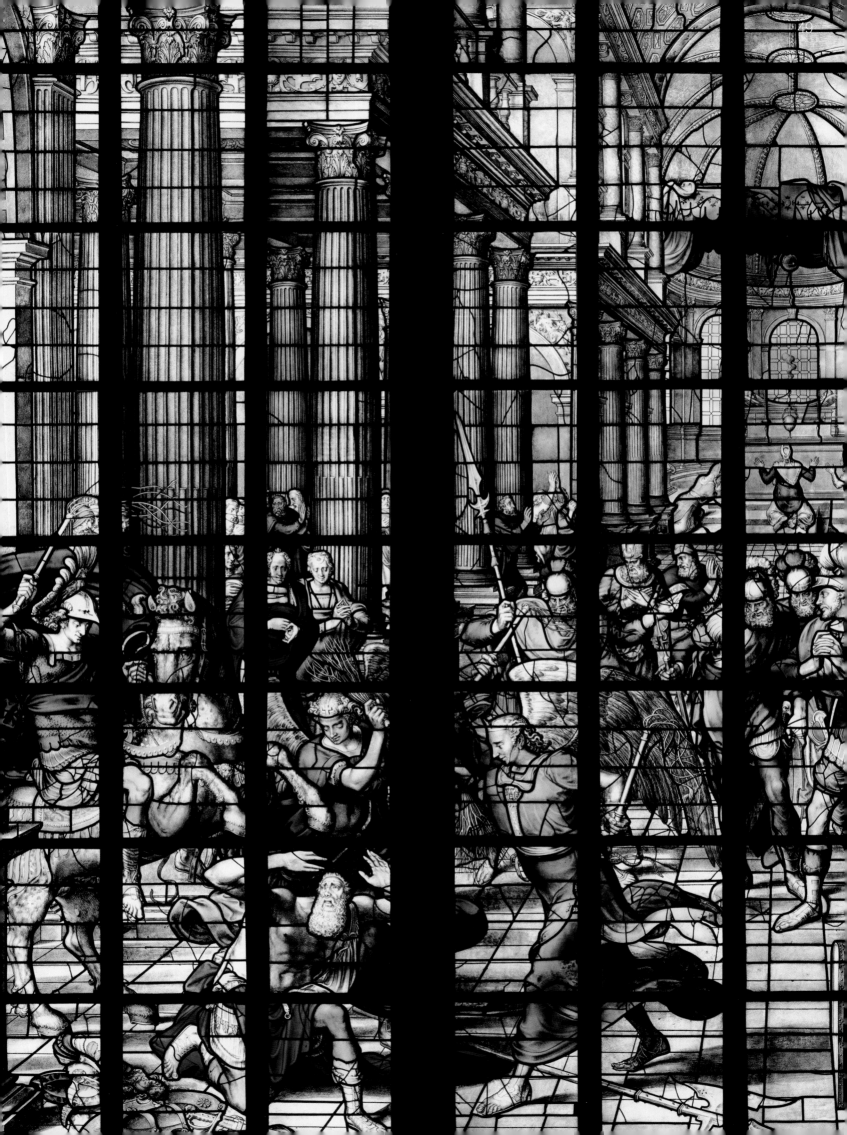

Samenhang Oostelijke transeptglazen

Glas 8 is het pendant van glas 22 (p. 94-97). Glas 8 kan gezien worden als een "tempelreiniging" (reiniging van rovers) uit het Oude Testament tegenover de tempelreiniging uit het Nieuwe Testament in glas 22.

Schenker

Eric II (1528-1584), hertog van Brunswijk en Lunenburg, is de schenker van het glas. Hij was een vazal van Philips II en leider van de katholieke koningsgezinden en voorts één der voornaamste tegenstanders van de Prins. Hij was één van de laatste edelen die door de Goudse kerkmeesters werd aangezocht om ook een Glas te schenken. Het baljuwschap Woerden was door Philips II wegens geldgebrek aan de hertog verpand. Ook in dit gebied verspreidde zich de Lutherse leer. De hertog was Luthers opgevoed, maar ging in 1548 over naar de rooms-katholieke kerk. Op het glas staat vermeld dat hij het glas schonk uit ijver voor de katholieke godsdienst ("Catholicae religionis ergo") in 1566.

Glazenier en Ontwerper

Wouter Crabeth is de glazenier naar eigen ontwerp. Waarschijnlijk is hij bij zijn ontwerp geïnspireerd door het bekende fresco in de Stanza d'Eliodoro in het Vaticaan van de schilder Raphaël, met name door de hemelse ruiter in gouden wapenrusting.

De beweeglijkheid en het gebruik van de ruimte in dit Glas staan in contrast met de statische voorstelling in het pendant-glas 22 van zijn broer Dirck. Het carton en het glas behoren tot het beste werk van Wouter Crabeth.

Maten

Hoog 13.60 m ; breed 4.70 m.

Relationship between East Transept Panes

Pane 8 is the pendant of Pane 22 (p. 94-97). Pane 8 may be seen as a "cleansing of the temple" (cleansing of the den of robbers) from the Old Testament vis-à-vis the cleansing the temple from the New Testament in Pane 22.

Donor

Eric II (1528-1584), Duke of Brunswick and Lunenburg, is the donor of the pane. He was a vassal of Philip II, leader of the Catholic royalists and one of the fiercest opponents of Prince William of Orange. He was one of the last noblemen whom the Gouda churchwardens asked to donate a pane. The Bailiwick of Woerden had been leased by Philip II to the Duke due to financial difficulties. Lutheranism was also spreading in this area. The Duke had had a Lutheran upbringing, but became a Catholic in 1548. The text on the pane says that he donated the pane because of his fervent Catholic beliefs ("Catholicae religionis ergo") in 1566.

Glazier and designer

Wouter Crabeth designed and executed the pane. His design is probably inspired by Raphael's famous fresco in the Stanza d'Eliodoro in the Vatican, especially by the celestial horseman in golden armor.

The movement and spatial arrangement in this pane contrast with the static arrangement in pendant Pane 22 of his brother Dirck. The cartoon and the pane are among Wouter Crabeth's finest works.

Size

Height 44.6 ft; width 15.4 ft.

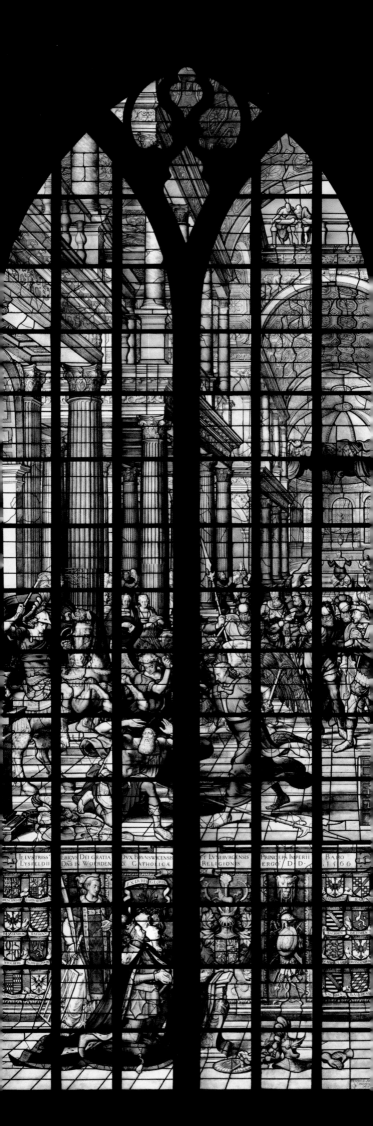

De offerande van Elia (boven)
(1562)

Transept – Hertoginnenglas

Evenals het Koningsglas 7 aan de noordzijde, waar dit Herto-ginnenglas precies tegenover staat, bestaat ook dit glas uit drie delen. Boven een voorstelling uit het Oude Testament: "De offe-rande van Elia"; midden uit het Nieuwe Testament: "De Voet-wassing"; en onderaan de schenker (p. 98-99).
In de voorstelling benadrukt de Hertogin haar vroomheid en trouw aan de "enige" kerk.

Boven
De geschiedenis van het offer van Elia is afgebeeld volgens 1 Koningen 18: 36-39. Om de afgoderij te bestrijden en te bewij-zen dat er één ware God is, had de profeet Elia de priesters van de afgoden uitgedaagd een offer te bereiden en hun god Baäl te bidden om vuur. Toen het vuur uitbleef, vroeg de profeet zijn offer en het altaar eerst kletsnat te maken. Op het altaar door Elia opgebouwd ligt het offerdier; rondom de verbaasde me-nigte en de mannen die de waterkruiken aandragen die Elia be-volen heeft. Elia's bede werd verhoord en het natte hout vatte vlam. In de top zien we de Godsfiguur, door wolken gedragen. In 1622 werd deze afbeelding op aandringen van de predikan-ten verwijderd. Pas in 1915 bij de grote restauratie door Jan Schouten is de voorstelling weer in het glas terug gebracht. Voorts engelen die op bazuinen blazen en het vuur aanwakke-ren; linksonder Satan, die geketend neerstort uit de hemel vol-gens het visioen in de Openbaring.

The sacrifice of Elijah (upper section)
(1562)

Transept – Duchess's Pane

Like the King's Pane (No 7) in the north transept, directly oppo-site the Duchess's Pane this pane is also a triptych. In the upper section a scene from the Old Testament: "The sacrifice of Elijah"; in the center section a scene from the New Testament: "The washing of the feet"; and at the bottom the portrait of the donor (p. 98-99).
On the pane the Duchess stresses her piety and allegiance to the "only" Church.

Upper section
The sacrifice of Elijah is depicted according to 1 Kings 18: 36-39. In order to combat idol worship and to prove that there was one true God, prophet Elijah challenged the priest of the idols to prepare a sacrifice and to pray to their god Baal to make fire. When the fire did not ignite the prophet asked to first drench his sacrifice and altar with water. The animal to be sacrificed is on the altar; surrounded by a surprised crowd and men carrying the jars of water ordered by Elijah. Elijah's prayer was heard and the tinder caught fire. In the upper section we see God's fi-gure, borne on clouds. At the insistence of vicars this scene was removed in 1622. Further, the pane depicts angels blowing their trumpets and fanning the fire; bottom left Satan, falling from heaven in chains according to the vision in Revelations. Not until 1915 when Jan Schouten carried out his major restoration, was the pane reinstalled.

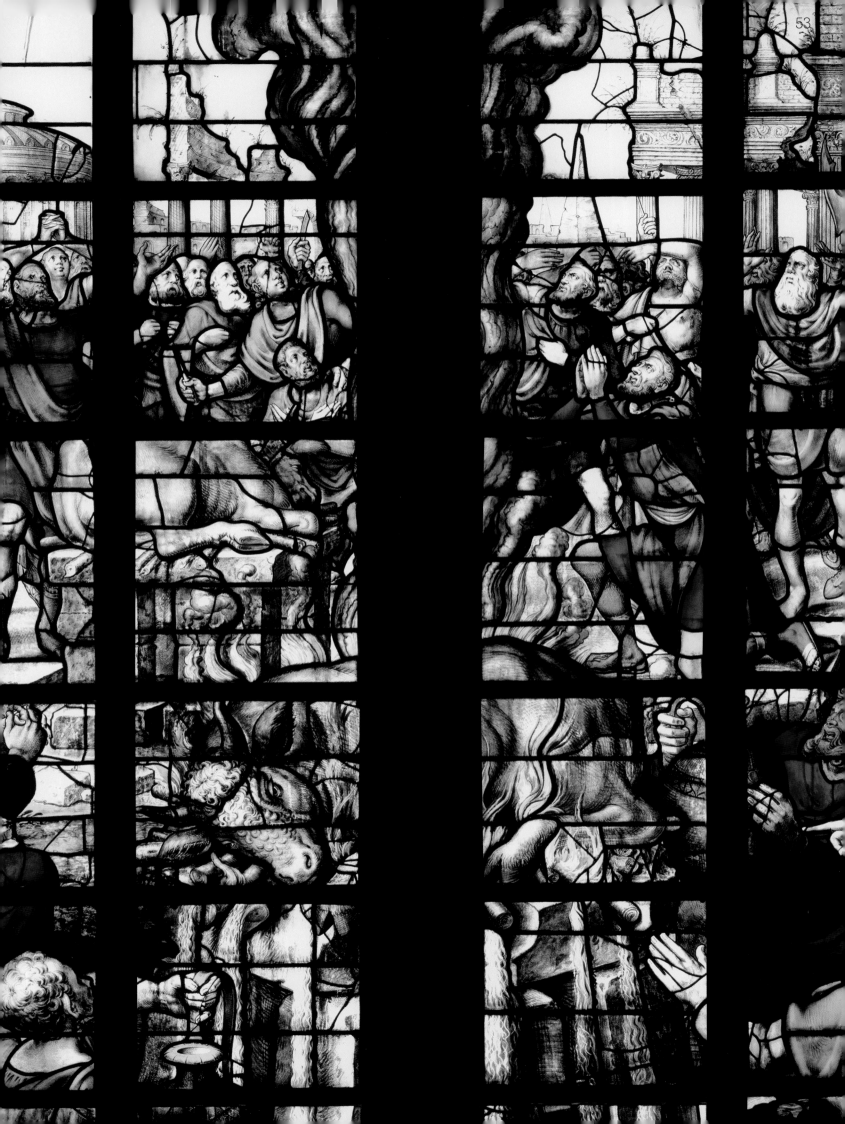

SamenhangTranseptglazen
Zie glas 7 (p. 44-47, 62-65).

Schenker
De hertogin Margaretha van Parma, halfzuster van Philips II en landvoogdes. Zij was ongeveer 40 jaar, 5 jaar ouder dan haar halfbroer, toen zij dit glas schonk.

Glazenier en Ontwerper
Wouter Crabeth is de maker, naar eigen ontwerp.

Maten
Hoog 18.80 m ; breed 4.60 m.

Relationship between the Transept Panes
See Pane 7 (p.44-47, 62-65).

Donor
Margaret Duchess of Parma, half-sister of Philip II and governor. She was approximately 40 years of age, 5 years older than her brother when she donated this pane.

Glazier and designer
Wouter Crabeth designed and executed this pane.

Size
Height 61.7 ft; width 15 ft.

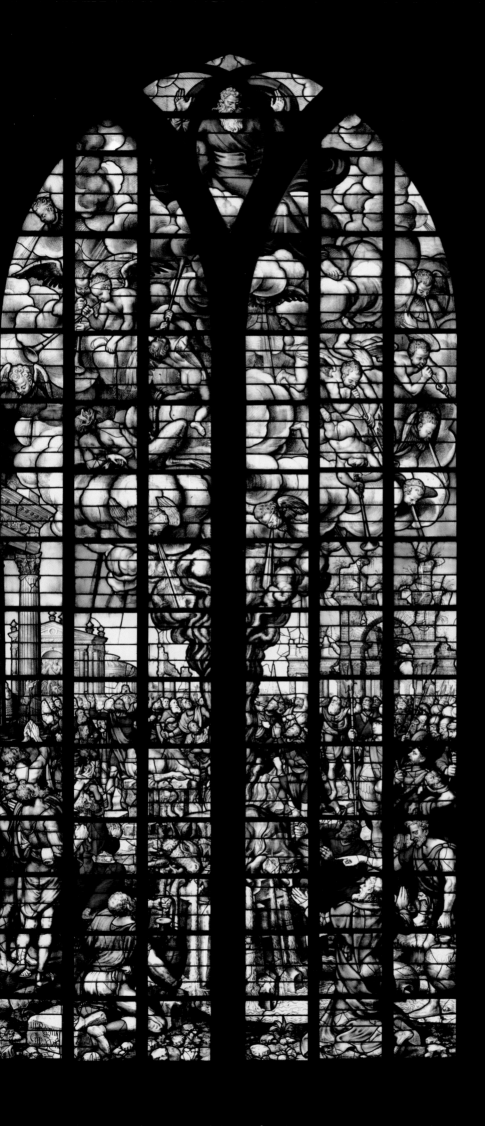

Jona en de walvis (voor 1565)

Transept – Gildeglazen

Jonah and the whale (pre-1565)

Transept – Guild Panes

Volgens het boek Jona had deze profeet het bevel van God genegeerd om naar Ninevé te gaan en de bevolking van de stad op te roepen tot bekering. Als een storm het schip bedreigt waarop hij zich bevindt, erkent hij zijn schuld. Hij wordt overboord geworpen en de storm gaat liggen. Jona wordt door een grote vis opgeslokt en na drie dagen op het land uitgespuwd.

Op de voorgrond zien we de grote vis die zijn bek openspert en Jona die tevoorschijn komt. Hij wijst met de rechter wijsvinger naar een banderol met in het Latijn de woorden: "Ziet meer dan Jona is hier". Immers zoals Jona drie dagen en drie nachten in de buik van de vis was, zo verbleef Jezus drie dagen en drie nachten in het ingewand van de aarde. Op de achtergrond het schip in de storm op het moment dat Jona overboord gegooid wordt en de vis opduikt om hem te redden. Bij de neus van de vis, de stad Ninevé. Boven staan drie vissen afgebeeld als embleem van het gilde. Het Vidimus van dit glas bevindt zich in het Amsterdams Historisch Museum.

According to the Book of Jonah, this prophet had ignored God's order to go to Nineveh and to convert the people of this city. When a storm threatens the ship on which he sails he admits his guilt. He is thrown overboard and the storm subsides. Jonah is swallowed by a huge fish and spat out on land after three days. In the foreground we see a fish opening its mouth and Jonah emerging. With his right index finger he points to a banderole with the Latin text: "Behold, a greater than Jonah is here". For, as Jonah spent three days and nights in the stomach of a fish, Christ spent three days and nights in the entrails of the earth. In the background the ship in the tempest at the moment Jonah is thrown overboard and the fish emerging to save him. At the nose of the fish the city of Nineveh. At the top three fish are depicted; they are the guild's emblem. The vidimus of this pane is kept in the Amsterdam Historical Museum.

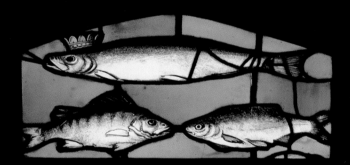

Samenhang Gildeglazen
Beide glazen (30, 31) werden geschonken door Goudse gilden.

Bijbels citaat
"Ecce plus quam Jonas hic." (Ziet, meer dan Jona is hier (Matth.12: 41)). Opvallend is de iconografische samenhang met het koningsglas (7) waar gesteld wordt: "Ziet meer dan Salomo is hier" (Matth. 12: 42). In beide glazen wordt zo de samenhang tussen het Oude en Nieuwe Testament benadrukt.

Schenkers
Het glas is geschonken door het gilde der viskopers van Gouda.

Glazenier en Ontwerper
Dirck Crabeth is de glazenier naar eigen ontwerp.

Maten
Hoog 4.10 m ; breed 2.10 m.

Relationship between the Guild Panes
Both panes (30, 31) were donated by Gouda guilds.

Biblical quotation
"Ecce plus quam Jonas hic." (Behold, a greater than Jonah is here (Matthew 12: 41)). The iconographic Relationship with the King's Pane (7) is striking, it says: "Behold, a greater than Solomon is here" (Matthew 12: 42) thus emphasizing the relationship between the Old and New Testament in both panes.

Donors
This pane was donated by the Fishmongers Guild of Gouda.

Glazier and designer
Dirck Crabeth designed and executed this pane.

Size
Height 13.5 ft; width 6.9 ft.

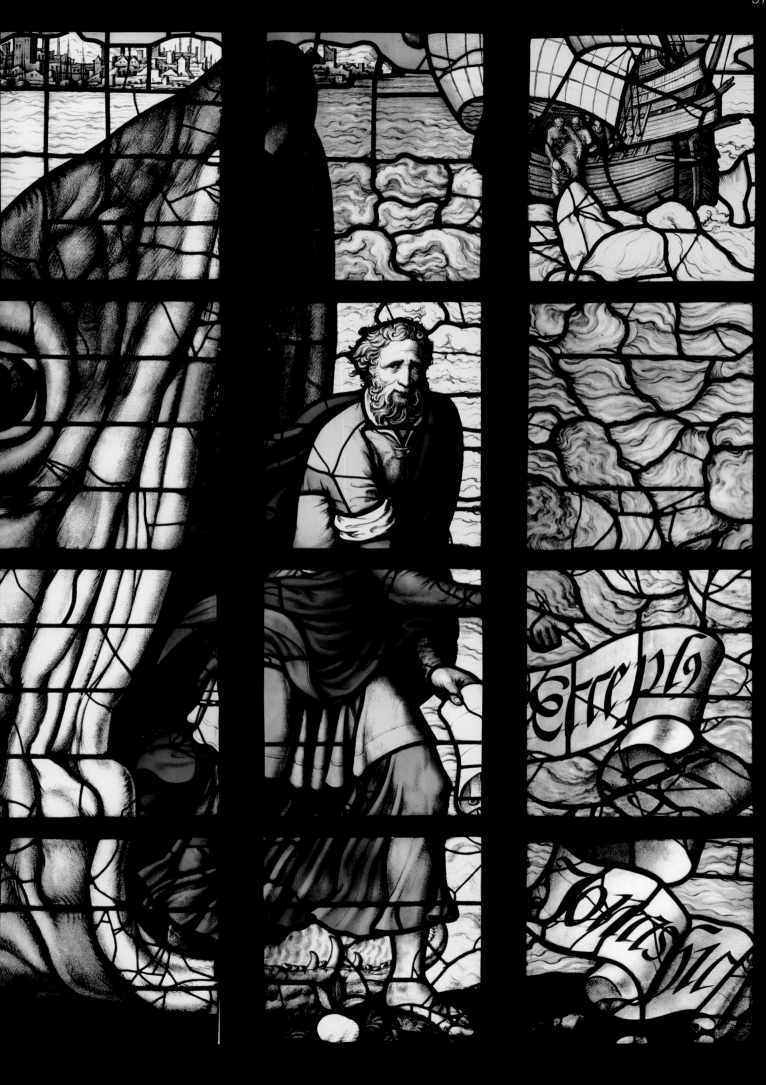

Bileam en de sprekende ezelin (voor 1572)

Transept – Gildeglazen

Voorgesteld is de geschiedenis van Bileam uit Numeri 22: 21-35. De koning der Moabieten roept de hulp in van Bileam tegen het volk van Israel, dat hij moet vervloeken. Door tussenkomst van God zegent Bileam juist het volk.

Op de voorgrond zien we Bileam die op verzoek van de Moabieten met hen is meegetrokken. De ezelin gaat liggen als zij een engel ziet. Bileam, die de engel niet gezien heeft, wil haar slaan. De ezelin vraagt hem dan: "Waerom slaet gy my?" Het is het enige glas van vóór de Reformatie waarvan het opschrift reeds in de Nederlandse taal is.

Boven in het glas Bileam wanneer hij God hoort, die hem verbiedt het volk Israel te vervloeken, terwijl de Moabieten op zijn bevel de offervuren hebben aangestoken.

Boven links in de top bevindt zich het wapen met de hoorn. Vermoedelijk is dit van het slagersgilde.

Balaam and the she-ass (pre-1572)

Transept – Guild Panes

This pane depicts the story of Balaam in Numbers 22: 21-35. The King of the Moabites calls in the help of Balaam against the people of Israel, who he has to curse. But through the intervention of God, Balaam blesses the people instead.

In the foreground we see Balaam who at their request traveled with the Moabites. The she-ass lays down when she sees an angel. Balaam, who has not seen the angel, wants to beat her. The she-ass then asks him: "Why are you hitting me?" This is the only Pre-Reformation Pane with a text in Dutch.

The top of the pane depicts Balaam when he hears God, who forbids him to curse the people of Israel, while the Moabites have been ordered by him to light the sacrificial fires.

In the top left corner is a coat of arms with a horn, probably of the Butcher's Guild.

Samenhang Gildeglazen
Zie Glas 30 (p. 56, 57).

Schenkers
Het glas is geschonken door het Goudse gilde der vleeshouwers. Het vleeshouwersaltaar was één van de voornaamste altaren in de kerk.

Glazenier en Ontwerpers
Waarschijnlijk zijn leerlingen van Dirck Crabeth de makers van het glas, naar het ontwerp van de meester.

Maten
Hoog 4.10 m ; breed 2.10 m.

Relationship between the Guild Panes
See Pane 30 (p. 56,57).

Donors
The pane was donated by the Butcher's Guild of Gouda. The Butcher's Altar was one of the most prominent altars in the church.

Glazier and designers
This pane was probably executed by pupils of Dirck Crabeth, who designed it.

Size
Height 13.5 ft; width 6.9 ft.

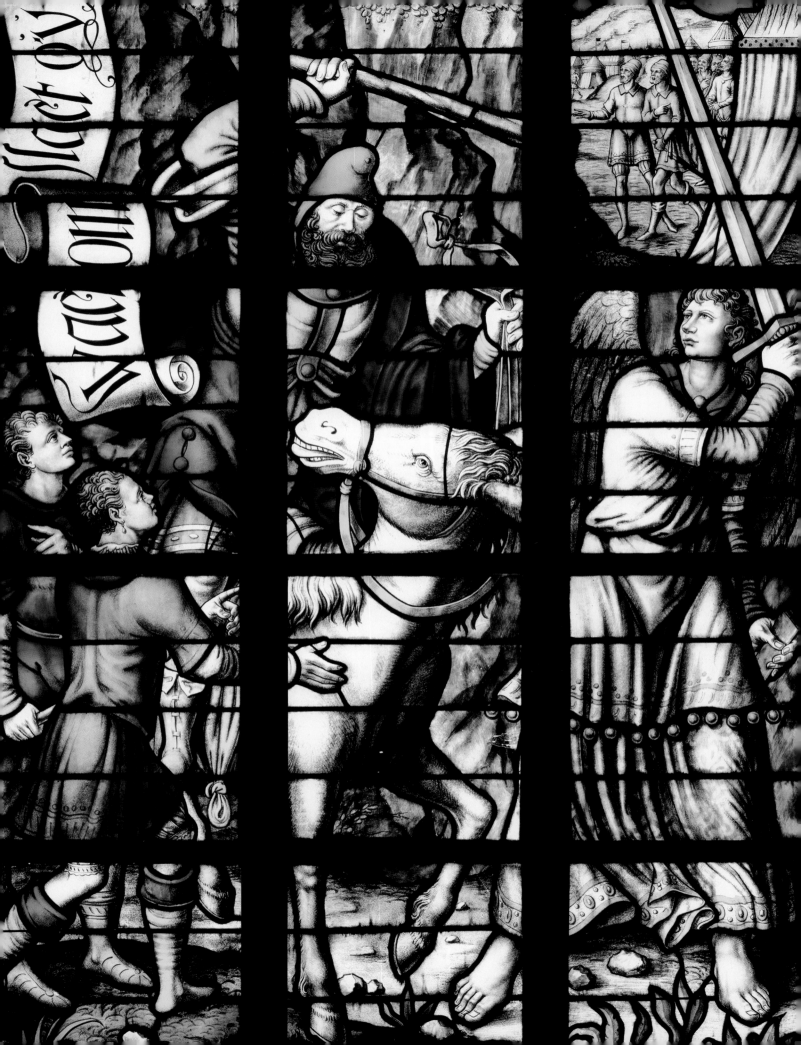

De glazen vóór de hervorming,
uit Nieuwe Testament (1555-1571)

07	Het laatste avondmaal (midden)
09	De aankondiging van de geboorte van Johannes de Doper
10	De aankondiging van de geboorte van Jezus
11	De geboorte van Johannes de Doper
12	De geboorte van Jezus
13	De twaalfjarige Jezus in de Tempel
14	De prediking door Johannes de Doper
15	De doop van Jezus door Johannes
16	Jezus' eerste prediking
17	Johannes bestraft Herodes
18	De vraag vanwege Johannes de Doper aan Jezus
19	De onthoofding van Johannes de Doper
22	De tempelreiniging
23	De voetwassing (midden)
24	Philippus predikend, genezend en dopend

The Pre-Reformation panes,
from the New Testament (1555-1571)

07	The Last Supper (center)
09	The annunciation of the birth of John the Baptist
10	The annunciation of the nativity of Christ
11	The birth of John the Baptist
12	The nativity of Christ
13	Twelve-year old Christ in the Temple
14	The preaching of John the Baptist
15	The baptism of Christ
16	Christ bearing witness of himself
17	John the Baptist rebukes Herod
18	John the Baptist's question to Christ
19	The beheading of John the Baptist
22	The cleansing of the Temple
23	The washing of the feet (center section)
24	Philip preaching, healing and baptizing

grammatische samenhang (zie de bijbelcitaten uit Mattheüs en Johannes op p. 64).

Midden
In het centrum zien we Jezus aan het Laatste Avondmaal met de nimbus rond Zijn hoofd met in het Latijn de woorden: "Zie meer dan Salomo is hier". De discipel Johannes ligt aan de borst van zijn meester. In tegenstelling tot de andere discipelen wordt hij meestal zonder baard afgebeeld om aan te duiden dat hij de jongste was. De discipel Philippus met het kruis staat achter zijn naamgenoot, koning Philips II, en wijst naar hem. De bekende dialoog tussen Jezus en Philippus is in de banderollen weergegeven. Achter de koning knielt zijn tweede echtgenote, Mary Tudor, bijgenaamd "bloody Mary" vanwege haar geweld-dadige bestrijding van de protestanten. Zij had een triest leven; zo hoopte zij in verwachting te zijn van Philips, het hoofd van de Habsburgse dynastie, maar het bleek slechts een schijnzwan-gerschap te zijn.
Dirck Crabeth, met een fijn talent voor gelaatsuitdrukkingen, heeft Philips en Mary waardiger en vorstelijker uitgebeeld dan in sommige portretten gemaakt door andere bekende kunste-naars. Het portret van Philips is waarschijnlijk ontleend aan de beeltenis op de zogenaamde Philipsdaalders die afkomstig is van de beeldhouwer Leone Leoni. Het portret van Mary is waarschijnlijk ontleend aan de schilder Antonius Mor (Moro). Op een kussen voor het koningspaar liggen scepter en zwaard. De koning is getooid met kroon en Gulden Vlies en de koningin met de rozenketting van het huis Tudor. Boven het hoofd van de meest rechts gezeten discipel een paarse schouder met een geld-zak op de rug, Judas die de zaal verlaat : "Exit aula proditor" (De verrader verlaat de zaal). Zijn portret wordt niet getoond, omdat hij immers "zijn gezicht verloren had".

Onder
In de benedenrand, onder de koninklijke wapens, is een cartou-che aangebracht die door twee allegorische figuren vastgehou-den wordt: Justitia en Temperantia (gematigdheid). Justitia draagt op haar zwaard de woorden "Justa impero" (Ik beveel wat recht is). Op de banderol van Temperantia staan de woor-den "Tempora tempero" (Ik matig de tijden). Op de cartouche is uitvoerig aangeduid dat Philips het glas geschonken heeft, met daarboven de lijfspreuken van hem en zijn gade, respectievelijk "Dominus mihi adjutor" (De Heer is mij een steun) met ook de letters P P (Pater Patriae, Vader des vaderlands) en "Veritas temporis filia" (De waarheid is de dochter van de tijd).

a thematic relationship (see the Bible quotations from Matthew and John, p. 64).

Center
In the center we see Christ at the Last Supper, His head en-shrouded with a halo bearing the Latin text: "Behold, a greater than Solomon is here". Apostle John lies against his master's chest. In contrast to the other apostles John is usually depicted without a beard to indicate that he was the youngest. Apostle Philip with the cross is behind and points at his namesake, King Philip II. The well-known dialogue between Christ and Philip is reflected in the banderoles. Kneeling behind the King is his second wife, Mary Tudor, also known as "Bloody Mary" because of her violent persecution of the Protestants. She had an unhappy life; she hoped to carry the child of Philip, the head of Habsburg dynasty, but she suffered a phantom pregnancy. Dirck Crabeth, with a real talent for facial expressions, por-trayed Philip and Mary in a more dignified and royal manner than in some portraits made by other famous artists. He proba-bly obtained Philip's portrait from the coin made by sculptor Leone Leoni. Mary's portrait is probably based on a portrait by Antonius Mor (Moro). On a cushion before the King and Queen lie a scepter and a sword. The King wears a crown and Golden Fleece and the Queen a rosary of the House of Tudor. Above the head of the apostle on the far right is a purple shoulder with a money bag on the back: Judas who is leaving the room: "Exit aula proditor" (The traitor leaves the hall). His portrait is not shown, because after all he had "lost face".

Bottom
In the bottom border, below the royal coats of arms, is a cartou-che held by two allegorical figures: Justitia and Temperantia. The sword of Justitia bears the text "Justa impero" (I order what is just). On the Temperantia banderole are the words: "Tempora tempero" (I temper the times). The cartouche abun-dantly states that Philip has donated the pane. Above the car-touche are his and his wife's maxims "Dominus mihi adjutor" (The Lord is my council) and the letters P P (Pater Patriae, Father of the Nation) and "Veritas temporis filia" (Truth is the daughter of time).

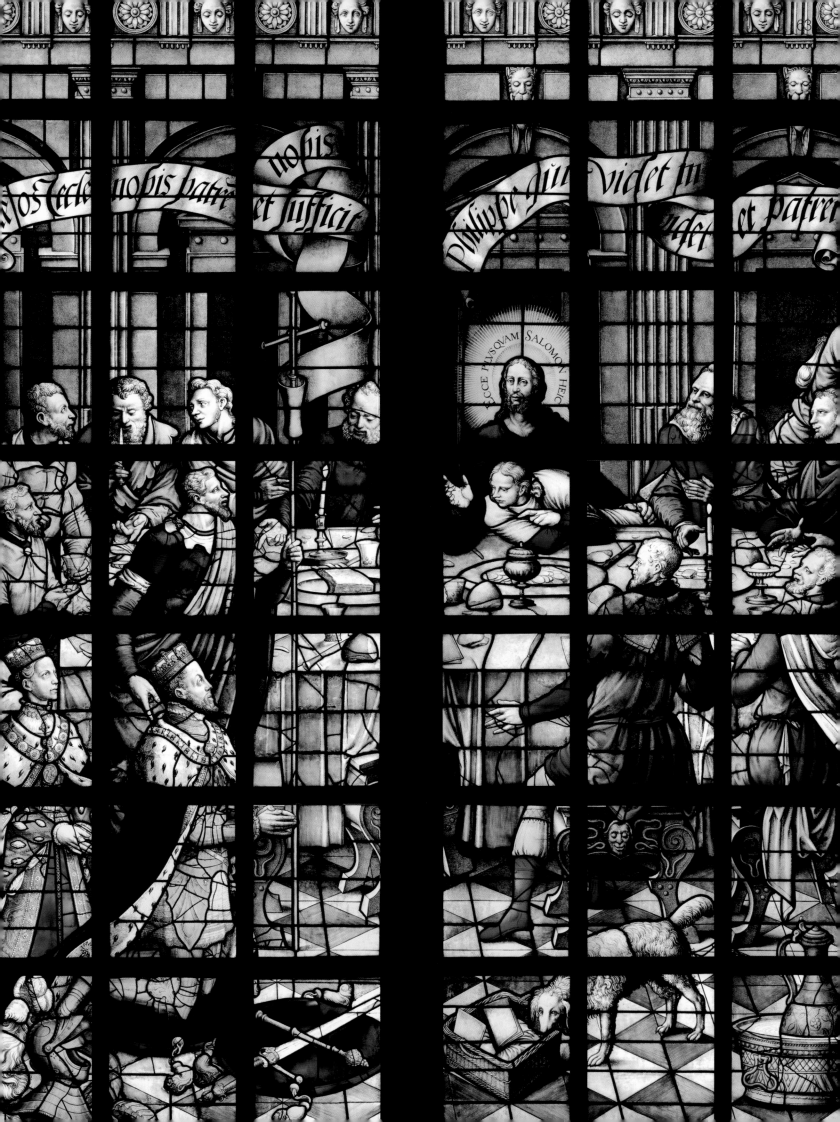

Samenhang transeptglazen

Glas 7 (p. 44-47, 62-65) is het pendant van glas 23 (p.52-55, 98-99). Het Koningsglas van Philips II aan de voornamere noordzijde van het transept bevindt zich recht tegenover het Hertoginnenglas van zijn halfzuster Margaretha van Parma aan de zuidzijde. In beide bovengedeeltes van de Transeptglazen openbaart God zich in een antwoord op een offerande. De iconografische overeenkomst in de middengedeeltes is duidelijk: de Voetwassing ging immers vooraf aan het Laatste Avondmaal.

Bijbelse citaten

"Ecce plus quam Salomon hic." (Zie meer dan Salomo is hier (Matth. 12: 42)). De apostel Philippus vraagt: "Domine ostende nobis Patrem et sufficit nobis." (Heer, toon ons de Vader en het is ons genoeg (Joh. 14: 8)). Christus antwoordt: "Philippe, qui videt me, videt et Patrem meum." (Philippus, die mij ziet, ziet ook mijn Vader (Joh. 14 : 9)).

Schenker

Philips II, koning van Spanje en graaf van Holland, is de schenker van het glas. Hij en zijn gade hebben een grote rol gespeeld bij de verdediging van het katholieke geloof, hetgeen weerspiegeld wordt in de thema's van het glas. Philips wilde zichzelf graag vereenzelvigen met de wijze koning Salomo.

Glazenier en Ontwerper

Dirck Crabeth heeft het Koningsglas naar eigen ontwerp gemaakt.

Maten

Hoog 19.70 m ; breed 4.60 m.

Relationship between the Transept Panes

Pane 7 (p. 44-47, 62-65) is the pendant of Pane 23 (p. 52-55, 98-99). The King's Pane of Philip II on the more distinguished north transept is directly opposite the Duchess's Pane of his half sister Margaret of Parma in the south transept. In the two upper sections of the Transept Panes God reveals himself after the offering of a sacrifice. The iconographic similarity in the center parts is evident: the washing of Christ's feet came before the Last Supper.

Biblical quotations

"Ecce plus quam Salomon hic." (Behold, a greater than Solomon is here (Matthew 12: 42)). Apostle Philip asks: "Domine ostende nobis Patrem et sufficit nobis." (Lord, show us the Father, and it sufficeth us (John 14: 8)). Christ answers: "Philippe, qui videt me, videt et Patrem meum." (Philip, He that hath seen Me hath seen the Father (John 14 : 9)).

Donor

Philip II, King of Spain and Duke of Holland, donated the pane. He and his wife played a major role in defending the Catholic faith, which is reflected in the pane's themes. Philip wished to identify with wise King Solomon.

Glazier and designer

Dirck Crabeth designed and executed the King's Pane.

Size

Height 64.6 ft; width 15.1 ft.

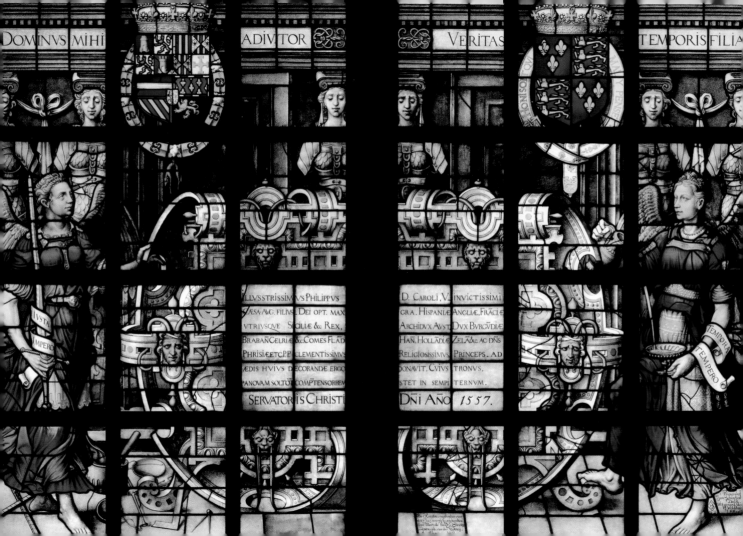

DOMINVS MIHI ADIVTOR VERITAS TEMPORIS FILIA

IVSTA IMPERO

TEMPORA TEMPERO

ILLVSTRISSIMVS PHILIPPVS
CÆSA AVG FILIVS DEI OPT MAX
VTRIVSQVE SICILIÆ &c REX,
BRABAN GELRIÆ &c COMES FLÅD
PHRISIÆ ETC P P CLEMENTISSIMVS
ÆDIS HVIVS DECORANDÆ ERGO
PANOVAM SOLTOT COMPTENSORBEM
SERVATORIS CHRISTI

D CAROLI V INVICTISSIMI
GRA HISPANIÆ ANGLIÆ FRĀCIÆ
ARCHIDVX AVST DVX BVRGVDIÆ
HAN HOLLĀDIÆ ZELÆ &c AC DNS
RELIGIOSISSIMVS PRINCEPS AD
DONAVIT CVIVS TRONVS
STET IN SEMPI TERNVM
DNI AÑO 1557

De aankondiging van de geboorte van Johannes de Doper (1561)

Koor

Het onderwerp is ontleend aan Lucas 1: 5-25. Als Zacharias wordt aangewezen om in de tempel het reukoffer te brengen, verschijnt hem de engel Gabriël, staande ter rechterzijde van het reukofferaltaar, en kondigt hem de geboorte van een zoon aan die de naam Johannes zal dragen. Vanwege zijn aanvanke- lijke ongeloof blijft hij stom tot het moment dat zijn zoon gebo- ren is en hij diens naam heeft opgeschreven (zie glas 11). Op de achtergrond zien we Zacharias en zijn vrouw Elisabeth ge- knield voor hun bed bidden om kinderzegen. Een ontroerend tafereeltje temidden van de monumentale architectuur. De slaapkamer sluit zonder overgang aan op het tempelcomplex dat de taferelen diepte verleent. De ontblote borst van de vrouw op de voorgrond suggereert de aangekondigde vruchtbaarheid van de bejaarde Elisabeth.

In de benedenrand knielt het echtpaar van Hensbeek met daar- achter hun vier kinderen. De kinderschare achter de familie verwijst wellicht naar de charitas van de schenker voor het Heilige Geest weeshuis in Gouda. Rechts van de schenker staat zijn wapen.

The annubciation of the birth of John the Baptist (1561)

Choir

The subject is derived from Luke 1: 5-25. When Zechariah is told to offer incense in the temple, the angel Gabriel appears before him, standing on the right of the altar, and announces that a son will be born who is to be called John. Because of his initial disbelief Zechariah is struck mute until his son is born and he has written down his name (see Pane 11). In the back- ground we see Zechariah and his wife Elizabeth kneeling before their bed whilst praying for a child. It is a moving scene set in monumental architectural surroundings. The bedroom runs seamlessly into the temple complex which gives depth to the scenes. The bared breast of the woman in the foreground sug- gests the announced fertility of the aging Elizabeth.

In the bottom border the Van Hensbeek couple kneel, behind them their four children. The children behind the family are perhaps a reminder of the donor's support for the Holy Ghost Orphanage in Gouda. On the right of the donor is his coat of arms.

Samenhang Koorglazen
De glazen 9 tot en met 19 in de kooromgang weerspiegelen het leven van Johannes de Doper, de patroonheilige van de Sint Janskerk.

Schenker
Dirck Cornelisz. van Hensbeek, vier maal burgemeester van Gouda.

Glazenier en Ontwerper
Digman Meynaert uit Antwerpen is de glazenier naar een ontwerp van Lambert van Noort uit dezelfde plaats (vergelijk glazen 11 en 13) die evenwel in Amersfoort is geboren.

Maten
Hoog 7.55 m ; breed 2.80 m.

Relationship between the Choir Panes
Panes 9 through 19 in the choir aisle reflect the life of John the Baptist, Patron Saint of St. John's Church.

Donor
Dirck Cornelisz. van Hensbeek, Burgomaster of Gouda four times.

Glazier and designer
Digman Meynaert of Antwerp is the glazier. Lambert van Noort born in Amersfoort but also residing in Antwerp (compare Panes 11 and 13) is the designer.

Size
Height 24.8 ft; width 9.2 ft.

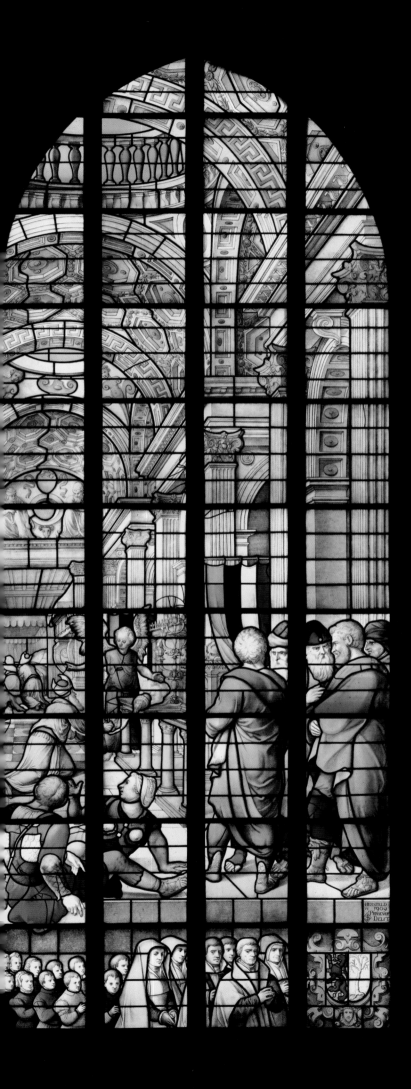

De aankondiging van de geboorte van Jezus (1656)

Koor

Het oorspronkelijke glas is verloren gegaan. De huidige voorstelling dateert uit de zeventiende eeuw.

In de bovenste helft is de aankondiging uitgebeeld volgens het oude ontwerp. De aartsengel Gabriël kondigt Maria de geboorte van Jezus aan (Annunciatie). Hij wijst naar de Heilige Geest, die in de gedaante van een duif in een zonnestraal neerdaalt. Zij wordt door de Heilige Geest aangeraakt (vgl. glas 64). De spinnende kat links van Maria typeert haar als een vrouw van gebed. Onder de rechterarm van Gabriël zien we in de verte Jozef, de verloofde van Maria, die timmerman was, hout bewerken.

Het benedenveld is gevuld met de wapens van de kerkmeesters en van de andere vroedschapsleden van Gouda in 1655 en voorts met de wapens van de abt en van de stichter van het klooster, Fulcourt van Berne, heer van Teisterbant. Aan weerszijden van laatstgenoemde wapens zien we een vlinder en een libelle. Onder de cartouche beneden de wapens van Holland en Gouda.

Twee spreuken herinneren aan de vernieuwing van het Glas: "1559 Me dabat antistes Bernardi Wellius olim" (1559 Eertijds heeft Van Wel, priester van Berne, mij geschonken) en "1655 Aediles seniores iam periise vetant" (1655 Nu doen kerkmeesters mij voor verval door ouderdom bewaren).

The annunciation of the nativity of Christ (1656)

Choir

The original pane was lost. The current representation dates from the seventeenth century.

The upper section represents the Annunciation according to the old design. Archangel Gabriel announces the birth of Christ to Mary (the Annunciation). He points at the Holy Ghost, descending disguised as a dove in a ray of sunlight. She is touched by the Holy Ghost (compare Pane 64). The purring cat on the left of Mary characterizes her as a woman of prayer. Under Gabriel's right arm we see in the distance Joseph, Mary's fiancé, a carpenter, working with timber.

The lower section is filled with the coats of arms of churchwardens and other Gouda city council members in 1655 and also with coats of arms of the abbot and founder of the monastery, Fulcourt of Berne, Lord of Teisterbant. On each side of the aforementioned coats of arms we see a butterfly and a dragonfly. Under the cartouche at the bottom the coats of arms of Holland and Gouda are depicted.

Two mottoes remind us of the restoration of the pane: "1559 Me dabat antistes Bernardi Wellius olim" (1559 Van Wel, priest of Berne, gave to me) and "1655 Aediles seniores iam periise vetant" (1655 Now churchwardens protect me from decline of age).

Samenhang Koorglazen
Zie p. 66.

Schenker
De schenker van het oorspronkelijke glas in 1559 is Theodorus Spiering van Well, abt van het Norbertijnenklooster in Berne bij Heusden. Het huidige glas is geschonken door de vroedschap van Gouda.

Glazenier en Ontwerper
Van het oorspronkelijke glas is waarschijnlijk Digman Meynaert de glazenier en Lambert van Noort de ontwerper. Het huidige ontwerp is van Daniël Tomberg. Het glas wijkt in stijl en kleur af van de glazen ernaast. Zo is onder meer de renaissancistische architectuur van Lambert van Noort in dit latere glas niet meer terug te vinden. De techniek is ook anders. Het glas is hoofdzakelijk opgebouwd uit rechthoekige ruiten die met grisaille en emailverf zijn beschilderd. Vergelijk ook het benedendeel van glas 22. De glazeniers waren Daniël Tomberg en Allebert Jansen Merinck.

Maten
Hoog 9.85 m ; breed 2.80 m.

Relationship between the Choir Panes
See p. 66.

Donor
The donor of the original pane in 1559 is Theodorus Spiering van Well, Abbot of the Norbertine Monastery in Berne near Heusden. The present pane was donated by the City Council of Gouda.

Glazier and designer
The glazier of the original pane is probably Digman Meynaert and the designer Lambert van Noort. The current design is by Daniel Tomberg. The pane differs from the adjacent panes in style and color. For instance, the Renaissance architecture of Lambert van Noort has not been returned in this later pane. The technique also differs. The pane consists to a great extent of rectangular panes painted with grisaille and enamel paint. Also compare the lower section of Pane 22. Glaziers were Daniel Tomberg and Allebert Jansen Merinck.

Size
Height 32.3 ft; width 9.2 ft.

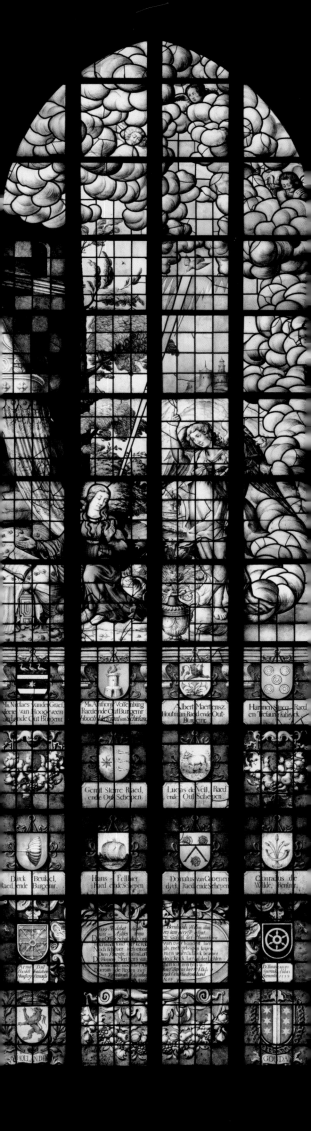

De voorstelling zet de geschiedenis voort met de geboorte van Johannes de Doper volgens Lucas 1: 57-64. Verschillende gebeurtenissen na de geboorte worden in één tafereel verenigd. Op de voorgrond zijn vrouwen doende de kleine Johannes te baden met aan de ene zijde de luiermand en aan de andere kant een vrouw (in paars) die de luiers verwarmt. De kleuren wit van de luiers en rood van de doek over de luiermand symboliseren reinheid en lijden. Het zijn eveneens de kleuren van Johannes de Doper en van het Goudse stadswapen. Rechtsboven zien we Elisabeth, de moeder van Johannes, in het kraambed. Op de achtergrond schrijft Zacharias, de vader van Johannes, op een schrijftafeltje (vers 63) de naam van het kind en hervindt zijn spraakvermogen. Hoger in de achtergrond stromen de mensen toe.

De benedenrand is gewijd aan Herman Lethmaet. Hij knielt links van de centraal gezeten Maria met het Kind en Johannes de Doper met het Lam Gods, met zijn voet op de bijbel, evenals in glas 19 (zie aldaar). Aan de rechterzijde knielen zijn vier erfgenamen. Allen dragen de kledij van de kanunniken. Onder aan weerszijden van de cartouche het wapen van Herman Lethmaet.

The representation continues with the story of the birth of John the Baptist according to Luke 1: 57-64. Several events after the birth are brought together in one scene. In the foreground women are bathing infant John with on the one side the diaper basket and on the other side a woman (in purple) warming the diapers. The colors white of the diapers and red of the cloth draped over the basket symbolize purity and suffering. They are also the emblematic colors of John the Baptist and the city arms of Gouda. At top right we see Elizabeth, mother of John, in the childbed. In the background Zechariah, father of John, is writing the name of the child on a writing table (verse 63) and regains his speech. Higher in the background people approach in great number.

The bottom border is dedicated to Herman Lethmaet. He kneels on the left of the centrally seated Mary with the Child and John the Baptist with the Lamb of God, with his foot on the Bible, as in Pane 19. On the right side his four heirs kneel. All are clad in canonic robes. Herman Lethmaet's coat of arms is depicted at the bottom on each side of the cartouche.

Samenhang Koorglazen
Zie p. 66.

Schenkers
De erfgenamen van Herman Lethmaet, deken van St. Marie te Utrecht en vicaris-generaal van de bisschop van Utrecht, schonken het glas als gedenkteken aan de kerk. Herman Lethmaet die in Gouda was geboren, wordt beschouwd als een schakel in de wervingsactie voor nieuwe glazen onder de Utrechtse geestelijkheid na de brand van 1552. Op voorspraak van zijn jeugdvriend Erasmus werd Lethmaet toegelaten tot het hof van de Nederlandse paus Adrianus. Hij was ook werkzaam als hoogleraar aan de Sorbonne te Parijs en ijverde voor de verbetering en versterking van de katholieke kerk. Hij stierf onverwachts in 1555.

Glazenier en Ontwerper
Digman Meynaert en Hans Scrivers, neef van Meynaert, zijn de glazeniers naar een ontwerp van Lambert van Noort. De ruimtelijke opzet en renaissancistische stijl zijn typisch voor Van Noort.

Maten
Hoog 9.88 m ; breed 2.80 m.

Relationship between the Choir Panes
See p. 66.

Donors
The heirs of Herman Lethmaet, Deacon of St. Marie in Utrecht and Vicar-General of the Bishop of Utrecht, donated the pane to the church as a memorial. Herman Lethmaet who was born in Gouda, is considered pivotal in the fundraising action for new panes among the Utrecht clergy after the fire in 1552. On recommendation of his childhood friend Erasmus Lethmaet was admitted to the Court of Dutch Pope Adrian. He also worked as a professor at the Sorbonne in Paris and advocated the improvement and strengthening of the Catholic Church. He died unexpectedly in 1555.

Glazier and designer
Glaziers are Digman Meynaert and Hans Scrivers, cousin of Meynaert, and the design is by Lambert van Noort. The spatial arrangement and Renaissance style are typical of Van Noort.

Size
Height 32.4 ft; width 9.2 ft.

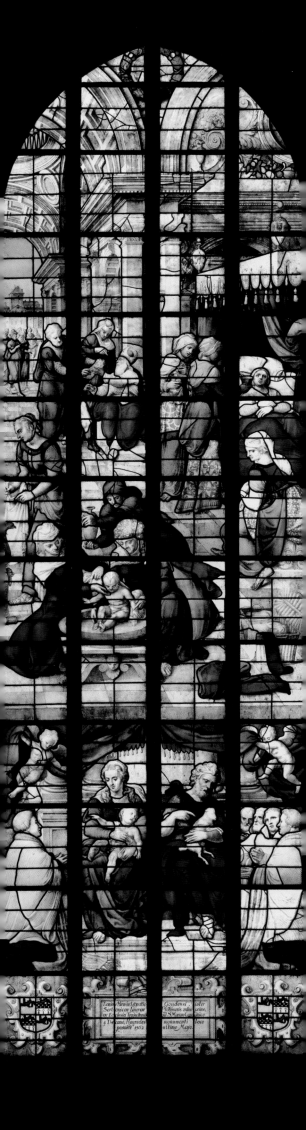

De geboorte van Jezus (1564)

Koor

The nativity of Christ (1564)

Choir

Voorgesteld is de geboorte van Jezus en de aanbidding van de herders volgens Lucas 2. Centraal op de voorgrond ligt het Christuskind, waarbij Maria en Jozef knielen; links staan en knielen de herders.

De herders dragen zestiende-eeuwse muziekinstrumenten, zoals draailier en doedelzak. De os en de ezel die rechts staan en die in tegenstelling tot het volk van Israël hun meester kennen, refereren aan de profeet Jesaja (Jes. 1: 3). Rondom het stro van Jezus liggen korenaren, die verwijzen naar het "brood des levens", en naar de geboorteplaats Bethlehem (broodhuis).

In het middenplan is afgebeeld de "verkondiging aan de herders", terwijl we daarachter de Drie Koningen met hun gevolg zien naderen. Geheel links op de achtergrond bij de haard zijn vrouwen bezig met de verzorging van een kind. Het speelt zich af in een verzorgd interieur met op de voorgrond een bakermat. Zulks in tegenstelling tot de armoedige stal te Bethlehem.

Boven in het glas houdt een engel een banderol vast met de woorden uit de engelenzang (zie citaat uit Lucas op p. 74).

In de benedenrand is Christus als Salvator Mundi voorgesteld, staande op de wereldbol. Op het boek dat Hij in Zijn hand houdt, staan op de rechter- en linkerbladzijde bekende bijbelcitaten uit Johannes (zie p. 74). De kanunniken van Oudmunster, in vol ornaat gekleed, liggen aan weerszijden geknield en zien naar Hem op. Over hun hermelijnen superplie dragen zij een brede stola gemaakt van eekhoorntjesbont uit Noord-Europa. De eekhoornstaartjes raken de grond.

Links boven hen een cartouche met de opdracht en ernaast het wapen van de deken Willem Taets van Amerongen met daaronder zijn portret. Onder een rand met de wapens van de kanunniken van Oudmunster.

A representation of the Nativity of Christ and the adoration of the shepherds according to Luke 2. In the central foreground are the infant Christ, Mary and Joseph in a kneeling position; on the left the shepherds standing and kneeling.

The shepherds hold sixteenth-century musical instruments such as the vielle and bagpipe. The ox and the ass on the right who know their master, contrary to the people of Israel, refer to the prophet Isaiah (Isaiah 1: 3). Around Christ's straw are ears of wheat referring to the "bread of life", and to the birthplace Bethlehem (House of Bread).

The center section contains a representation of when "the shepherds were told", and in the background we see the Three Kings and their retinue approaching. In the far left background close to the hearth women are looking after a child. The interior is well kept and in the foreground is a cradle. Quite a contrast with the shabby stable in Bethlehem.

In the upper section of the pane an angel is holding a banderole with the words from the angelic song (see quotation from Luke on page 74).

In the bottom border Christ is represented as Salvator Mundi, standing on the globe. On the right and left pages of the Book He is holding, are well-known Bible quotations from John (see p. 74). The Canons of Oudmunster, fully adorned in their robes, kneel on both sides and look up to Him. Draped over their ermine surplices is a wide squirrel-fur stole originating from Northern Europe. The squirrel tails touch the ground.

On the left, above them is a cartouche with a dedication and the coat of arms of Deacon Willem Taets of Amerongen above his portrait. Below, a border with the coats of arms of the Canons of Oudmunster.

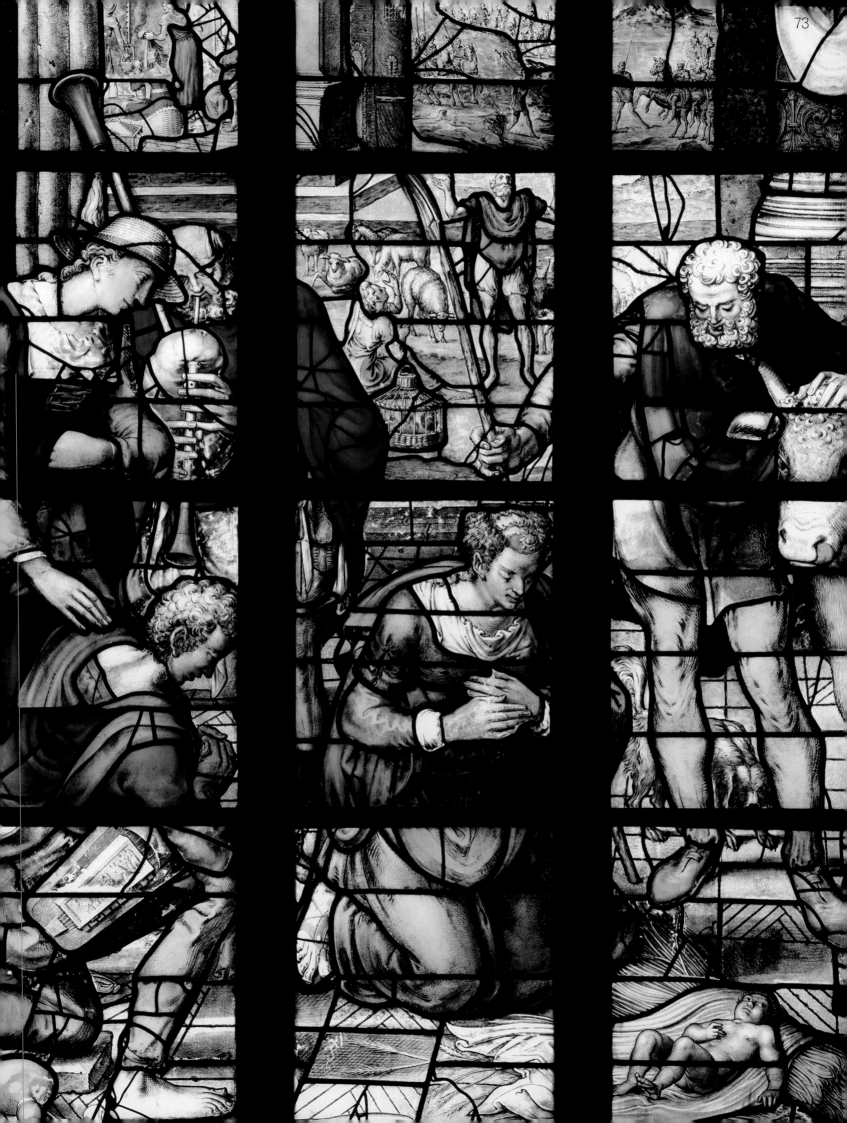

Samenhang Koorglazen
Zie p. 66.

Bijbelse citaten
Boven in het glas "Gloria in excelsis Deo, et in ... ta ... pax ... ho... (et in terra pax hominibus bonae voluntatis)" (Ere zij God in de hoge en vrede op aarde, in de mensen een welbehagen (Luc. 2: 14)).
In het boek (rechter bladzijde) "Ego sum via, veritas et vita." (Ik ben de weg, de waarheid en het leven (Joh. 14: 6)).
(linker bladzijde) "Ego sum lux mundi, qui sequitur me non ambulat in tenebris" (Ik ben het licht der wereld, wie Mij volgt zal nimmer in de duisternis wandelen (Joh. 8: 12)).

Schenkers
De schenkers zijn de kanunniken van Oudmunster te Utrecht. Gouda behoorde tot het aartsdiaconaat van Oudmunster.

Glazenier en Ontwerper
Wouter Crabeth is de glazenier en maakte het glas naar eigen ontwerp. Verhaald wordt, dat Rubens zo onder de indruk was van de realistische weergave van de boomtak bovenin het glas, dat hij zei: "Ik moet even naar buiten om te zien of het een echte boomtak is, of dat Wouter het zo kunstig geschilderd heeft".

Maten
Hoog 9.77 m ; breed 2.80 m.

Relationship between the Choir Panes
See p, 66.

Biblical quotations
Upper section of the pane "Gloria in excelsis Deo, et in ... ta ... pax ... ho... (et in terra pax hominibus bonae voluntatis)" (Glory to God in the highest, and on earth peace, good will toward men (Luc. 2: 14)).
In the book (right page) "Ego sum via, veritas et vita." (I am the Way, the Truth and the Life (John 14: 6)).
(left page) "Ego sum lux mundi, qui sequitur me non ambulat in tenebris" (I am the Light of the world. He that followeth Me shall not walk in darkness (John 8: 12)).

Donors
The Canons of Oudmunster in Utrecht donated the pane. Gouda was part of the Archdiocese of Oudmunster.

Glazier and designer
Wouter Crabeth designed and executed the pane. The story goes that Rubens was so impressed with the realistic representation of the bough at the top of the pane that he said: "I have to go outside to see whether this is a real bough or whether Wouter has painted it so expertly".

Size
Height 32.1 ft; width 9.2 ft.

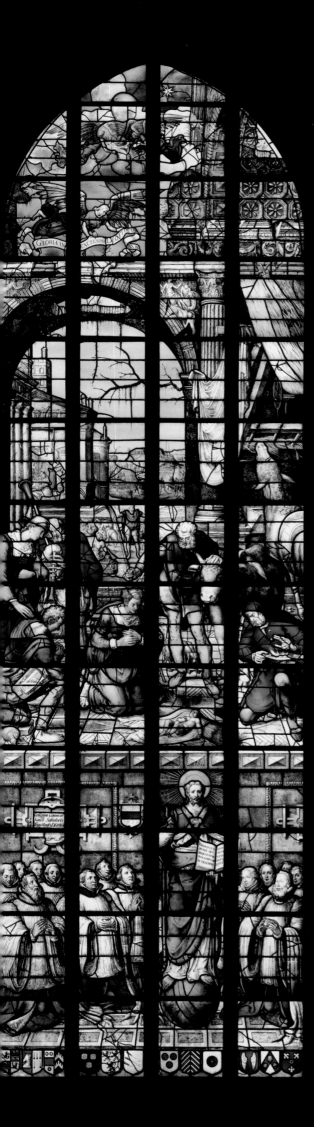

De twaalfjarige Jezus in de Tempel (1561)

Koor

Het onderwerp is ontleend aan Lucas 2: 41-52. De aandacht wordt direct getrokken naar de jonge Jezus met de stralenkrans, de centrale figuur onder de schriftgeleerden. De spanning van de discussiërende schriftgeleerden die ijverig de oude boeken naslaan, is levendig weergegeven. Ofschoon de Hebreeuwse letters op de kleding van de farizeeërs correct zijn, vormen de letters naast elkaar geen samenhangend geheel; ze zijn vanwege het decorum aangebracht. Op de achtergrond komen Jozef en Maria de tempel binnen. Zij zijn al drie dagen naar Hem op zoek. Achter hen in de verte zien we een klein tafereeltje van Johannes de Doper tijdens zijn verblijf in de woestijn. Zulks in overeenstemming met de oorspronkelijke opdracht: "Jezus en de schriftgeleerden en Johannes gaande in de woestijn".

In het benedendeel knielt de schenker voor Maria met het Kind. Rechts onder Maria zien we een zittend satansfiguurtje (vergelijk glas 16). Achter de abt staat Petrus met zijn attribuut de sleutel (Matth. 16: 19). Links van Petrus en onder Maria staan de wapens van Petrus van Suyren. Onder de mijter van de schenker, zijn motto: "Virtus per arumnas" (Deugd door zware arbeid).

Twelve-year old Christ in the Temple (1561)

Choir

The subject is derived from Luke 2: 41-52. The attention is immediately drawn to young Christ with the halo, the central figure among the scribes. The tension of the debating scribes who are busy consulting the old books is vividly portrayed. Although the Hebrew letters on the clothing of the Pharisees are correct, they do not form a cohesive whole, and are only for decorative purposes. In the background Joseph and Mary are depicted entering the temple. They have been searching for Him for three days. Behind them in the distance we can see a minor scene depicting John the Baptist during his stay in the desert which is in accordance with the original inscription: "Christ and the scribes and John going through the desert".

In the lower section the donor kneels before Mary and the Child. On the right below Mary we see a sitting figure of Satan (compare Pane 16). Behind the abbot is Peter with his attribute the key (Matthew 16: 19). On the left of Peter and below Mary are the coats of arms of Petrus van Suyren. Under the donor's miter, his motto: "Virtus per arumnas" (Virtue through hard work).

Samenhang Koorglazen
Zie p. 66.

Schenker
Petrus van Suyren, abt van het Norbertijnerklooster Mariënwaerdt nabij Beesd, is de schenker van het glas. Petrus van Suyren was behalve abt ook mecenas. Hij verrijkte zijn klooster met vele religieuze kunstschatten. Reeds voor Antonius Mor (ca. 1519-1576) furore maakte als de "Vlaamse Titiaan" aan het hof van keizer Karel V, had de abt hem ontdekt. Mor vervaardigde voor de abt een altaarstuk in de kapel van Mariënwaerdt. De abdij was de moederabdij van het Norbertijnerklooster te Berne (zie glas 10). De grafzerk van de abt bevindt zich nog in het huidige Mariënwaerdt. De op de grafzerk afgebeelde wapens zijn identiek aan die in het glas.

Glazeniers en Ontwerper
Digman Meynaert en Hans Scrivers zijn de glazeniers naar het ontwerp van Lambert van Noort.

Maten
Hoog 9.95 m; breed 3.97 m.

Relationship between the Choir Panes
See p. 66.

Donor
Petrus van Suyren, Abbot of the Norbertine Monastery Mariënwaerdt near Beesd, is the donor of the pane. Petrus van Suyren was not only abbot but also Maecenas. He enriched his monastery with many religious art treasures. Even before Antonius Mor (approx. 1519-1576) created a furor as the "Flemish Titian" at the Court of Emperor Charles V, the abbot had discovered him. Mor made an altarpiece for the abbot in the chapel of Mariënwaerdt. The abbey was the mother abbey of the Norbertine Monastery in Berne (see Pane 10). The abbot's gravestone is still in present-day Mariënwaerdt. The coats of arms displayed on the gravestone are identical to the ones on the pane.

Glaziers and designer
Digman Meynaert and Hans Scrivers executed the pane and Lambert van Noort designed it.

Size
Height 32.6 ft;

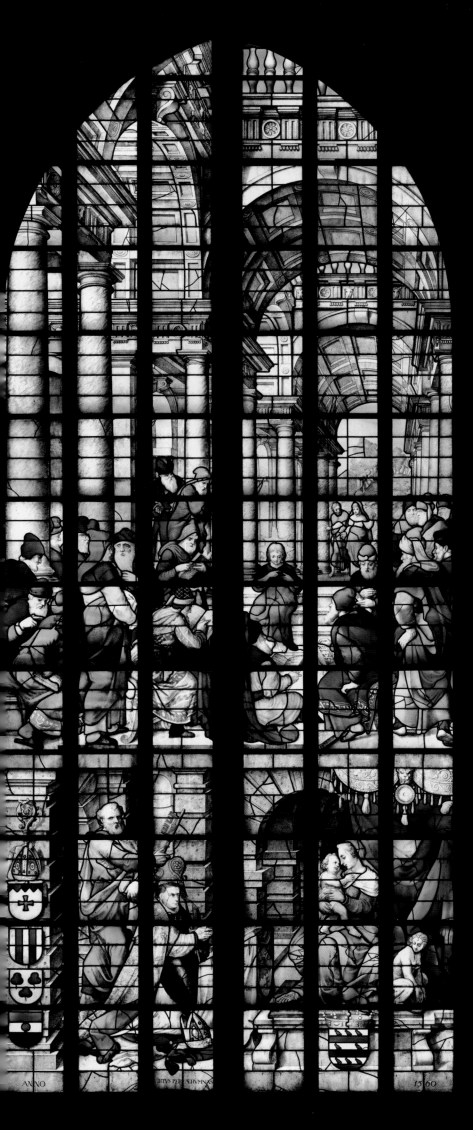

De prediking door Johannes de Doper (1562)

Koor

De voorstelling laat Johannes de Doper zien, predikend in het land van de Jordaan (Lucas 3: 1-15 en Joh. 1: 19-28). Op de voorgrond zien we hem te midden van een schare toehoorders, waar hij antwoord geeft op hun vragen. Op de achtergrond rechts is Johannes in gesprek met de tollenaars (belastingont-vangers). Johannes neemt hier een kritische houding aan tegen-over de vertegenwoordigers van het gezag, namelijk soldaten en tollenaars van de wereldlijke leider Herodes.

Mogelijk zijn de figuren rechts afgevaardigden van het Sanhe-drin (joodse raad) die hem vragen of hij Elia is, volgens de pro-fetie van Maleachi.

In de benedenrand knielt de schenker voor Christus, met we-reldbol als Salvator Mundi voorgesteld. Christus' troon is omge-ven met de symbolen van de evangelisten: Mattheüs- de engel, Marcus- de leeuw, Lucas- de stier en Johannes- de arend (Open-baring 4: 7; Ezechiël 1: 5-10).

Achter de schenker zijn naamheilige Robertus van Molesme in benedictijner habijt, met staf en het boek met de kloosterregels. De zwarte kleur van diens gewaad is vervangen door bruin, ver-moedelijk omdat het meer licht doorlaat.

Met een verrekijker is in het boek in het Latijn te lezen: "Welza-lig de man die de Here vreest" (Psalm 112: 1). Het gehele tafe-reel beneden is omgeven met de wapenkwartieren van de schenker.

The preaching of John the Baptist (1562)

Choir

This is a representation of John the Baptist, preaching in the land of Jordan (Luke 3: 1-15 and John 1: 19-28). In the fore-ground we see him among a crowd of spectators, answering their questions. In the background he talks to the publicans (tax collectors). John strikes a critical pose against the repre-sentatives of the authorities; namely the soldiers and publicans of secular leader Herod.

The figures on the right are possibly representatives of the San-hedrin (Jewish Council) who ask him if he is Elijah, according to the prophecy of Malachi.

In the bottom border the donor kneels before Christ, depicted as Salvator Mundi with the globe. Christ's throne is surrounded by the symbols of the evangelists: Matthew- the angel, Mark-the lion, Luke- the bull and John- the Eagle (Revelation 4: 7 and Ezekiel 1: 5-10).

Behind the donor is his Patron Saint Robert of Molesme in a Benedictine habit, with a staff and the book of monastic rules. The black color of his robe has been replaced by brown, proba-bly to allow more light through.

With a pair of binoculars one can read the Latin in the book: "Blessed is the man that feareth the Lord" (Psalm 112: 1). The entire scene at the base is surrounded by the donor's coats of arms (*seize quartiers*).

Samenhang Koorglazen
Zie p. 66.

Schenker
De schenker is Robert van Bergen, proost van Oudmunster te Utrecht en bisschop van Luik. Deze bisschop, die geen genade vond in de ogen van Philips II, moest afstand doen van zijn ambt in 1564. Onder in het Glas zien we zijn devies: "Velis quod possis" (Moogt gij willen wat gij kunt).

Glazenier en Ontwerper
Dirck Crabeth is de maker van het glas naar eigen ontwerp. Glas 14 opent de triptiek die bestaat uit de glazen 14, 15 en 16. Deze triptiek geldt in artistiek en iconografisch opzicht als het hoogtepunt van de Goudse Glazen.

Maten
Hoog 9.90 m ; breed 3.97 m.

Relationship between the Choir Panes
See p. 66.

Donor
The donor is Robert van Bergen, Provost of Oudmunster in Utrecht and Bishop of Liege. This bishop, who was viewed unfavorably by Philip II, was forced to renounce his position in 1564. In the lower section of the pane we see his motto: "Velis quod possis" (That you may wish what you can do).

Glazier and designer
Dirck Crabeth designed and executed the pane. Pane 14 is the first part of the triptych consisting of Panes 14, 15 and 16. Artistically and iconographically, this triptych is the centerpiece of the Stained-Glass Windows of Gouda.

Size
Height 32.5 ft; width 13 ft.

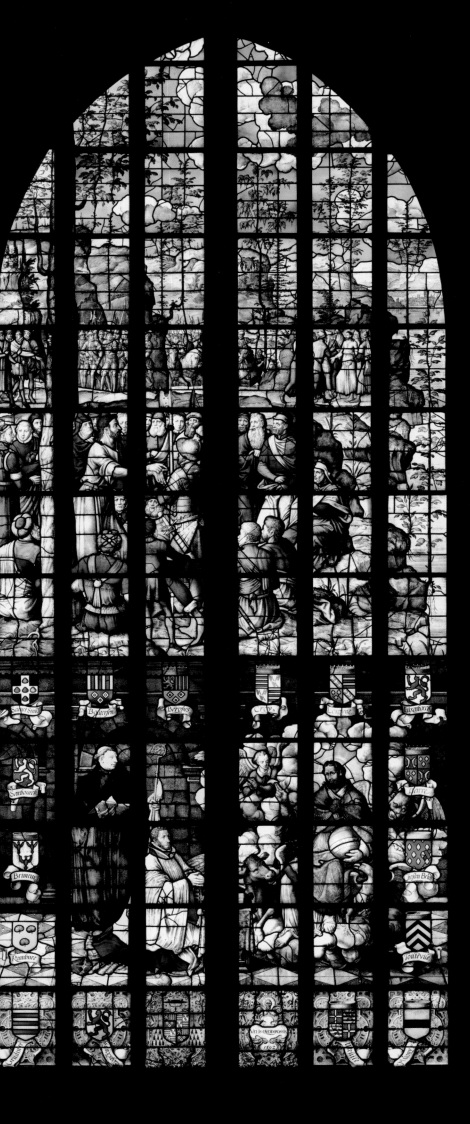

De doop van Jezus door Johannes (1555)

Koor

Glas 15 wordt algemeen gezien als het hoogtepunt van het leven van Johannes de Doper, naar wie de kerk is vernoemd. Het is het eerste glas na de brand in 1552 en het bevindt zich op de voornaamste plaats van het koor, in de absis. Het hoofdtafereel is ontleend aan Mattheüs 3: 16-17 en geeft het ogenblik weer dat Jezus na Zijn doop oprijst uit het water. Op dat moment opent de hemel zich en daalt de Heilige Geest, hier voorgesteld als een duif, op Hem neer. De boodschap die God spreekt, staat op de centrale zonnestraal. Achter Johannes de engel die het paarse kleed van Jezus vasthoudt. Op de achtergrond de aanstromende mensen die door Johannes gedoopt willen worden. Rechts op de achtergrond taferelen waarin uitgebeeld wordt hoe de eerste volgelingen, Petrus en Andreas, tot Christus kwamen. Jezus, in paars gewaad, draait zich om naar de aankomende Nathaniël en spreekt hem toe. Voorts menselijke tafereeltjes, zoals een man die een vriend helpt zijn kousen uit te trekken.
In de benedenrand knielt de schenker voor een lege ruimte aan een bidbankje waarop een boek open ligt; tussen de handen houdt hij een kromstaf en naast hem ligt de mijter, tekenen van zijn geestelijke waardigheid. Hij kijkt omhoog naar de drie-eenheid in het hoofdtafereel. Toen het protestantisme later dogmatischer werd, heeft men de Godsfiguur verwijderd omdat men deze afbeelding in strijd achtte met Gods onzichtbare majesteit. Tijdens de restauratie door Jan Schouten is de Godsfiguur weer terug geplaatst. Achter de schenker staat zijn beschermheilige St. Maarten, die een gouden muntstuk in de nap van een kreupele bedelaar werpt. De open handen boven beide bisschoppen strooien goudstukken, hetgeen door de tekst in de banderol verklaard wordt: "Aperis tu manum/exerce pietatem" (Doe Uw hand open/beoefen in godsvrucht). (Ps. 145: 16, Deut. 15: 11, 1 Tim. 4: 7)

The baptism of Christ (1555)

Choir

Pane 15 is generally seen as the highlight of the life of John the Baptist, after whom the church is named. It is the first pane after the fire of 1552 and is in the most prominent position of the choir: the apse. The central scene is derived from Matthew 3: 16-17 and depicts the moment when Christ emerges from the water after His baptism. At that moment the heavens open up and the Holy Ghost, in the shape of a dove descends upon Him. God's message is on the middle ray of sunlight. Behind John, an angel holds the purple robe of Christ. In the background people are approaching who want to be baptized by John. On the right in the background are scenes depicting how the first apostles, Peter and Andrew, came to Christ. Christ, in a purple robe, turns to the approaching Nathaniel and talks to him. Furthermore, scenes from everyday life, such as a man who helps a friend to take off his socks.
In the bottom border the donor kneels before an empty space at a prie-dieu on which rests an open book; he is holding a crosier between his hands and next to him is his miter, symbols of his spiritual dignity. He looks up at the Trinity in the main scene. Later when Protestantism became more dogmatic, the image of God was removed because His representation was considered contrary to God's invisible majesty. During the restoration by Jan Schouten the image of God was returned. Behind the donor is his Patron Saint St. Martin, throwing a gold coin in the cup of a cripple beggar. The open hands above both bishops are throwing gold coins, which is explained in the text of the banderole: "Aperis tu manum/exerce pietatem" (Open your hands/be pious). (Psalm 145: 16, Deut 15: 11 and 1 Tim 4: 7)

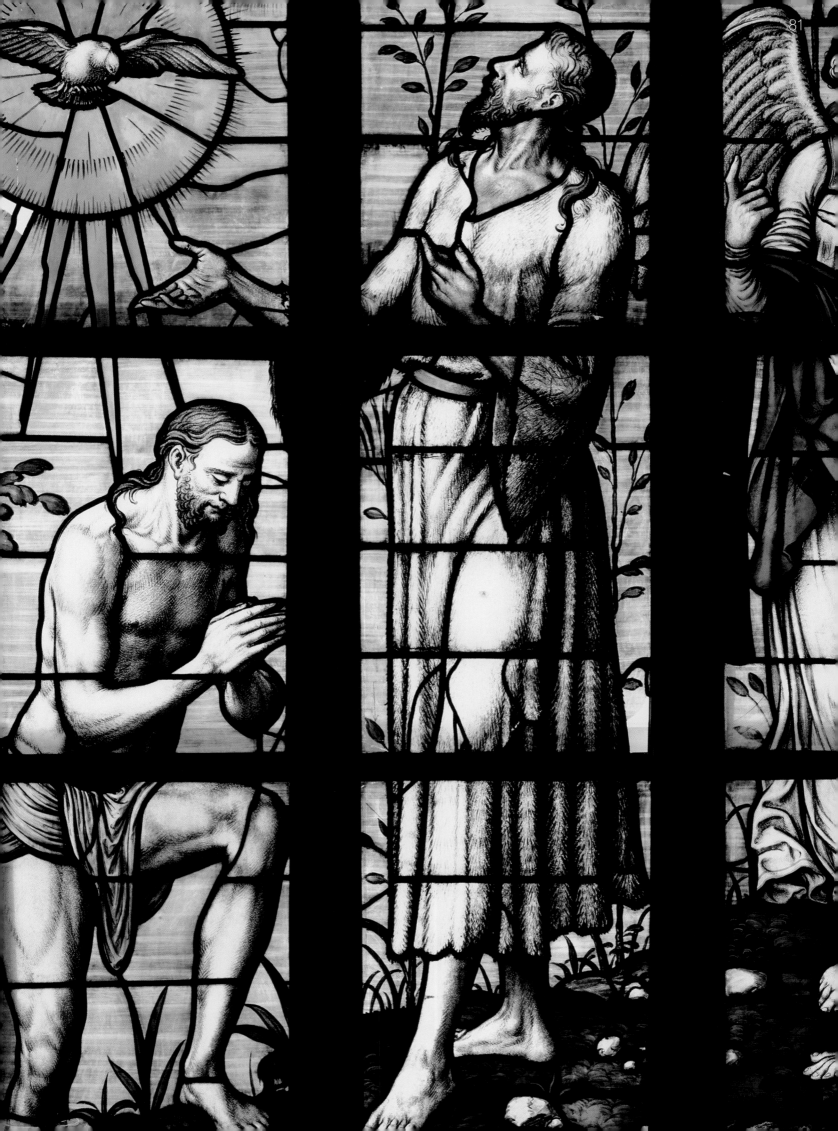

Samenhang Koorglazen
Zie p. 66.

Bijbelse citaten
"Hic est Filius meus dilectus in quo mihi bene complacitum est. Ipsum audite." (Dit is Mijn geliefde Zoon in wie Ik Mijn welbehagen heb. Hoort Hem (Luc. 3: 22 en Matth. 17: 5)).
"Ecce Agnus Dei." (Zie het Lam Gods (Joh. 1: 29 en 36)).
"Ecce vere Israelites." (Zie, waarlijk een Israëliet (,in wie geen bedrog is!) (Joh. 1: 48)).
In de bijbel van de bisschop is o.a. te lezen: "Quin et nos testes estis." (Gij zijt getuigen van deze dingen Luc. 24: 48)).

Schenker
Joris van Egmond, bisschop van Utrecht, is de schenker van het glas. Hij was een telg uit het bekende Kennemer geslacht, verwant met de Nassaus en behoorde tot de hoogste adel (zie de wapen-kwartieren in het benedendeel). Niettemin had Karel V het bisdom zijn wereldlijke macht in 1528 ontnomen, waardoor de schenker genaamd werd bisschop-zonder-land.

Glazenier en Ontwerper
Dirck Crabeth is de glazenier van het glas naar eigen ontwerp.

Maten
Hoog 9.90 m ; breed 4.03 m.

Relationship between the Choir Panes
See p. 66.

Biblical quotations
"Hic est Filius meus dilectus in quo mihi bene complacitum est. Ipsum audite." (Thou art My beloved son; in Thee I am well pleased. Hear ye Him (Luke 3: 22 and Matthew 17: 5)).
"Ecce Agnus Dei." (Behold, the Lamb of God (John 1: 29 and 36)).
"Ecce vere Israelites." (Behold, an Israelite indeed, (in whom is no guile!!) (John 1: 47)).
In the bishop's Bible the following can be read: "Quin et nos testes estis." (And ye are witnesses of these things (Luke 24: 48)).

Donor
Joris van Egmond, Bishop of Utrecht donated the pane. He was a member of a famous Kennemer family, related to the Nassaus and belonged to the highest nobility (see coats of arms in the bottom section). Nevertheless, Charles V had taken away the secular powers of the diocese in 1528, after which time the donor became known as the "bishop-without-land".

Glazier and designer
Dirck Crabeth designed and executed the pane.

Size
Height 32.5 ft; width 13.2 ft.

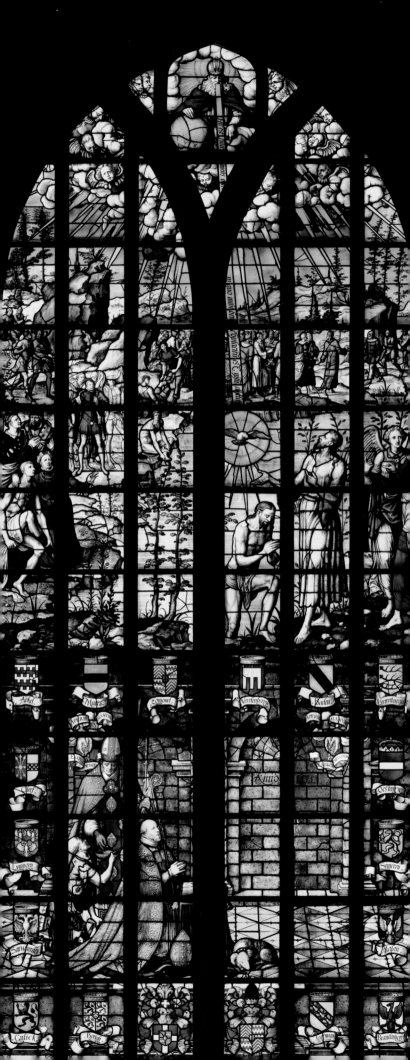

Jezus' eerste prediking (1556)

Koor

In de voorstelling wordt het leven van Johannes de Doper in relatie tot Jezus verder afgebeeld (Joh. 3: 22 e.v. en Joh. 5: 33-37). Op de voorgrond zien we Jezus in het paars te midden van een schare volgelingen, sommige uitgebeeld als tijdgenoten uit Gouda. Daarboven is Johannes weergegeven als de kleine opgerichte figuur, die bezig is een in de Jordaan staande bekeerling te dopen. Op dezelfde hoogte, maar geheel rechts boven in het glas, is Johannes nog eens afgebeeld. Hij komt daar met enige volgelingen aanlopen en spreekt volgens het boven zijn hoofd weergegeven lint de woorden: "Hij moet wassen, maar ik moet minder worden". Johannes is doelbewust kleiner in het glas dan Jezus, wat in overeenstemming is met de tekst.
Opvallend is de rivier de Jordaan weergegeven met de lichtgrijze toets van Hollandse rivierlandschappen. Ook zijn de knotwilg, de lisdodde en het riet, planten uit de omgeving van Gouda, herkenbaar. Rechts van de middenstijl ziet men een naakte man aan de waterkant zitten, zijn hoed en kleren liggen naast hem. Voordat hij in het water springt, kijkt hij om naar de vrouw achter hem, die haar rug afdroogt.
In de benedenrand Cornelis Vincentszoon van Mierop met achter hem zijn beschermheilige St. Vincentius met vuur, molensteen, scherven en vuurhaak waarop een klapwiekende raaf zit. Deze attributen van de heilige verwijzen naar zijn ondergane marteling. De raaf steekt nauwelijks af tegen de donkere muur, maar zijn fel-oranje oog gloeit als het ware, ook bij donker weer. De legende verhaalt hoe de raven de wilde dieren van het dode lichaam van Vincentius verjaagden, totdat zijn vrienden kwamen om hem te begraven.
De schenker knielt voor Maria, die met een opvallend fijn-menselijk gelaat is afgebeeld dat zowel devotie als moederliefde voor het Christuskind uitstraalt. Zij wordt gedragen door wolken en treedt op de maansikkel. Zij draagt een kroon met zeven sterren op het hoofd en is omringd met een stralenkrans. Daaronder de gehoornde draak als beeld van satan wiens macht door de komst van het Kind aan banden is gelegd. De voorstelling is ontleend aan de Openbaring van Johannes en werd eerder zo geschilderd door Jan Gossaert die na Antwerpen vooral in de noordelijke Nederlanden werkte. Dirck Crabeth wilde Gossaert hierin overtreffen.
Het Christuskind houdt de schenker het kruis voor. Boven en voor hem, het wapen van de familie Cuick van Mierop en onder in de cartouche zijn antecedenten.

Christ bearing witness of himself (1556)

Choir

The representation further depicts the life of John the Baptist in relation to Christ (John 3: 22 et seq. and John 5: 33-37). In the foreground we see Christ in purple robes amidst a group of followers, some being identified as portraits of contemporary figures from Gouda. The minor erect figure above is John, baptizing a convert in the river Jordan. At the same level but in the far top right of the pane John is depicted once more. He is approaching with some followers and, according to the banderole over his head, says the words: "He must increase, but I must decrease". John is deliberately smaller in the pane than Christ which is in accordance with the text.
Strikingly, the river Jordan has the light-gray touch of a Dutch riverscape. Recognizable are too the pollard willow, the reed mace and the reed, all local Gouda flora. On the right of the mullion one can see a man, naked at the water's edge, with his hat and clothes next to him. Before he jumps into the water he looks at the woman behind him who is drying her back.
In the bottom border Cornelis Vincentszoon van Mierop is depicted and behind him his Patron Saint St. Vincent with fire, mill stone, shards and fire hook on which a raven sits clapping its wings. The Saint's attributes refer to the torture he underwent. The raven is hardly visible against the dark wall, but its brightly orange eye glows as it were, also in gloomy weather. Legend explains how raven chased wild animals from the body of St. Vincent until his friends arrived to bury him.
The donor kneels before Mary, who is portrayed with a strikingly fine expression both radiating devotion and mother love for the Infant. She is borne by clouds and steps onto the crescent moon. She is wearing a crown with seven stars and is surrounded by a halo. Below, the horned dragon symbolizing Satan whose power is curtailed by the arrival of the Infant. This representation is derived from the Revelation of John. Dirck Crabeth wanted to surpass Jan Gossaert, who after Antwerp worked mainly in the Northern Netherlands and who had painted this representation earlier.
The Infant is holding the cross before the donor. Above and before him are depicted the coat of arms of the Cuick van Mierop family and below in the cartouche Van Mierop's antecedents.

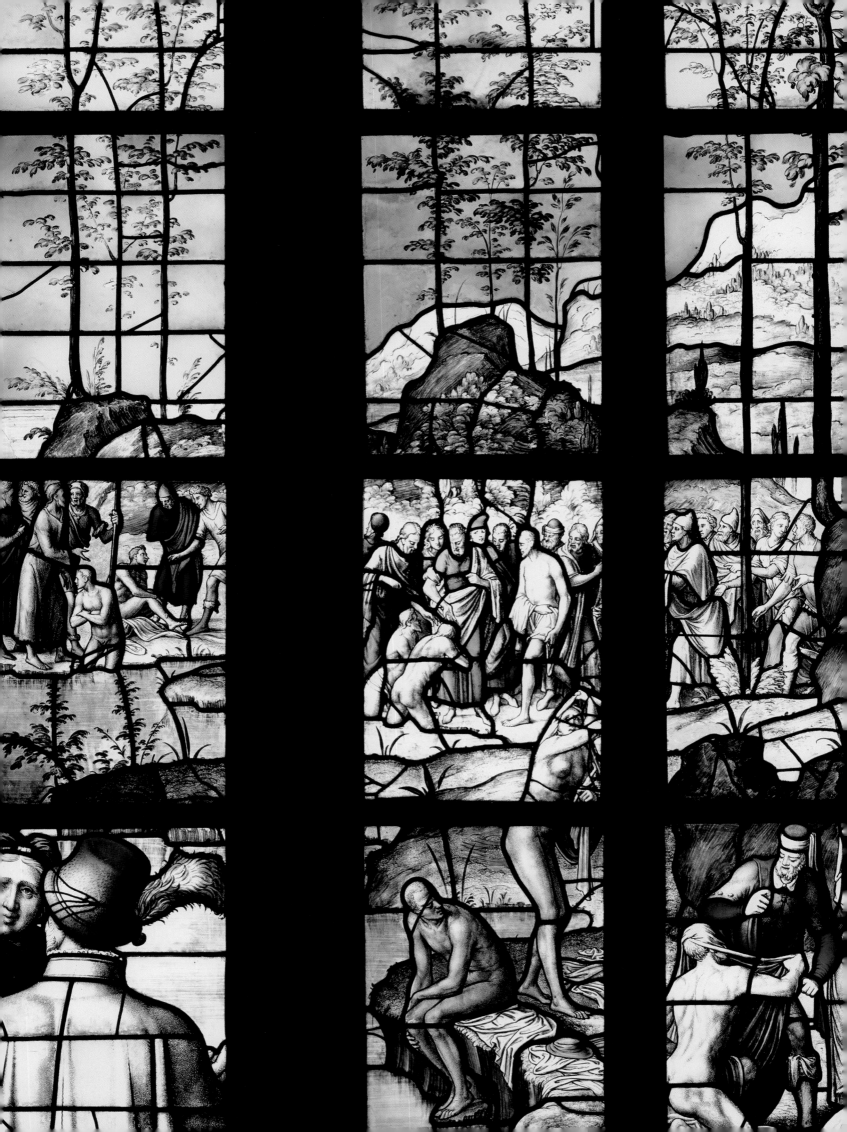

Samenhang Koorglazen
Zie p. 66.

Bijbels citaat
"Illum oportet crescere, me autem minui." (Hij moet wassen, maar ik moet minder worden (Joh. 3: 30)). Dit is tevens de verbindende tekst van het drieluik, de Glazen 14, 15 en 16.

Schenker
Cornelis van Mierop, domproost en deken van Oudmunster te Utrecht is de schenker. Hij was de zoon van Vincent van Mierop, de bekende thesaurier-generaal van Holland. In 1541 had hij, als deken van de kanunniken van de Hofkapel, het "Maaghdeglas" geschonken aan de Grote Kerk in Den Haag (voorheen Sint-Jacobskerk). Evenals het Keizersglas aldaar van 1547 werd het ontworpen en geschilderd door Dirck Crabeth.

Glazenier en Ontwerper
Dirck Crabeth naar eigen ontwerp.

Maten
Hoog 9.95 m ; breed 3.95 m.

Relationship with the Choir Panes
See p. 66.

Biblical quotation
"Illum oportet crescere, me autem minui." (He must increase, but I must decrease (John 3: 30)). This is also the connecting text of the triptych: Panes 14, 15 and 16.

Donor
Cornelis van Mierop, Cathedral Provost and Deacon of Oudmunster in Utrecht donated the pane. He was the son of Vincent van Mierop, the famous Chief-Treasurer of Holland. As Deacon of the Canons of the Hofkapel he donated the "Virgin Pane" in 1541 to the Grote Kerk in The Hague (formerly St. Jacobskerk). Just like the Emperor's Pane in 1547 it was designed and painted by Dirck Crabeth.

Glazier and designer
Dirck Crabeth designed and executed the pane.

Size
Height 32.6 ft; width 13 ft.

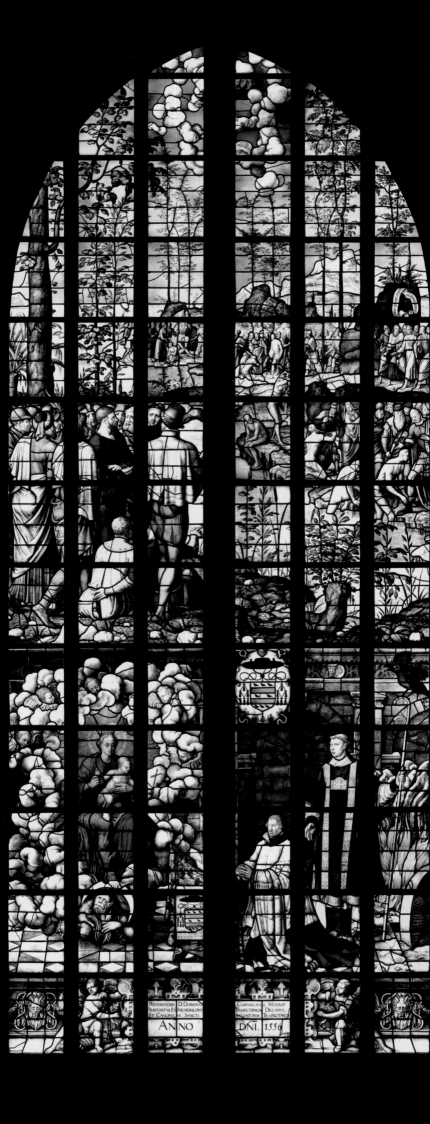

ANNO DNI. 1556

Johannes bestraft Herodes (1556)

Koor

John the Baptist rebukes Herod (1556)

Choir

De voorstelling zet de geschiedenis van Johannes de Doper voort volgens Marcus 6: 17 e.v.

In het hoofdtafereel zien we dat Johannes koning Herodes overspel verwijt met Herodias, de vrouw van zijn broer. Herodias is hierover zeer verbolgen en Herodes laat Johannes om zijn woorden van verwijt gevangen zetten. Aan weerszijden van de troon waar Herodes en Herodias gezeten zijn, zien we Romeinse soldaten. Ruiters naderen links op de achtergrond. Boven de troonhemel twee discipelen van Johannes die door een getralied venster met de gevangen Doper praten. Voor de voeten van Johannes een geketende beer die symbool staat voor de wellust.

In de benedenrand voor een renaissancistische hal knielt de schenker voor Maria met het Kind. Boven hen in het gewelf zien we het wapen van de Orde van St. Jan. Achter de schenker staan de beschermheiligen van de Orde afgebeeld, te weten Johannes de Doper met het Lam Gods en de heilige Catherina met gebroken rad en zwaard (zie glas 6).

Het Maltezerkruis, kenteken van de Orde, is bij de schenker ter hoogte van de bovenarm op zijn grijze overkleed aangebracht. Onder zien we tussen de wapens van de schenker, wederom het wapen van de Orde. Centraal boven in de benedenrand, het motto: "Moderata durant"(Maat houdt stand).

The representation continues with the story of John the Baptist according to Mark 6: 17 et seq.

In the central scene we see John accusing King Herod of having an affair with Herodias, his brother's wife. Herodias is very angry about this and Herod imprisons John as a result. On either side of the throne on which Herod and Herodias are seated, we see Roman soldiers. Horse riders approach in the left background. Above the canopy two disciples of John talk through the bars with the imprisoned John the Baptist. Before John's feet is a chained bear which symbolizes lust.

In the bottom border is a Renaissance hall in which the donor kneels before Mary with the Infant. Above them in the vault we see the coat of arms of the Order of St. John. Behind the donor are the Order's Patron Saints: John the Baptist with the Lamb of God and St Catherine with the broken wheel and sword (see Pane 6).

The Maltese Cross, sign of the Order, is placed near the donor's upper arm on his gray robe. Below, we see among the coats of arms of the donor, the Order's coat of arms repeated. In the center above the bottom border the motto: "Moderata durant" (Moderation lasts).

Samenhang Koorglazen
Zie p. 66.

Schenker
Wouter van Bylaer, commandeur van het St. Catharijnenconvent en van alle godshuizen van de Johanniter Ridders in het bisdom Utrecht, is de schenker.

Glazenier en Ontwerper
Jan van Zijl uit Utrecht, naar eigen ontwerp.

Maten
Hoog 9.60 m ; breed 4.00 m.

Relationship between the Choir Panes
See p. 66.

Donor
The donor is Wouter van Bylaer, Commander of St. Catharine's Convent and of all places of worship of the Knights of St. John in the Diocese of Utrecht.

Glazier and designer
Jan van Zijl of Utrecht designed and executed the pane.

Size
Height 31.5 ft; width 13.12 ft.

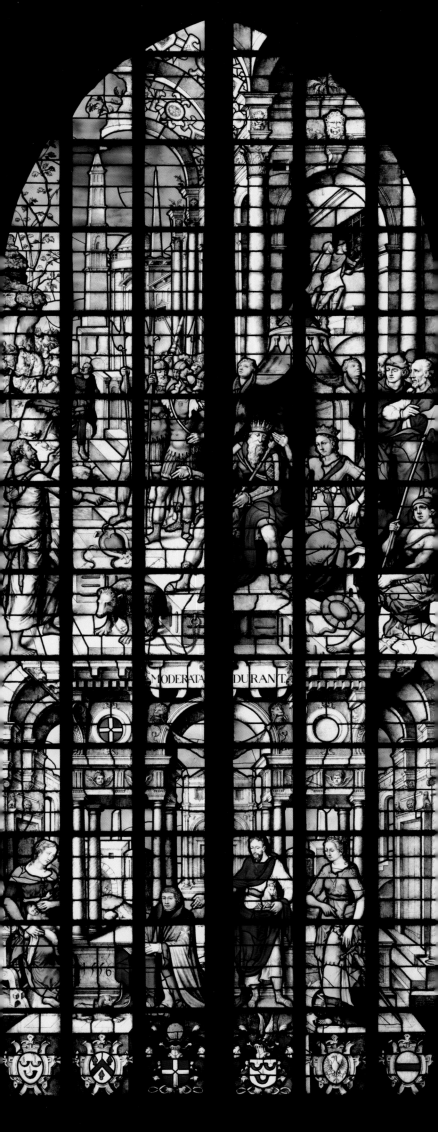

MODERATA DURANT.

De vraag vanwege Johannes de Doper aan Jezus (1556)

Koor

De voorstelling is ontleend aan Mattheus 11: 2 e.v.
In zijn kerker, op de achtergrond gescheiden door een heuvel-rand met vegetatie, heeft Johannes vernomen van de prediking en wonderen van Jezus. Hij is gaan twijfelen of Jezus de Messias is en stuurt twee van zijn discipelen met de welbekende vraag (zie banderol).
In het hoofdtafereel op de voorgrond zien we Jezus temidden van discipelen en gehandicapten antwoord geven op de vraag van de afgezanten van Johannes. Een treffend voorbeeld van Dirck Crabeth's meesterschap is het melancholieke gelaat van de kreupele met krukken dat zowel pijn als hoop uitdrukt. Het draakje bij het hoofd van de geesteszieke beeldt diens genezing uit. De afgezanten zijn drie maal afgebeeld: op weg, voor de tralies en bij Jezus. Het glas volgt de methode van het stripverhaal om de geschiedenis weer te geven.
In de benedenrand staan de vier schenkers tot borsthoogte afgebeeld. Zij kijken devoot op naar de Christusfiguur in het hoofdtafereel. Links van hen staan hun namen; vóór hen hun wapens. Over het vierde wapenschild bestaat nog onzekerheid.

John the Baptist's question to Christ (1556)

Choir

The representation is derived from Matthew 11: 2 et seq.
In his prison, in the background separated by vegetated hills, John has heard about Christ's preaching and miracles. He is doubting whether Christ is the Messiah and sends two of his disciples with the famous question (see banderole).
In the foreground of the central scene we see Christ among the apostles and the disabled responding to the questions of John's two envoys. A striking example of Dirck Crabeth's skill is the melancholy face of the cripple with the crutches expressing both pain and hope. The little dragon near the head of the fool expresses his recovery. The envoys are portrayed three times: approaching, before the bars and with Christ. The pane uses the comic book method to convey the story.
In the bottom border are busts of the four donors. They devoutly look up at Christ in the central scene. On the left their names are depicted; before them their coats of arms. There is some doubt as to the origin of the fourth coat of arms.

Samenhang Koorglazen
Zie p. 66.

Bijbels citaat
"Tu ne es qui venturus es?"(Zijt Gij het die komen zou? (Matth. 11:3)).

Schenkers
De Goudse burgemeester Gerrit Heye Gerritsz, zijn vrouw Margriet Hendriksdr, zijn zwager Frederik Adriaansz en diens dochter Gerborch. In het jaar 1520 was hij voor het laatst burgemeester.

Glazenier en Ontwerper
Waarschijnlijk een medewerker uit de werkplaats van Dirck Crabeth naar ontwerp van de meester.

Maten
Hoog 6.93 m ; breed 2.80 m.

Relationship between the Choir Panes
See p. 66.

Biblical quotation
"Tu ne es qui venturus es?"(Art thou He that should come? (Matthew 11: 3)).

Donors
Burgomaster of Gouda Gerrit Heye Gerritsz, his wife Margriet Hendriksdr and his brother-in-law Frederik Adriaansz and daughter Gerborch. He was burgomaster for the final time in 1520.

Glazier and designer
Designed by Dirck Crabeth and executed probably by a member of his workshop staff.

Size
Height 22.7 ft; width 9.2 ft.

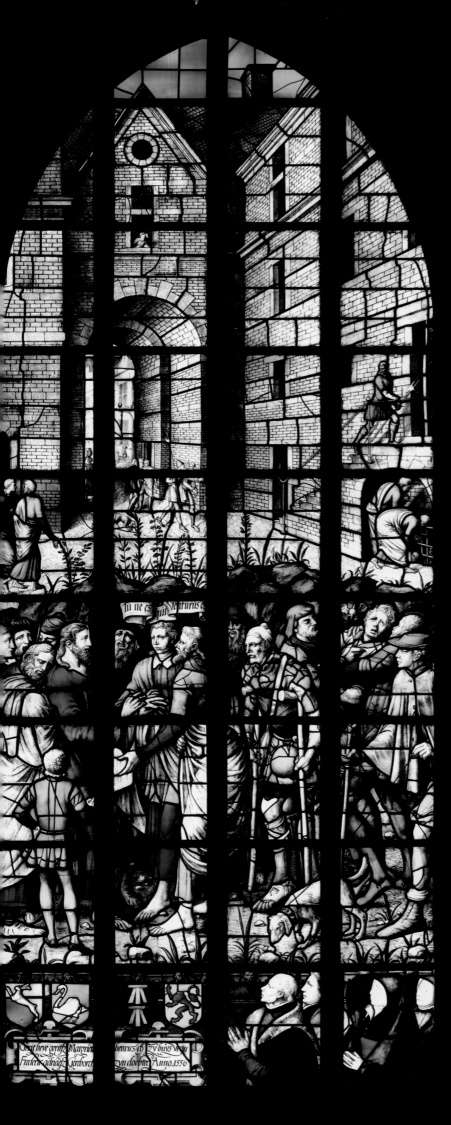

De onthoofding van Johannes de Doper (1570)

Koor

Rechts bovenin danst Salomé voor haar stiefvader Herodes en zijn gasten die aan een gevulde dis zitten. Herodes raakt zo bekoord dat hij haar zweert alles te geven wat zij wenst. Op aandringen van haar moeder Herodias vraagt zij dan om het hoofd van Johannes.

In het hoofdtafereel op de voorgrond zien we de geschiedenis van de onthoofding van Johannes (Marcus 6: 21-29). Salomé in haar geel met groene zestiende-eeuwse dracht en het kanten mutsje staat met een grote schaal waarop de beul het (voor zijn nog jonge leeftijd oude) hoofd van Johannes legt. Op de voorgrond het onthoofde lijk met daarachter de forse, kleurige beul. Door een raam van het paleis boven het onthalsde hoofd kijkt iemand toe, vermoedelijk Herodias die de aanstichtster was van de onthoofding.

In de benedenrand knielt Hendrik van Zwolle; daaronder zijn hier toepasselijke motto: "Sollicite concupiscam"(Zorgvuldig zal ik begeren). Op zijn overkleed draagt hij een witte staatsiemantel met het Maltezerkruis en om zijn hals hangt het gouden teken van de Orde. Achter hem Johannes de Doper, die wijst naar het Lam Gods dat hij nu niet meer in zijn armen houdt, maar loslaat om zijn eigen weg te gaan in de richting van het kruis (overwinningsvaan). Net zoals in het tegenoverstaande glas 11, de geboorte van Johannes, heeft de Doper zijn voet op de bijbel ten teken dat hij als laatste profeet van het Oude Testament de canon afsluit.

Samenhang Koorglazen
Zie p. 66.

Schenker
Hendrik van Zwolle, commandeur van de Johanniter Orde, de Orde van St.-Jan, te Haarlem.

Glazenier en Ontwerper
Willem Thybaut uit Haarlem is de maker naar eigen ontwerp.

Maten
Hoog 7.15 m ; breed 2.80 m.

The beheading of John the Baptist (1570)

Choir

At top right Salome is dancing for her stepfather Herod and his guests who sit at a well-laid table. Herod is so charmed by her that he swears to give her anything she wants. Urged by her mother Herodias she asks for John's head.

In the foreground of the central scene we see the story of John's beheading (Mark 6: 21-29). Salome in her sixteenth-century yellow and green outfit and lace cap is holding a dish on which the executioner is laying the head of John (which is portrayed quite old considering his age). In the foreground the beheaded body and behind it the large, colorful executioner. Above the severed head, through the window of the palace an onlooker, probably Herodias who instigated the beheading.

Henry of Zwolle kneels in the bottom border; below his fitting motto: "Sollicite concupiscam"(I shall desire carefully). On his robe he has white regalia with the Maltese Cross, the golden sign of the Order hangs around his neck. Behind him John the Baptist, pointing at the Lamb of God which he no longer holds in his arms but has released to go its own way towards the cross (victory banner). As in opposite Pane 11, The Birth of John, John the Baptist has his foot on the Bible to show that he closes the canon as the last prophet of the Old Testament.

Relationship between the Choir Panes
See p. 66.

Donor
Henry of Zwolle, Commander of the Order of St. John in Haarlem.

Glazier and designer
Willem Thybaut of Haarlem.

Size
Height 23.5 ft; width 9.2 ft.

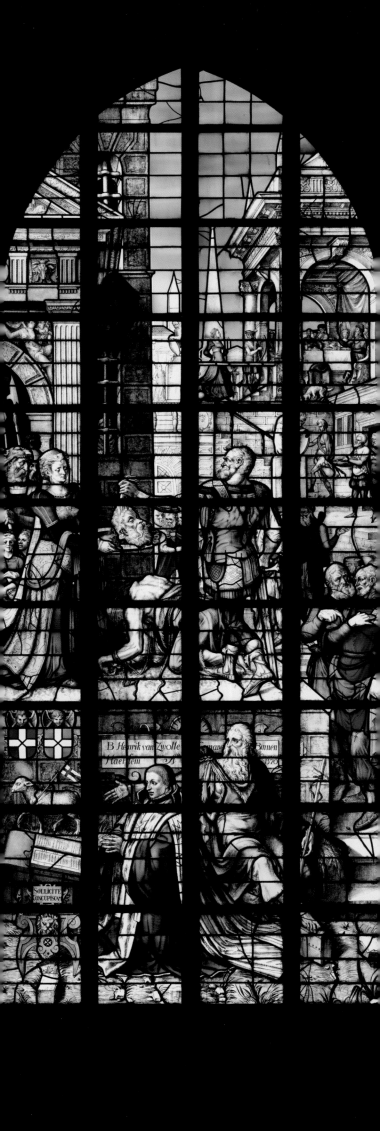

B Henrik van Zwolle ... Binnen
Haerlem ... 1570

SOLLICITE
CONCUPISC...

De tempelreiniging (1567 en 1657)

Oostzijde Zuidelijk transept

Volgens Johannes 2: 13-17 verdrijft Christus hier de geldwisselaars uit de tempel. Jezus, in een paars kleed, rode mantel en met opgeheven gesel, is de centrale figuur. Links van Hem zitten aan een tafel de geldwisselaar en de schaapverkoper. Op de achtergrond schuift een nieuwsgierige priester het gordijn open om te zien wat de oorzaak is van het rumoer. De kostuums van de toeschouwers bestaan uit verschillende eigentijdse elementen; zo draagt de Moorse man achter de schaapverkoper een Romeins kuras, een Spaanse broek en een Hollandse baret. Hoog boven op de balustrade zien we ook toeschouwers. Aan de voeten van de buitenste pilaren onder een schenkkan en een gouden kandelaar kunnen met een verrekijker de (niet geheel juiste) Hebreeuwse teksten gelezen worden. De linker tekst betekent: "Het graf van Zacharias" en het rechter: "Het graf van Hanania". Ook kan men hier door een verrekijker een lantaarnopsteker ontwaren en geheel rechts het wapen van de gebroeders Crabeth. Het Vidimus, dat in 1937 is teruggevonden, bevindt zich in het Gouds Kerkarchief.

De schenkersrand in het onderste gedeelte werd misschien in de zestiende eeuw dichtgemetseld. Het verhaal gaat, dat de Prins niet naast zijn tweede gade met wie hij een minder gelukkig huwelijk had, vereeuwigd wenste te worden. Het kan ook zijn, dat de vroedschap de beeltenis van de Prins niet wilde tonen, omdat deze in 1568 in opstand was gekomen tegen het wettige gezag. De voorstudie voor de Stichtersrand met de schenkers in knielende houding met hun naamheiligen en wapens bevindt zich in het Amsterdams Historisch museum. In 1657 heeft Daniël Tomberg de wapens van de Goudse vroedschappen er in geplaatst. De oranje-appeltjes rond de cartouche herinneren nog aan de Prins.

Het antipaapse gedicht, eveneens van 1657, neemt duidelijk enige afstand van de humanistische en verdraagzame traditie die de negen glazen na de Reformatie (1594-1604) weerspiegelen: "Mente coli puraque Deus cupit aede profani / Este procul, facto verbere, Christus ait./ Sola patent precibus sacrati limina templi / Hinc odor, hinc pecudes, aera, columba, popae / Pontifices sic. Roma, tuos ritusque senatus / Abdicat, hoc posito stemmate signa probant. " (God begeert dat men Hem met een zuiver hart en in een gewijde tempel zal eren / Christus, met een gemaakte gesel zegt de goddelozen aan: Ver van Zijn kerk voortaan te gaan verkeren,/ Des gewijden tempels drempels alleen voor gebeden open staan./ Van hier dan, stank, vee, geld, duiven en papen!/ Dat de Raad zo uw priesters en eredienst verwerpt / Dit, Rome, toont elk lid hier door zijn eigen wapen).

The cleansing of the Temple (1567 and 1657)

South East side transept

According to John 2: 13-17 Christ throws the money changers out of the temple here. Christ, in purple robe, scarlet cloak and raised scourge, is the central figure. On His left sitting at the table are the money changer and the sheep merchant. In the background a curious priest opens the curtain to see what all the fuss is about. The costumes of the onlookers consist of various contemporary elements, for instance the Moor behind the sheep merchant wears a Roman cuirass, a Spanish pair of trousers and a Dutch beret. We also see spectators high up on the banisters. At the base of the outer columns under a jug and a golden pair of scissors the Hebrew text (not entirely accurate) can be read with a pair of binoculars. The text on the left means: "Zechariah's grave" and on the right: "Hananiah's grave". With binoculars one can also see a lamp lighter here and on the far right the coat of arms of the Crabeth brothers. The vidimus, which was rediscovered in 1937, is in the Gouda church archives.

The donors' border in the lower section may have been bricked up in the sixteenth century. Legend has it that the Prince no longer wished to be portrayed next to his second wife with whom he was not happy. It might also be that the city councilors did not wish to display the Prince's countenance because he had rebelled against the authorities in 1568. The preliminary sketch for the border depicting the donors in a kneeling position with their patron saints and coats of arms is located in the Amsterdam Historical Museum. In 1657 Daniel Tomberg installed the coats of arms of the Gouda city councilors in this space. The oranges displayed around the cartouche are a reference to the Prince.

The anti-Catholic poem, also dating from 1657, clearly distances itself somewhat from the humanistic and tolerant tradition reflected in the nine Post-Reformation (1594-1604) Panes: "Mente coli puraque Deus cupit aede profani / Este procul, facto verbere, Christus ait./ Sola patent precibus sacrati limina templi / Hinc odor, hinc pecudes, aera, columba, popae / Pontifices sic. Roma, tuos ritusque senatus / Abdicat, hoc posito stemmate signa probant. " (God desires to be worshipped with a pure heart and in a consecrated temple / Christ, with a scourge tells the ungodly to go far from His church,/ The consecrated temples' thresholds shall only be crossed for prayers./ So off with you, putrefaction, cattle, money, doves and papists!/ That the Council thus reject your priests and worship / This, Rome, is shown here by each member in his own coat of arms).

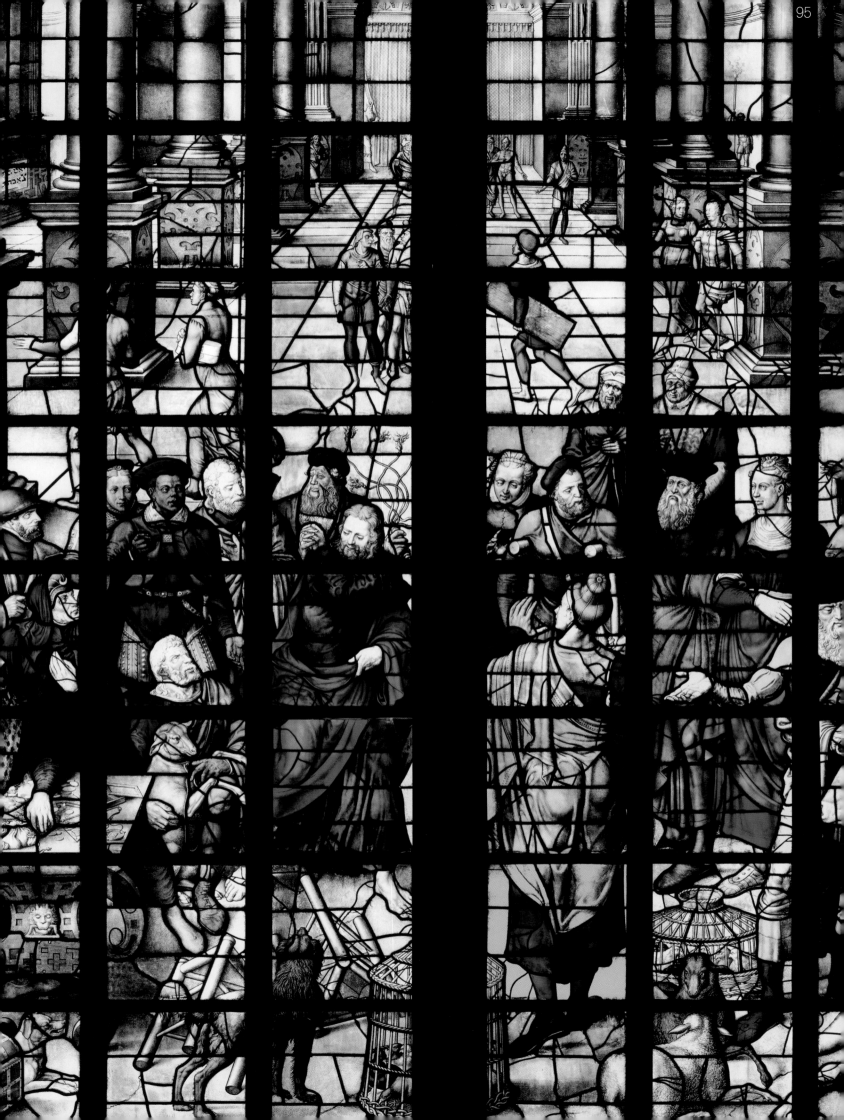

Samenhang Oostelijke Transeptglazen
Zie p. 50.

Schenkers
Prins Willem van Oranje, als stadhouder van Holland, Zeeland en Utrecht en zijn tweede vrouw Anna van Saksen zijn de schenkers. Kort na zijn schenking leidde de Prins de opstand tegen Philips II en moest hij het land tijdelijk ontvluchten.

Glazeniers en Ontwerpers
Dirck Crabeth naar eigen ontwerp (boven) en Daniël Tomberg (onder), zie ook glas 10.

Maten
Hoog 13.50 m ; breed 4.60 m.

Relationship between the East Transept Panes
See p. 50.

Donors
The donors are Prince William of Orange, as stadtholder of Holland, Zeeland and Utrecht and his second wife Anna of Saxony. Shortly after his donation the Prince led the rebellion against Philip II and subsequently had to flee the country temporarily.

Glaziers and designers
Upper section designed and executed by Dirck Crabeth and lower section by Daniel Tomberg, see also Pane 10.

Size
Height 44.3 ft; width 15.1 ft.

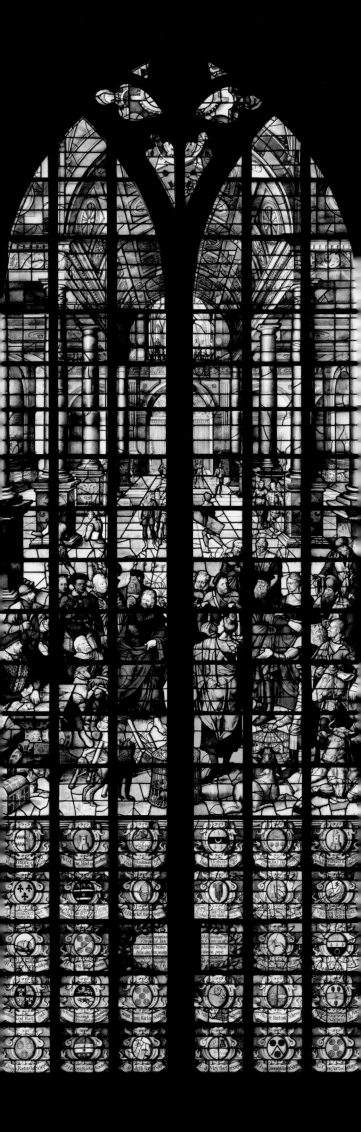

De voetwassing (1562)

Transept – Hertoginnenglas

The washing of the feet (1562)

Transept – Duchess's Pane

Evenals het Koningsglas 7 aan de noordzijde, waar dit Hertoginnenglas precies tegenover staat, bestaat ook dit glas uit drie delen. Boven een voorstelling uit het Oude Testament: "De offerande van Elia" (p. 52-55); midden uit het Nieuwe Testament: "De Voetwassing"; en onderaan de schenker.
In de voorstelling benadrukt de Hertogin haar vroomheid en trouw aan de "enige" kerk.

Midden: Christus is met zijn discipelen aan de maaltijd verenigd en is geknield voor een waterbekken (Joh. 13: 6-15). Ondanks Petrus' verontwaardiging wast Jezus de voeten van deze discipel. Hiermee toonde Hij Zijn discipelen de nederigheid als christelijke deugd. Een andere discipel brengt handdoeken. Schuin in de diepte zien we een gedekte tafel met een kaars. In kleine reliefs op de achterwand zijn voorstellingen uit het Oude Testament afgebeeld: Mozes en Aäron voor de Pharao, Mozes die de stem van God hoort, de mannaregen, de aanbidding van het gouden kalf, de doortocht door de Rode Zee, het paasmaal en de geschiedenis van de koperen slang. Geheel rechts een zestiende eeuws Hollands interieur met gedekt dressoir en een blaasbalg voor de open haard.

Onder: In de benedenrand knielt Margaretha van Parma voor haar bidstoel. Haar naamheilige Margaretha met het attribuut de draak staat achter de hertogin. Het vlindertje boven de staartpunt van de draak is mogelijk een latere toevoeging. Links de cartouche met de opdracht en het jaartal. Daarboven haar wapen. In het damasten kleed over haar bidtafel is hetzelfde wapen fraai verwerkt.
De opdracht luidt: "Domina Margarita ab Austria, Divi Caroli V/ Imp. semper Augusti filia, Parmae ac Placentiae/ Castrique et Pennae Ducissa Novariaeque Domina/ nec non pro Potentissimo Hispaniarum Catholico rege/ Philippo fratre Inferioris Germaniae Regens ac/ Gubernatrix, Christianae pietatis divinique/ cultus observantissima ad ecclesiae hujus ornatum/ hoc vitrum donavit, anno Domini MDLXII. (Vrouwe Margaretha van Oostenrijk, dochter van keizer Karel V, hertogin van Parma, Piacenza, Castro en Penna en vrouwe van Novara, tevens regentes en landvoogdes der Nederlanden voor haar broeder, de zeer machtige katholieke koning van Spanje, Philips, der christelijke godsdienst en goddelijke eredienst allerijverigste behoedster, heeft dit glas tot versiering dezer kerk geschonken in het jaar onzes Heren 1562).

Just like Pane 7, the King's Pane in the north transept, situated exactly opposite this Duchess's Pane, this pane also consists of three parts. At the top a representation of the Old Testament: "The sacrifice of Elijah" (p. 52-55); in the center from the New Testament: "The washing of the feet"; and at the bottom the donor.
In the representation the duchess stresses her piety and allegiance to the "only" Church.

Center section: Christ and His apostles are about to have supper and He kneels before a water basin (John 13: 6-15). Despite Peter's indignation Christ washes his feet. By this act He showed His apostles the Christian virtue of humility. Another apostle brings the towels. Diagonally in the background we see a laid table with a candle. On small reliefs on the back wall are representations from the Old Testament: Moses and Aaron before the Pharaoh, Moses who hears the voice of God, the manna rain, the adulation of the golden calf, the crossing of the Red Sea, the Passover meal and the history of the copper snake. On the far right a sixteenth-century Dutch interior with covered dresser and bellows before the fireplace.

Bottom section: In the bottom border Margaret of Parma kneels at her prie-dieu. Behind the duchess is her Patron Saint St. Margaret with her attribute the dragon. The butterfly above the dragon's tail end may have been added at a later date. On the left is the cartouche with the inscription and year. Above that her coat of arms. The same coat of arms is beautifully incorporated into the damask cloth on her prayer table.
The inscription reads: "Domina Margarita ab Austria, Divi Caroli V/ Imp. semper Augusti filia, Parmae ac Placentiae/ Castrique et Pennae Ducissa Novariaeque Domina/ nec non pro Potentissimo Hispaniarum Catholico rege/ Philippo fratre Inferioris Germaniae Regens ac/ Gubernatrix, Christianae pietatis divinique/ cultus observantissima ad ecclesiae hujus ornatum/ hoc vitrum donavit, anno Domini MDLXII. (Lady Margaret of Austria, daughter of Emperor Charles V, Duchess of Parma, Piacenza, Castro and Penna and Lady of Novara, also regent and governor of the Netherlands for her brother, the very mighty Catholic King of Spain, Philip, most fervent keeper of the Christian faith and divine worship, donated this pane to the church for beautification in the year of our Lord 1562).

Samenhang Transeptglazen
Zie p. 46.

Schenker
De hertogin Margaretha van Parma, halfzuster van Philips II en landvoogdes. Zij was ongeveer 40 jaar, 5 jaar ouder dan haar halfbroer, toen zij dit glas schonk.

Glazenier en Ontwerper
Wouter Crabeth is de maker, naar eigen ontwerp.

Maten
Hoog 18.80 m ; breed 4.60 m.

Relationship between the Transept Panes
See p. 46.

Donor
Margaret Duchess of Parma, half-sister of Philip II and governor. She was approximately 40 years of age, 5 years older than her brother when she donated this pane.

Glazier and designer
Wouter Crabeth designed and executed this pane.

Size
Height 61.7 ft; width 15.1 ft.

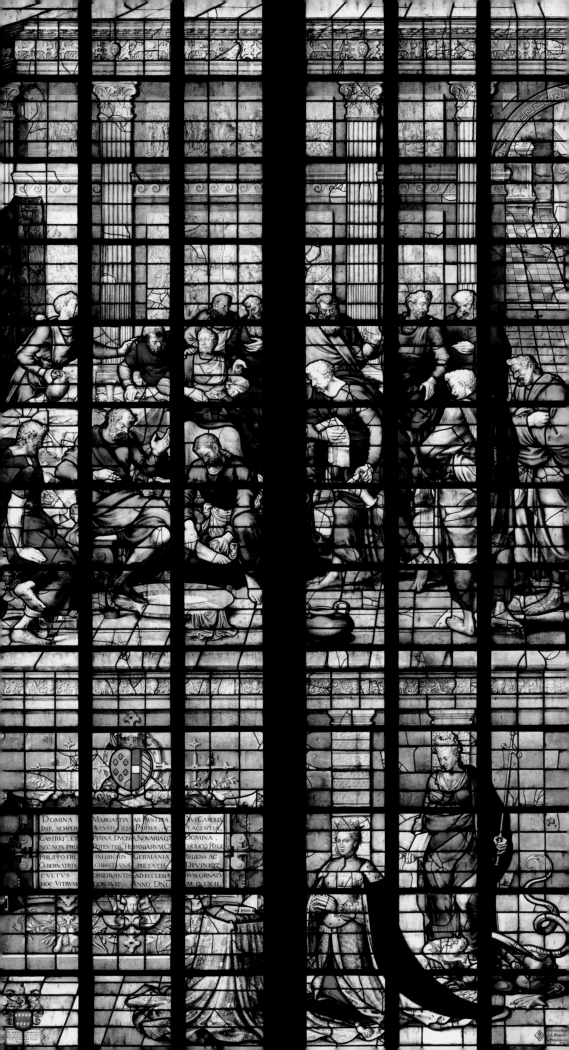

DOMINA
IMP. SEMPER
CASTRIQ. ET
NEC NON PRO
PHILIPPO FRÊ
GVBERNATRIX
CVLTVS
HOC VITRVM

MARGARITA AB AVSTRIA
AVGVSTI FILIA PARMÆ, AC
PENNÆ DVCISSA NOVARIAQ.
POTENTISS. HISPANIARVM CA
INFERIORIS GERMANIÆ
CHRISTIANÆ PIETATIS
OBSERVANTISS. AD ECCLESIÆ
DONAVIT. ANNO DÑI

DVC CAROLI.
PLACENTIÆ.
DOMINA .
THOLICO REGE
REGENS AC
DIVINIQ.
HVIC. ORNATV
M. D. LX II.

Philippus predikend, genezend en dopend (1559)

Zuiderzijbeuk – De Ligne Glazen

De diaken Philippus, waaraan dit glas is gewijd, is de beschermheilige van de sponsor. Het hoofdtafereel geeft de prediking van Philippus te Samaria weer en is ontleend aan Handelingen 8 : 5-8. Philippus staat temidden van zieken en kreupelen en op de voorgrond knielt de schenker. Hij is hier bewust in het hoofdtafereel afgebeeld tussen de zieken, omdat hij in de slag bij Grevelingen (1558) verlamd werd en genezing zoekt bij zijn beschermheilige. De groep gebrekkigen en verlamden lijkt op de groep rond Jezus in Dirck Crabeth's glas 18. Op het tweede plan bovenin zien we de geschiedenis van Philippus en de kamerling uit het "Morenland" Ethiopië. (Handelingen 8 : 26-40). Links in de overkoepeling de engel die Philippus zegt naar Gaza te gaan. In de top rechts van de middenstijl treft hij de kamerling van de koningin Candacé van Ethiopië aan in zijn rijtuig terwijl deze het boek Jesaja leest. Philippus vergezelt de kamerling, legt hem desgevraagd de betekenis van het boek uit en maakt hem bekend met het evangelie van Jezus Christus. Meer naar onderen zien we hoe hij hem doopt in het water dat zij onderweg tegenkwamen. Het gevolg van de Ethiopiër met paarden en kamelen is gestopt, sommigen kijken toe. De benedenrand is gevuld met de wapenkwartieren van de schenker en zijn lijfspreuk: "Je le tiendray" (Ik zal standhouden).

Philip preaching, healing and baptizing (1559)

South Aisle – The de Ligne Panes

Deacon Philip, to whom this pane is dedicated is the patron saint of the sponsor. The central scene shows Philip's preaching in Samaria and is derived from Acts 8 : 5-8. Philip is surrounded by sick and crippled people and in the foreground the donor kneels. He is intentionally placed here among the sick, because he became paralyzed in the battle at Grevelingen (1558) and he appeals to his patron saint for a cure. The group of infirm and lame people resembles the group gathered around Christ in Dirck Crabeth's Pane 18.
In the upper background we see the story of Philip and the eunuch from the "Country of the Moors" Ethiopia (Acts 8 : 26-40). On the left in the cupola the angel who tells Philip to go to Gaza. At top right of the mullion he meets the eunuch of Queen Candace of Ethiopia in his chariot who is reading the book Isaiah. Philip accompanies the eunuch and upon his request explains to him the meaning of the book and familiarizes him with the Gospel of Jesus Christ. Towards the bottom we see how he is baptized in the water they encountered on the way. The Ethiopian's retinue with horses and camels has stopped, some people are watching.
The bottom border is filled with coats of arms of the donor and his motto: "Je le tiendray" (I shall maintain).

Samenhang De Ligne Glazen
Zie p. 42.

Schenker
Graaf Philippe de Ligne, heer van Wassenaer, burggraaf van Leiden, ridder in de Orde van het Gulden Vlies (1559), is de eerste van de grote wereldlijke heren geweest die Gouda een Glas schonk na de brand van 1552. Hij bezat het tolrecht van de Gouwe sluis, de verbinding tussen Gouwe en Rijn bij Alphen, hetgeen een belangrijke schakel was in de binnenvaartroute door Holland. In hun verzoek aan graaf de Ligne om een glasschenking zinspeelden de Goudse burgemeesters en kerkmeesters op de revenuen die de graaf met de tolgelden ontving.

Glazenier en Ontwerper
Een leerling van Dirck Crabeth is de glazenier, naar ontwerp van de meester.

Maten
Hoog 11.08 m ; breed 4.66 m.

Relationship between the de Ligne Panes
See p. 42.

Donor
Philip Duke of de Ligne, Lord of Wassenaer, Viscount of Leiden, Knight in the Order of the Golden Fleece (1559), was the first of the great secular Lords to donate a pane to Gouda after the fire of 1552. He owned the tollage of the Gouwe locks, where the river Gouwe flows into the Old Rhine at Alphen, an important link in the inland waterways of Holland. In their request to the Duke of de Ligne for a donation the burgomasters and churchwardens of Gouda hinted at the toll revenues the Duke received.

Glazier and designer
Dirck Crabeth designed the pane and it was executed by one of his pupils.

Size
Height 36.4 ft; width 15.3 ft.

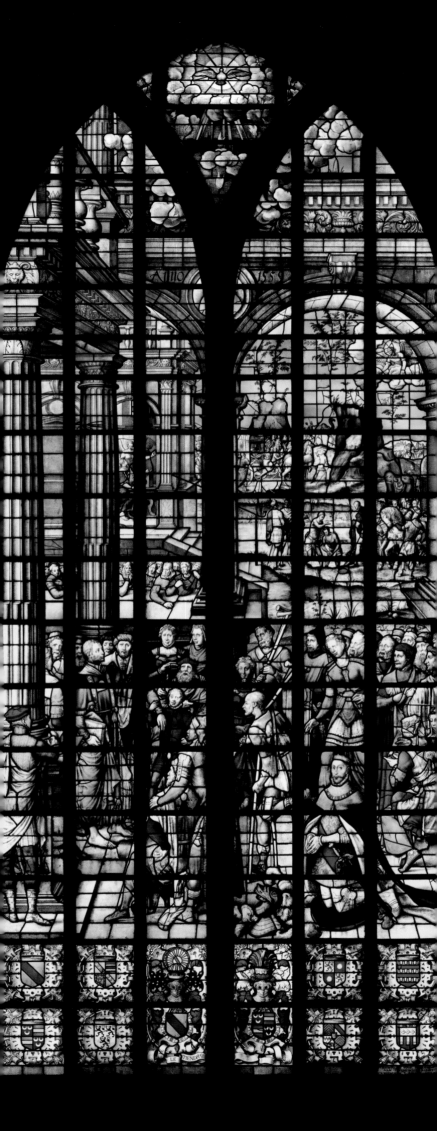

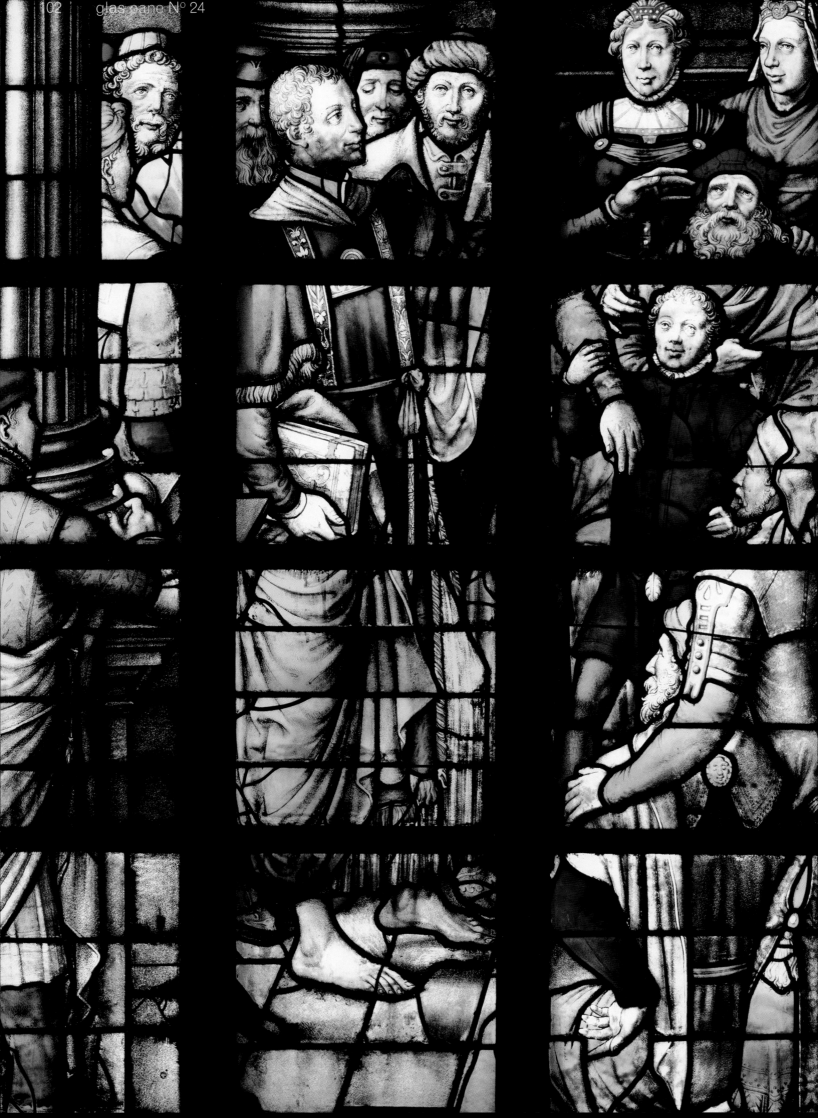

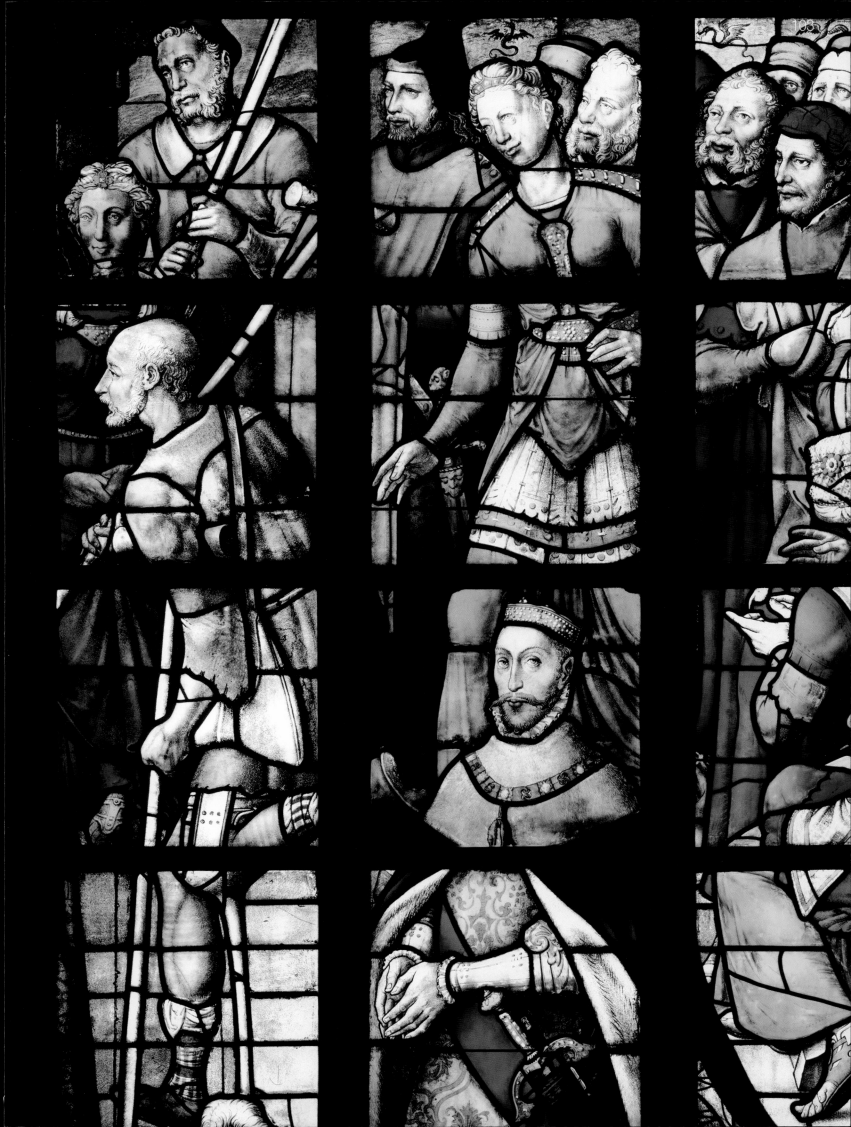

De Kapelglazen (1556-1559)

58 De gevangenneming
59 De bespotting
60 Jezus door Pilatus aan het volk getoond, ecce homo
61 De kruisdraging
62 De opstanding
63 De hemelvaart
64 De uitstorting van de Heilige Geest

The Chapel Panes (1556-1559)

58 The arrest
59 The mocking
60 Pilate shows Christ to the people, ecce homo
61 The bearing of the cross
62 The Resurrection
63 The Ascension
64 The descent of the Holy Ghost

De gevangenneming (1556)

Van der Vorm Kapel

In het landschap dat de hof van Gethsemané voorstelt, staan rechts op de voorgrond Jezus en Judas, die Hem kust. Judas heeft de geldzak met de dertig zilverlingen nog in zijn hand. Eén van de soldaten staat klaar om een touwlus om Jezus heen te werpen, terwijl anderen Hem vastgrijpen. Links de apostel Petrus die de slaaf van de hogepriester, Malchus, zijn oorschelp afslaat. Verder weg in het landschap snelt links een naakte jongeman voort met zijn wapperende kleed achter zich aan. Hij wordt achtervolgd door een soldaat (Marcus 14: 43-52). Rechts hiervan vluchten de discipelen weg

In de benedenrand zijn de portretten van de schenkers en hun familiewapens afgebeeld. De mannen dragen als overkleed een met bont gevoerde tabbaard met kraag, de vrouwen een overkleed dat geheel het hoofd omhult, een zogenaamde huik of falie. In de hand houden zij een rozenkrans die bij de zoom van het kleed is samengebonden door een bolvormig sieraad, pomander genoemd; deze bevatte reukstoffen. De kariatiden met ontblote borst, die in alle Kapelglazen zijn afgebeeld, verwijzen mogelijk naar de symbolen van straf en schaamte in verband met de rechtspraak door Pilatus. Deze symbolen zijn bijvoorbeeld ook weergegeven bij de oude rechtbank in het paleis op de Dam te Amsterdam.

In de cartouche staat de tekst (zie Bijbels citaat op p. 108).

The arrest (1556)

Van der Vorm Chapel

Christ and Judas, who kisses Him, are in the right foreground in the landscape that represents the garden of Gethsemane. Judas still holds the bag containing the thirty silver coins. One of the soldiers is about to bind a rope around Christ, while others are grabbing him. On the left Apostle Peter cuts of the ear of Malchus, the high priest's servant. Further away in the background a naked young man runs away with his waving robe behind him. He is pursued by a soldier (Mark 14: 43-52). On the right the apostles are fleeing.

In the bottom border are the portraits of the donors and their family coats of arms. The men are clad in fur-coated tabards with a collar, the women in robes covering their heads, so-called hooded cloaks. In their hands they hold a rosary which is tied at the seam of the garb to a round piece of jewelry called a pomander; this contained perfume. The caryatids with bare breasts, depicted in the Chapel Panes, are probably references to the symbols of punishment and shame related to Pilate's judgment. These symbols also appear on the old court in the Dam Palace in Amsterdam.

The text is in the cartouche (see biblical quotation on p. 108).

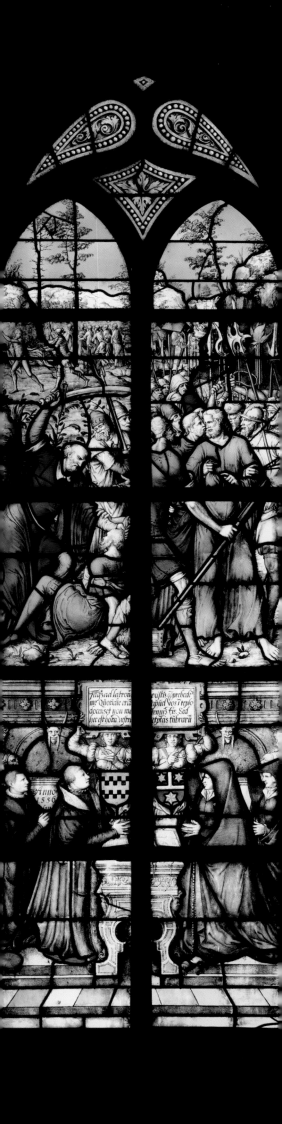

Samenhang Kapelglazen

De zeven glazen in de Van der Vormkapel zijn afkomstig uit het klooster der Regulieren aan de Raam in Gouda. Voordien was het convent gevestigd in het land van Stein. Erasmus verbleef daar van 1486 - 1491. Het klooster werd in 1577 aan de stad toegewezen. Bij de sloop in 1580 werden de glazen in de nog lege vensters 20 en 21 geplaatst aan de zuidkant van het koor. Ofschoon de zeven Glazen ook in artistiek opzicht niet detoneerden, vormden zij op deze wijze toch een verward en gedrongen geheel. Tijdens de restauratie werd hieraan een einde gemaakt. Nadat de sponsor Willem van der Vorm eerst de restauratie had betaald, maakte hij het ook mogelijk om in 1934 aan de noordoostzijde van het koor een kapel aan de kerk te laten bouwen. Hierdoor konden deze glazen beter tot hun recht komen, wat trouwens een voorwaarde van de financier was.
Opvallend is, dat de schenkers in de glazen 58 tot en met 61 naar rechts kijken en in de overige Glazen naar links. Allen in de richting van het altaar. Mede hierdoor wordt aangenomen, dat het oorspronkelijke plan voor de kloosterkapel meerdere glazen bevatte: (wanneer men naar de glazen staat toegekeerd) in het centrum de kruisiging met links daarvan mogelijk nog één glas en rechts nog twee extra Glazen om het geheel te completeren.

Bijbels citaat

"Tamquam ad latronem existis comprehendere/me? Quotidie eram apud vos in templo/docens et non me tenuistis. Sed/hic est hora vestra et potestas tenebrarum." (Als tegen een rover zijt gij uitgetrokken om Mij gevangen te nemen? Terwijl Ik dagelijks bij u was in de tempel om te onderwijzen hebt gij geen hand naar Mij uitgestoken. Maar dit is uw ure en de macht der duisternis (Luc. 22: 52 en 53)).

Schenkers

Jan Gerritsz. Heye (1513-1574) en zijn echtgenote Lucia Pauw. Heye was meerdere malen burgemeester van Gouda, o.a. in 1553 en 1554 toen het Regulierenklooster vanuit Stein, dichtbij Gouda aan de IJssel, naar de stad Gouda werd verplaatst. Hij was betrokken bij de bouw van de kloosterkapel. Het geslacht Heye had meerdere bestuurders aan Gouda geleverd (vgl. glas 18). Aan het geslacht is Erasmus' naam verbonden. Als jonge monnik van genoemd convent in Stein werd Erasmus vaak door een zekere Bertha (de) Heye(n) gastvrij ontvangen. Omstreeks 1490 schreef hij te harer ere een lijkrede. Heye moest als trouwe volgeling van Spanje in 1572 vluchten naar Utrecht. In 1574 was hij betrokken bij een poging Gouda onder het gezag van Philips II terug te brengen.
De laatste prior van het klooster, Wouter Jacobszoon, vluchtte in 1572 naar Amsterdam en schreef daar zijn beroemde dagboek over de jaren van strijd tegen de Spanjaarden in Holland in de periode 1572-1578.

Glazenier en Ontwerper

Medewerker(s) uit de werkplaats van Dirck Crabeth, naar ontwerp van de meester.

Maten

Hoog 4.00 m ; breed 1.20 m.

Relationship between the Chapel Panes

The seven panes in the Van der Vorm Chapel come from the Monastery of the Clerks Regular at the Raam in Gouda. Before that the monastery was located in the land of Stein. Erasmus lived there from 1486 to 1491. The monastery was assigned to the City of Gouda in 1577. When it was demolished in 1580 the panes were placed in the empty windows 20 and 21 at the south choir. Although artistically the panes were not out of keeping, they gave a chaotic and busy impression. This was remedied during the restoration. After sponsor Willem van der Vorm had first funded the restoration, he made it possible in 1934 to add a chapel to the north-east of the choir. Now the panes could be shown to advantage, one of Van der Vorm's conditions.
What is striking is that the donors in Panes 58 through 61 look to the right and in the other panes to the left. They are all looking towards the altar. Partly due to this it is assumed that the original plan for the monastery chapel included multiple panes: (when facing the panes) in the center the crucifixion with another pane possibly on the left and on the right two additional panes in order to complete the ensemble.

Biblical quotation

"Tamquam ad latronem existis comprehendere/me? Quotidie eram apud vos in templo/docens et non me tenuistis. Sed/hic est hora vestra et potestas tenebrarum." (Have ye come out as against a thief, with swords and staves? When I was daily with you in the temple, ye stretched forth no hands against Me; but this is your hour, and the power of darkness." (Luke 22: 52 and 53)).

Donors

Jan Gerritsz. Heye (1513-1574) and his wife Lucia Pauw. Heye was Burgomaster of Gouda on several occasions, a.o. in 1553 and 1554 when the Monastery of the Clerks Regular was resettled from Stein, close to Gouda on the River IJssel, to the City of Gouda. He was involved in the construction of the monastery chapel. The Heye family provided Gouda with several administrators (compare Pane 18). Erasmus had connections with this family. As a young monk in the monastery in Stein Erasmus was often cordially received by a certain Bertha (de) Heye(n). At around 1490 he wrote her funeral oration.
As a loyal supporter of Spain, Heye had to flee to Utrecht in 1572. In 1574 he was involved in an attempt to put Gouda back under the control of Philip II.
The last prior of the monastery, Wouter Jacobszoon, fled in 1572 to Amsterdam and wrote his famous diary there about the long battle against the Spanish in Holland between 1572 and 1578.

Glazier and designer

Dirck Crabeth designed the pane and it was executed by member(s) of his workshop staff.

Size

Height 13.1 ft; width 3.9 ft..

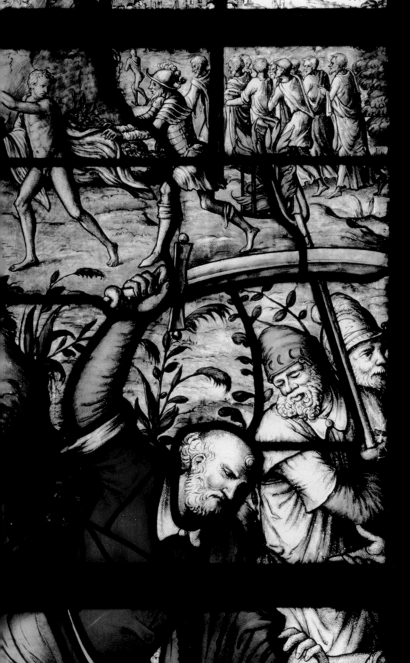

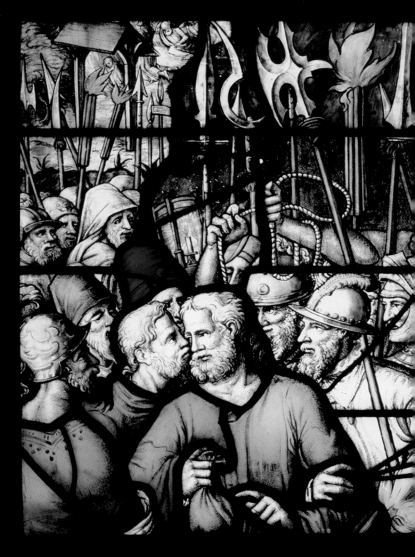

De bespotting (1556)

Van der Vorm Kapel

The mocking (1556)

Van der Vorm Chapel

De doornenkroning en bespotting speelt zich af voor een overdekte zuilengang. Het verhaal volgt hier het lijdensverhaal volgens Marcus 15: 16-20. Jezus zit op een stenen bankje, hetgeen mogelijk verwijst naar de uitdrukking: "op de blauwe steen zitten" (te kijk zetten). De paarse spotmantel is van Zijn schouders gegleden. Twee soldaten drukken met gekruiste stokken een doornenkroon op Zijn hoofd. Rechts op de voorgrond duwt een geknielde soldaat een rietstok (de spot-koningsstaf) tussen de vingers, terwijl de soldaat achter hem spottend naar Jezus wijst. Vervolgens wordt Hij ontkleed, geslagen, bespuwd, en weggevoerd om veroordeeld te worden. De voorname man rechts in gele tabberd is Pilatus.
In het benedendeel de schenkers met hun kinderen. Rozenkrans en pomander zijn ook hier goed te zien (vgl. glas 58). Een opmerkelijk kledingdetail bij de zoon van de schenker is zijn zogenaamde voorbroek. Het is een soort buidel ontstaan uit de klep aan de voorzijde van de smalle broeken uit de late vijftiende eeuw. Evenals de schenker van glas 58 moest Van Reynegom als volgeling van Philips II vluchten. In een latere restauratie zijn de lelies in zijn oorspronkelijke wapen in de top van het glas ten onrechte gewijzigd in zuilen met afgesneden voet. Boven Van Reynegom zijn motto: "Rien sans émuer" (Niets zonder het hart).

Christ receives the crown of thorns and is mocked in front of a covered arcade. Here the story follows the Passion according to Mark 15: 16-20. Christ sits on a stone bench, which might refer to the expression: "to sit on the blue stone" (to ridicule). The purple mocking robe has slid off His shoulders. Two soldiers with crossed sticks put the crown of thorns on His head. In the right foreground a kneeling soldier pushes a reed stick (the mock-royal scepter) between His fingers, and the soldier behind him mockingly points at Christ. Next His clothing is removed, He is beaten, spat upon and taken away to be sentenced. The dignitary on the right in a yellow tabard is Pilate.
The lower section depicts the donors and their children. The rosary and pomander are clearly visible here (compare Pane 58). A remarkable detail in the clothing of the donor's son is his socalled *braguette*. It is a type of pouch originating from the flap at the front of small trousers of the late fifteenth century. Just like the donor of Pane 58, Van Reynegom had to flee as a supporter of Philip II. In a later restoration the lilies in his original coat of arms at the top of the pane were incorrectly replaced with columns with the feet removed. Above Van Reynegom is his motto: "Rien sans émuer" (Nothing without the heart).

Samenhang Kapelglazen
Zie p. 108.

Schenkers
Dirck Cornelisz. van Reynegom, in die tijd een van Gouda's rijkste bierbrouwers, en zijn vrouw Aechte Jansd. Hij was tevens rentmeester van de tol van de graaf van Holland (Philips II).

Glazenier en Ontwerper
Medewerker(s) uit de werkplaats van Dirck Crabeth, naar ontwerp van de meester.

Maten
Hoog 3.95 m ; breed 1.23 m.

Relationship between the Chapel Panes
See p. 108.

Donors
Dirck Cornelisz. van Reynegom, at the time one of Gouda's richest beer brewers, and his wife Aechte Jansd. He was also steward of the toll for the Count of Holland (Philip II).

Glazier and designer
Dirck Crabeth designed the pane and it was executed by member(s) of his workshop staff.

Size
Height 13 ft; width 4 ft.

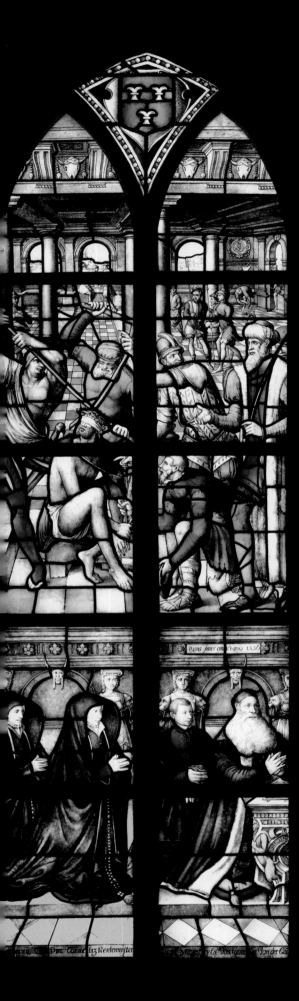

Jezus door Pilatus aan het volk getoond, ecce homo (1556)

Van der Vorm Kapel

Deze episode uit het lijden is volgens Joh. 19: 4-16. Rechts in het glas wordt Jezus met doornenkroon, spotmantel en rietstok (spot-koningsstaf) door Pilatus en de soldaten aan het volk getoond. Het volk heeft de keus wie met Pascha vrijgelaten zal worden, Jezus of de misdadiger Barabbas. Zijn lichaam vertoont sporen van de geseling. Rechts van Pilatus, half verscholen achter een zuil, arriveert een jongen met een wasbekken, dat verwijst naar het wassen van de handen van Pilatus in zogenaamde onschuld (Matth. 27: 24). De meest rechts geplaatste man in de menigte op de achtergrond kruist zijn beide wijsvingers om aan te duiden: "kruisigt Hem". Achter een tralieraam onder het bordes bevindt zich een cel, want de scène speelt zich af voor het rechthuis van Pilatus. Hier volgt Barabbas in spanning het verloop der gebeurtenissen. De figurant links van de middenste verticale raamstijl is gekleed in een zestiende-eeuws kostuum volgens de Spaanse hofmode.
In het benedendeel de schenker. In de top zijn wapen. De hond, evenals in de glazen 61, 62 en 63, dient als symbool van trouw aan God.

Pilate shows Christ to the people, ecce homo (1556)

Van der Vorm Chapel

This section of the Passion is from John 19: 4-16. On the right of the pane Christ is shown to the crowd by Pilate and the soldiers. He wears the crown of thorns, mocking robe and reed stick (mock-royal scepter). The crowd may choose who will be released at Passover: Christ or criminal Barabbas. His body shows the signs of flogging. To the right of Pilate, half hidden behind a column a young man arrives with a washing bowl, a reference to the washing of the hands of Pilate in so-called innocence (Matthew 27: 24). The man on the far right in the crowd in the background crosses both fingers as if to say: "crucify Him". Behind a window with bars under the steps is a cell, because the scene unfolds in front of Pilate's court. From here Barabbas is anxiously awaiting the outcome. The onlooker on the right of the middle vertical mullion is dressed in a sixteenth-century costume that was in vogue at the Spanish Court. In the lower section the donor is depicted. At the top his coat of arms. As in Panes 61, 62 and 63, the dog is symbolic of the allegiance to God.

Samenhang Kapelglazen
Zie p. 108.

Bijbels citaat
"Corpus meum dedi/percutientibus et genas/meas vellentibus/faciem meam non/averti ab increpantibus/et conspuentibus (in me)." (Mijn rug heb ik gegeven aan wie sloegen en Mijn wangen aan wie Mij de baard uittrokken; Mijn gelaat heb ik niet afgewend van wie Mij uitscholden en bespuwden (Jes. 50: 6)).

Schenker
Nicolaas Ruysch, kanunnik en thesaurier van Oudmunster te Utrecht. Later werd hij raadsheer van Robert van Bergen, bisschop van Luik (schenker van glas 14). Ruysch speelde ook een rol, naast Lethmaet (glas 11), bij de ruime sponsoring van de glazen door de Utrechtse geestelijkheid aan Gouda.

Glazenier en Ontwerper
Medewerker(s) uit de werkplaats van Dirck Crabeth, naar ontwerp van de meester.

Relationship between the Chapel Panes
See p. 108.

Biblical quotation
"Corpus meum dedi/percutientibus et genas/meas vellentibus/faciem meam non/averti ab increpantibus/et conspuentibus (in me)." (I gave My back to the smiters and My cheeks to them that plucked off the hair; I hid not My face from shame and spitting (Isaiah 50: 6)).

Donor
Nicolaas Ruysch, Canon and Treasurer of Oudmunster in Utrecht. Later he became councilor to Robert van Bergen, Bishop of Liege (donor of Pane 14). Together with Lethmaet (Pane 11) Ruysch played a role in the successful fundraising for panes among the Utrecht clergy.

Glazier and designer
Dirck Crabeth designed the pane and it was executed by member(s) of his workshop staff.

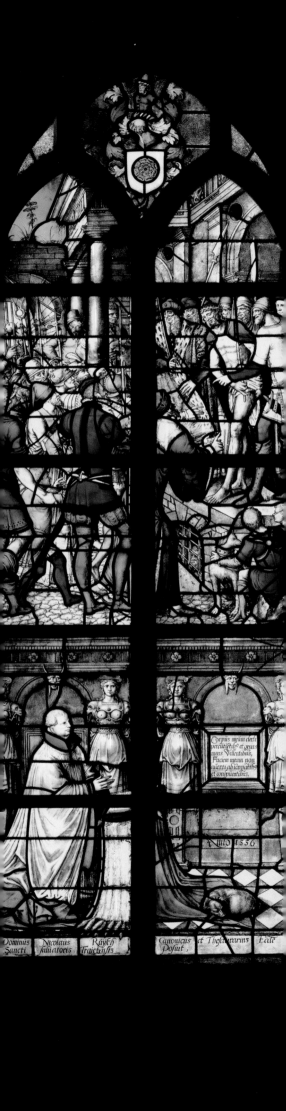

Corpus meum dedi
percutientibus et genas
meas Vellentibus,
Faciem meam non
auerti ab increpantibus
et conspuentibus.

Anno 1556

Dominus Nicolaus Ruych Canonicus et Thesaurarius Ecclesie
Sancti salvatoris Traiectensis Posuit,

De Kruisdraging (1559)

Van der Vorm Kapel

The bearing of the cross (1559)

Van der Vorm Chapel

Het verhaal is volgens Lucas 23: 26-32. Vanuit een poortgebouw links op de achtergrond trekt een stoet naar voren. Geheel rechts vooraan bezwijkt Jezus door de voorafgegane geseling onder het kruis. Naast Hem knielt de heilige Veronica met in haar handen de witte doek waarop de afdruk is te zien van Jezus' gelaat, dat zij uit medelijden heeft afgewist. Twee soldaten aan weerszijden van de kruisbalk staan op het punt met stokken op Hem in te slaan. Het lange eind van het kruis wordt door Simon van Cyrene gedragen.

De soldaten zijn in Duitse uniformen van de zestiende eeuw uitgedost, waarschijnlijk omdat de afbeelding ontleend is aan een werk van Albrecht Dürer. In het poortgebouw volgen geheel links Maria en Johannes, beiden met het gelaat vertrokken van smart.

De militaire escorte met de ladder is voor de twee misdadigers die naast Jezus gekruisigd worden. In de verte is de stad Jeruzalem te zien.

Onder staan de antecedenten van de schenker, Nicolaas van Nieuwland, die van 1561-1570 de eerste hulpbisschop van Haarlem was. In de top zijn wapen.

Links van de schenker de volgende tekst: "Inter spinas calceatus." (Tussen de doornen ligt Mijn weg).

The story is according to Luke 23: 26-32. From an archway in the left background a procession approaches. On the far right at the front Christ succumbs under the cross due to His earlier flogging. Next to him St Veronica kneels holding a white cloth in her hands with the impression of Christ's face, which she had wiped out of pity for him. Two soldiers on either side of the cross bar are about to beat Him with sticks. The longer section of the cross is borne by Simon the Cyrenian.

The soldiers are clad in sixteenth-century German uniforms, most probably because the picture is based on the work of German etcher Albrecht Dürer. In the archway at the far left Mary and John follow, their faces filled with grief.

The escort of soldiers with the ladder is for the two criminals to be crucified on either side of Christ. In the distance Jerusalem can be seen.

At the bottom are the antecedents of the donor, Nicolaas van Nieuwland, who was the first Suffragan of Haarlem from 1561 to 1570. At the top his coat of arms.

Left of the donor is the following text: "Inter spinas calceatus." (My road lies among the thorns).

Samenhang Kapelglazen
Zie p. 108.

Bijbels citaat
"Qui vult venire/post me abneget/semet ipsum et/tollat crucem suam et sequatur me." (Die achter Mij wil komen, die moet zichzelf verloochenen en zijn kruis opnemen en Mij volgen (Luc. 9)).

Schenker
Nicolaas van Nieuwland, wijbisschop, deken van St. Marie te Utrecht en proost van de St. Bavo te Haarlem. Hij was tevens titulair bisschop van Hebron in het Heilige Land, een herinnering aan de kruistochten (vergelijk glas 2). De schenker had een bedenkelijke reputatie, verwoord in zijn bijnaam: "wijnbisschop" of ook "Droncken Claesken". In 1568 werd hij wegens wangedrag uit zijn functie ontheven.

Glazenier en Ontwerper
Medewerker(s) uit de werkplaats van Dirck Crabeth, naar ontwerp van de meester. Door de beeldtraditie van de kruisdraging met zijn vaste elementen hebben de figuren in dit glas, in afwijking van de meeste andere oude glazen, iets stijfs.

Maten
Hoog 3.95 m ; breed 1.22 m.

Relationship between the Chapel Panes
See p. 108.

Biblical quotation
"Qui vult venire/post me abneget/semet ipsum et/tollat crucem suam et sequatur me." ("If any man will come after Me, let him deny himself and take up his cross daily, and follow Me (Luke 9: 23)).

Donor
Nicolaas van Nieuwland, Suffragan, Deacon of St. Marie in Utrecht and Provost of the St. Bavo Church in Haarlem. He was also Title Bishop of Hebron in the Holy Land, a reminder of the crusades (compare Pane 2). The reputation of the donor is reflected in his nickname: "wine bishop" or "Droncken Claesken" (Drunk Nick). In 1568 he was dismissed due to inappropriate behavior.

Glazier and designer
Dirck Crabeth designed the pane and it was executed by member(s) of his workshop staff. The figures on the pane look a little stiff. This is due to the entrenched tradition of depicting the cross-bearing figures with fixed elements. Most of the older panes are not so stiff.

Size
Height 13 ft; width 4 ft.

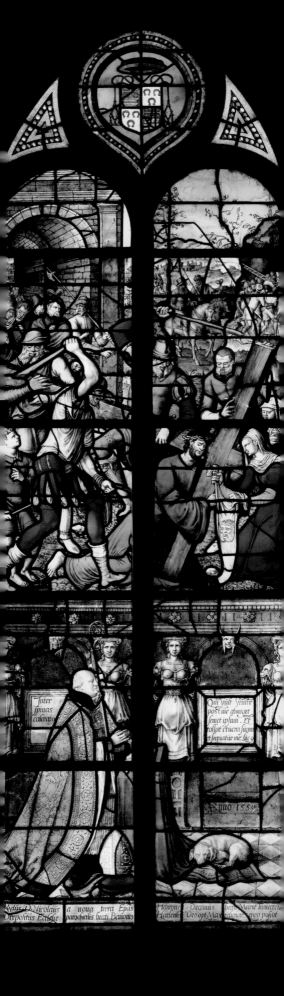

inter
spinas
collocata

De Opstanding
(omstreeks 1557)

Van der Vorm Kapel

In het glas is de opstanding weergegeven volgens Mattheus 28: 1-10.

In de rotspartij op de achtergrond is vaag een ingang te zien, die het rotsgraf suggereert waarin Jezus begraven was. Uit de stenen sarcofaag voor de rots rijst de opgestane Jezus op. Zijn hoofd wordt verlicht door een gouden stralenkrans. Zijn rechterhand maakt een zegenend gebaar; in Zijn linkerhand draagt Hij een gouden kruisstaf met een wapperende rode kruisvaan van de overwinning. De engel links achter Hem, die de steen weg had gewenteld en erop was gaan zitten, heeft eveneens een stralenkrans. Om de sarcofaag liggen vijf soldaten die zich bijna dood geschrokken zijn.

Op de achtergrond zien we in overeenstemming met het evangelie van Marcus drie vrouwen, te weten: Maria Magdalena, Maria Cleophas, de vrouw van Jacobus, en Salomé, die 's morgens naar de graftombe komen om het lichaam van Jezus te balsemen.

In de benedenrand is de schenker afgebeeld. Zijn wapen bevindt zich in de top van het glas. Voor hem de tekst: "Deus Jhesum suscitavit." (God heeft Jezus opgewekt).

The Resurrection
(approximately 1557)

Van der Vorm Chapel

The pane reflects the resurrection according to Matthew 28: 1-10. In the rocks in the background an entrance can be noticed vaguely suggesting the rocky grave of Christ. The resurrected Christ emerges from the stone sarcophagus before the rock. His head is illuminated by a golden halo. His right hand makes a blessing movement, in His left hand he carries a golden crosier with a waving red victory banner. The angel behind Him on the left, who rolled away the stone and sat on it, is also depicted with a halo. Around the sarcophagus are five terrified soldiers. In the background we see, in accordance with the gospel according to Mark, three women: Mary Magdalene, Mary of Cleophas, wife of James, and Salome, who have come to the tomb in the morning to embalm the body of Christ.

The donor is depicted in the bottom border. His coat of arms is at the top of the pane. Before him the text: "Deus Jhesum suscitavit." (God has resurrected Christ).

Samenhang Kapelglazen
Zie p. 108.

Schenker
Pater Robert Jansz., prior van het nonnenklooster van St. Margriet te Gouda

Glazenier en Ontwerper
Medewerker(s) uit de werkplaats van Dirck Crabeth, naar ontwerp van de meester.

Maten
Hoog 3.80 m ; Breed 1.18 m.

Relationship between the Chapel Panes
See p. 108.

Donor
Father Robert Jansz., Prior of St. Margaret's Convent in Gouda

Glazier and designer
Dirck Crabeth designed the pane and it was executed by member(s) of his workshop staff.

Size
Height 12.5 ft; Width 3.9 ft.

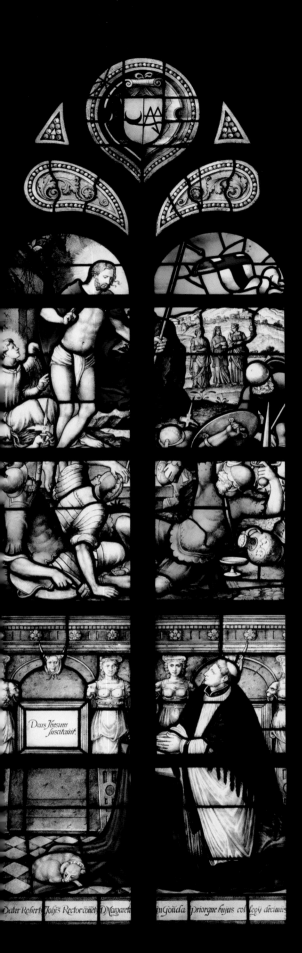

Deus Jhesum suscitauit.

Pater Roberti Johis Rector coīlēiē DMargaret ... in Gouda Priorque hujus col legy decimus

De Hemelvaart (omstreeks 1557)

Van der Vorm Kapel

The Ascension (approximately 1557)

Van der Vorm Chapel

De voorstelling verbeeldt de Hemelvaart volgens Handelingen 1: 9-11. We zien op de voorgrond een eigentijdse afbeelding van de verbazing van de personen die achterblijven. Links boven in de top zijn de voeten en de zoom van Jezus' kleed nog net zichtbaar. Op de ondergrond bevinden zich Zijn voetafdrukken. Links liggen Petrus en Maria geknield. Rechts van de heuvel de discipelen, waarvan er één op zijn knieën is gevallen. In het onderste deel is de schenker afgebeeld, zijn wapens bevinden zich in de top van het glas. Voor hem de tekst uit Handelingen 1: 9 (zie onder).

This is a representation of the Ascension according to Acts 1: 9-11. In the foreground we see a contemporary depiction of the surprise of those left behind. At top left Christ's feet and the hem of His robe are barely visible. His footprints are in the foreground. On the left in prostration Peter and Mary. On the right of the hill the apostles, one of whom has fallen on his knees. The donor is depicted in the lower section, his coat of arms are at the top of the pane. Before him the text from Acts 1: 9 (see below).

Samenhang Kapelglazen
Zie p. 108.

Bijbels citaat
"Videntibus illis in altum sublatus est et nubes/subduxit illum ab oculis eorum. Actorum 1." (Hij werd opgenomen, terwijl zij het zagen en een wolk onttrok Hem aan hun ogen. Handelingen 1).

Schenker
Pater Willem Jacobsz., overste van het Clarissenklooster van St. Marie.

Glazenier en Ontwerper
Medewerker(s) uit de werkplaats van Dirck Crabeth, naar ontwerp van de meester.

Maten
Hoog 3.80 m ; breed 1.22 m.

Relationship between the Chapel Panes
See p. 108.

Biblical quotation
"Videntibus illis in altum sublatus est et nubes/subduxit illum ab oculis eorum. Actorum 1." (He was taken up, and a cloud received Him out of their sight. (Acts 1: 9)).

Donor
Father Willem Jacobsz., Superior of the St. Marie Monastery of Poor Clares.

Glazier and designer
Dirck Crabeth designed the pane and it was executed by member(s) of his workshop staff.

Size
Height 12.5 ft; width 4 ft.

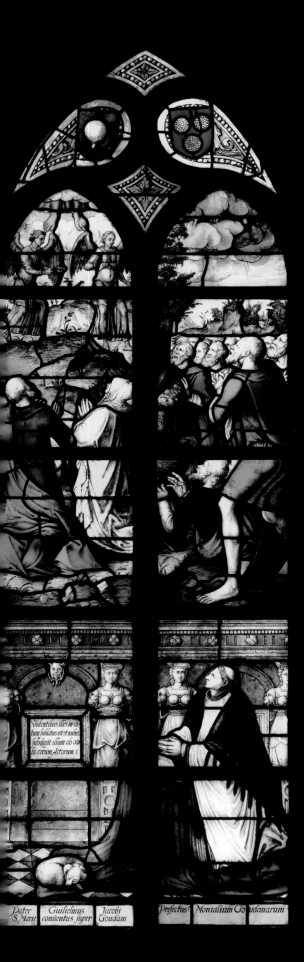

Videntibus illis in cœ-
lum subuehus est et nubes
subduxit illum ab ocu-
lis eorum Actorum 1

Pater | Guilielmus | Jacobi | Prefectus | Monialium Go:udanarum
S. Marie | conuentus super | Goudam

De uitstorting van de Heilige Geest (1557)

Van der Vorm Kapel

De voorstelling verbeeldt de geschiedenis volgens Handelingen 2: 1-13. Om te benadrukken dat de gebeurtenis zich voltrok tijdens een bijeenkomst in huis, is links Maria als een zittende vrouw afgebeeld met het evangelie op haar schoot. Om haar heen zijn de discipelen gegroepeerd, die allen kijken naar de neerdalende duif. Evenals in de glazen 10, 15 en 24 is de duif als symbool voorgesteld van de Heilige Geest. De uitstorting van de Heilige Geest manifesteert zich door de vuurtongen boven de hoofden van de discipelen. Onderaan staat de schenker; boven in de top zijn wapen. In de cartouche de tekst uit Handelingen 2 (zie onder).

The descent of the Holy Ghost (1557)

Van der Vorm Chapel

This representation tells the story according to Acts 2: 1-13. In order to emphasize that the event took place during an inside meeting, Mary has been depicted on the left as a sitting woman with the Gospel in her lap. Grouped around her are the apostles who are all gazing at the descending dove. As in Panes 10, 15 and 24 the dove is symbolic of the Holy Ghost. The descent of the Holy Ghost manifests itself through the tongues of fire above the heads of the apostles. The donor is at the bottom; at the top his coat of arms. In the cartouche the text from Acts 2 (see below).

Samenhang Kapelglazen
Zie p. 108.

Bijbels citaat
"Repleti Sunt Spiritu Sancto/et coeperunt loqui variis/linguis prout spiritus ille/dabat eloqui illis. Actorum 2." (En zij werden allen vervuld met de Heilige Geest en begonnen te spreken in verschillende talen, zoals de Geest het hun gaf uit te spreken. Handelingen 2).

Schenker
Pater Thomas Hermansz., overste van het klooster Mariënpoel bij Leiden.

Glazenier en Ontwerper
Medewerker(s) uit de werkplaats van Dirck Crabeth, naar ontwerp van de meester.

Maten
Hoog 3.65 m ; breed 1.22 m.

Relationship between the Chapel Panes
See p. 108.

Biblical quotation
"Repleti Sunt Spiritu Sancto/et coeperunt loqui variis/linguis prout spiritus ille/dabat eloqui illis. Actorum 2." (And they were all filled with the Holy Ghost and began to speak in other tongues, as the Spirit gave them utterance Acts 2.

Donor
Father Thomas Hermansz., Superior of Mariënpoel Monastery near Leiden.

Glazier and designer
Dirck Crabeth designed the pane and it was executed by member(s) of his workshop staff.

Size
Height 12 ft; width 4 ft.

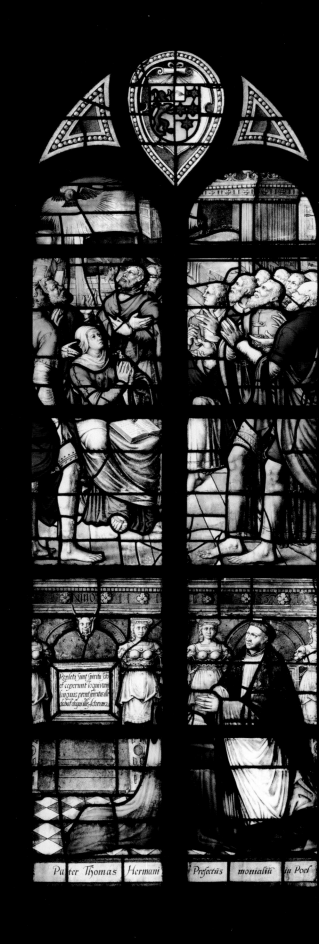

Repleti sunt spiritu sco
et ceperunt loquivariis
linguis, prout spiritus ille
dabat eloqui illis. Actorum.2.

Pastor Thomas Hermani Prefectus monialiu in Poel

De Wapenglazen (1593-1594)

The Coat-of-arms Panes (1593-1594)

De Wapenglazen (1593-1594)

Schip, transept, westtoren

The Coat-of-arms Panes (1593-1594)

Nave, transept, west end

Het wapen van Gouda in de kleuren rood en wit met zes gouden sterren, dertien maal herhaald. In de periode 1590 - 1593 werd het schip van de kerk verhoogd waarbij een lichtbeuk met acht ramen ontstond. We kunnen de Goudse wapens zien hoog in het schip, in het transept en boven de ingang onder de toren (glas 40).

De kleuren rood en wit zijn niet toevallig gekozen: zij horen bij Johannes de Doper. Rood is de kleur van zijn lijden en wit is het teken van zijn reinheid als wegbereider van Christus. De doornenkroon en de zinspreuk "per aspera ad astra" (door de doornen naar de sterren) werden later, begin zeventiende eeuw, aan het wapen toegevoegd.

The coat of arms of Gouda in the colors red and white with six golden stars, repeated thirteen times. The nave of the church was raised between 1590 and 1593 thus creating a clerestory with eight windows. We can see the Gouda coats of arms high in the nave, in the transept and above the entrance under the tower (Pane 40).

The colors red and white are chosen intentionally: they are the colors of John the Baptist. Red symbolizes his suffering and white his purity as forerunner of Christ. The crown of thorns and the maxim "per aspera ad astra" (through the thorns to the stars) were added to the coat of arms later in the seventeenth century.

Schenker
De stad Gouda schonk deze glazen aan de kerk. De wapenramen kunnen beschouwd worden als een demonstratie van stedelijke autonomie, ook op kerkelijk gebied, van de stadbestuurders.

Glazeniers en Ontwerpers
Jacob Cornelisz. Kaen, Jasper Gielisz. en Cornelis Leunisz., allen uit Gouda hebben ieder vier Wapenglazen gemaakt, naar het ontwerp van Adriaen Gerritsz. De Vrije. Glas 40 (1593-1594) is waarschijnlijk ook van zijn hand. Twee van deze glazen werden in 1634 opnieuw gemaakt door Alexander Westerhout.

Maten
De maten van de meeste Wapenramen variëren tussen hoog 5.90 m en breed 2.60 m. Sommige Wapenglazen, o.m. in het transept en aan de westzijde van de toren zijn kleiner.

Donor
The City of Gouda donated these panes to the church. The Coat-of-Arms Panes may be considered a demonstration of urban independence, also in religious matters, of the city administration.

Glaziers and designers
Jacob Cornelisz. Kaen, Jasper Gielisz. and Cornelis Leunisz., all of Gouda, each made four Coat-of-Arms Panes after designs by Adriaen Gerritsz. De Vrije. Pane 40 (1593-1594) is probably designed by him too.
Two of these panes were remade in 1634 by Alexander Westerhout.

Size
The Coat-of Arms Panes' size is mainly between a height of 19.4 ft and a width of 8.6 ft. Some Coat-of-Arms Panes, among others in the transept and on the tower's west side, are smaller.

32

33

6

37

4

35

8

39

Glazen na de Hervorming (1594-1603)

01 De Vrijheid van Consciëntie

02 De inneming van Damiate

03 De maagd van Dordrecht

04 Wapenraam van Rijnland

25 Het ontzet van Leiden

26 Het ontzet vanSamaria

27 De farizeeër en de tollenaar

28 Jezus en de overspelige vrouw

29 Koning David en de christelijke ridder

Post-Reformation Panes (1594-1603)

01 The freedom of Conscience

02 The taking of Damietta

03 The maid of Dordrecht

04 Rijnland coat of arms Pane

25 The relief of Leiden

26 The relief of Samaria

27 The Pharisee and the publican

28 Christ and the adulteress

29 King David and the Christian Knight

De vrijheid van Consciëntie (1596)

Noorderzijbeuk – Het Statenglas

The freedom of Conscience (1596)

North Aisle – The States Pane

Het Statenglas moest, waarschijnlijk in overleg met de Goudse kerkmeesters en het stadsbestuur, een belangrijke boodschap meekrijgen. Nu had juist in 1594 het Hof van Holland gelast dat een plakkaat moest worden uitgevaardigd tegen samenkomsten met aanhangers van de rooms-katholieke kerk. Het stadsbestuur had dit geweigerd op grond van het feit dat de Gouwenaren nooit begrepen hadden dat er eenheid van kerk zou moeten zijn en nog minder dat de gewetensvrijheid geweld zou moeten worden aangedaan. De boodschap lag des te meer voor de hand daar de oud-secretaris van de Staten en eigenzinnig theoloog Dirck Volkertszoon Coornhert in Gouda was komen wonen. Deze was in 1588 onder druk van meer dogmatische predikanten om zijn tolerante en humanistische ideeën uit Delft verdreven. Coornhert droeg zijn "Synodus van der Conscientien Vryheydt" op aan het Goudse stadsbestuur.

Het Statenglas is een allegorie van de overwinning van de gewetensvrijheid op de tirannie. De naakte vrouwenfiguur op de zegewagen stelt de gewetensvrijheid voor; haar linkerhand rust op de bijbel, de rechter op haar hart. De gewapende vrouw naast haar is, zoals de banderol vermeldt, de "Bescherming des Geloofs". De wagen rijdt over "Tierannie", een onderworpen man met gebroken zwaard heen. De krachten die waarborg zijn voor blijvende vrijheid trekken de kar. Het zijn eveneens vrouwen, en wel: "Liefde" (Amor), "Gerechtigheit" (met weegschaal), "Eendracht", "Getrouwigheit" (met hond), en "Stantvasticheit". De ontwerper Wttewael heeft achter de triomfwagen een triomfboog getekend. Aan beide kanten zien we de 25 wapens van de voornaamste steden van Hollands zuiderkwartier gerangschikt in volgorde van belangrijkheid, links bovenin de Hollandse Leeuw en rechts het wapen van prins Maurits, die zijn veroveringen op de Spanjaarden zou gaan voltooien. De triomftocht van Holland over de wereldzeeën was in deze tijd begonnen. Zo waren onder leiding van de Gouwenaars Cornelis de Houtman en zijn broer de eerste schepen uitgevaren die Indië zouden bereiken.

Op de cartouche in de benedenrand is een verklaring van de allegorie gegeven. De laatste regel luidt: "De landen zijn gelukkig daar de deugden regeren".

Probably in consultation with the Gouda churchwardens and the city administration it was decided that the States Pane needed to convey an important message. In 1594 the Court of Holland had decreed that it was no longer permitted to hold joint meetings with the Roman-Catholics. But this was rejected by the city administration because the inhabitants of Gouda had never understood why there had to be only one church and they understood even less why freedom of conscience should be violated. This message was even more obvious because the ex-secretary of the States of Holland and idiosyncratic theologian Dirck Volkertszoon Coornhert had come to live in Gouda. In 1588 he had been driven away from Delft by more dogmatic vicars because of his tolerant and humanist ideas. Coornhert dedicated his "Synodus van der Conscientien Vryheydt" (Synod of the Freedom of Conscience) to the city administration of Gouda.

The States Pane is an allegory of the victory of the freedom of conscience over tyranny. The naked woman on the chariot symbolizes freedom of conscience; her left hand is on the Bible, her right hand on her heart. The armed woman beside her is, as indicated on the banderole, the "Protection of the Faith ". The chariot runs over "Tyranny", a conquered man with a broken sword. The forces guaranteeing permanent freedom are pulling the chariot. They are also women, namely: "Love" (Amor), "Justice" (with scales), "Unity", "Loyalty" (with dog), and "Perseverance".

The designer, Wttewael, included a triumphal arch behind the chariot. On either side we see the 25 coats of arms of the most important cities of the southern part of Holland arranged in order of importance, top left the Dutch Lion and on the right the coat of arms of Prince Maurice, who was about to complete his reconquest. During this time Holland had begun to conquer the oceans. The first ships destined to reach the East-Indies had left Gouda, captained by Cornelis de Houtman and his brother. On the cartouche in the bottom border the allegory is explained. The last sentence reads: "The lands are happy because the virtues reign".

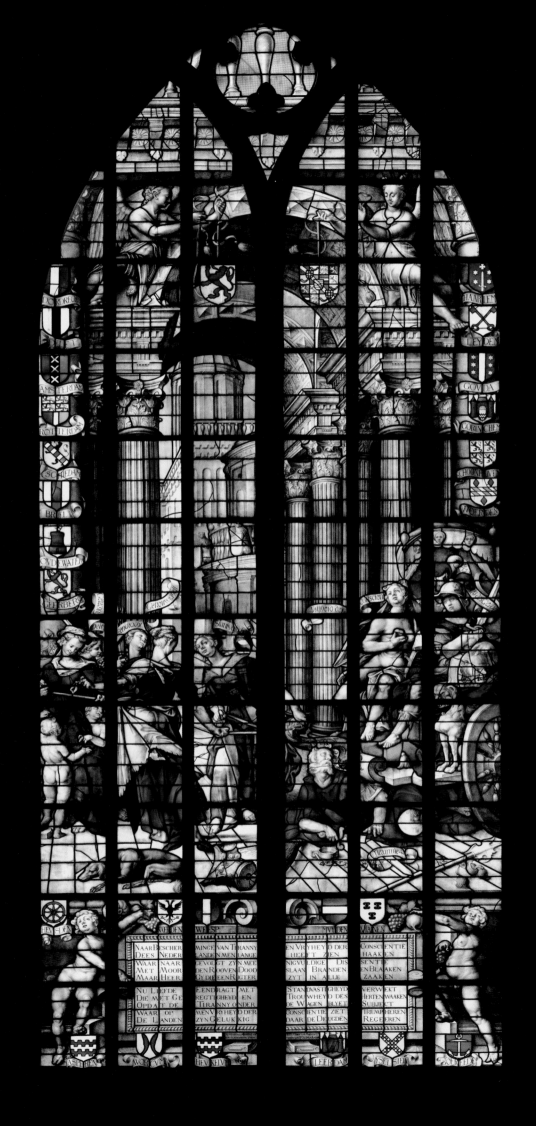

Samenhang noordelijke glazen

Vier glazen aan deze zijde (1 t/m 4) werden na de Reformatie door belangrijke steden en overheden geschonken en dragen een publiek en seculier karakter. In hun boodschap verwijzen zij onder meer naar de deugden en verantwoor- delijkheden van de overheid.

Schenkers

Na Philips II, waren de Staten van Holland, ook wel de Heren Staten genoemd, de nieuwe machthebbers in de jonge opstandige republiek. Samen met prins Maurits zijn zij de schenkers van glas 1. De Heren Staten werden gevormd door de achttien voornaamste steden van Holland en een vertegenwoordiger van de ridderschap. Ofschoon het wapen van prins Maurits hier nog naast dat van de Staten is geplaatst, zouden enkele jaren later de meningsverschillen tussen de Staten en de stadhouder, en tussen de tolerante "rekkelijken" en intolerante "preciezen", zich toespitsen. Prins Maurits begreep dat de periode van verdraag- zaamheid ten einde liep en moest als staatsman aanvaarden dat de "preciezen" de overhand zouden krijgen, hetgeen tenslotte zelfs leidde tot zijn toestemming voor de onthoofding van Johan van Oldenbarnevelt (zie hoofdstuk 3).

Glazenier en Ontwerper

Adriaen de Vrije uit Gouda is de glazenier. Het ontwerp is van de maniëristische schilder Joachim Wttewael uit Utrecht.

Maten

Hoog 10.62 m ; breed 4.40 m.

Relationship between the Northern Panes

The four panes on this side (1 through 4) were donated after the Reformation by prominent cities and authorities and are of a public and secular nature. Their messages convey among others the virtues and responsibilities of the authorities.

Donors

After Philip II, the States of Holland (being the area of the two current provinces of South and North Holland and *not* the Netherlands as a whole), also known as the *Heren Staten*, were the new rulers of the young rebellious Republic. They donated Pane 1. There were nineteen *Heren Staten*: eighteen representatives of the most prominent cities and a representative of the Nobility (the Knighthood). Although the coat of arms of Prince Maurice is still situated next to the one of the States of Holland, a few years later differences of opinion between the States and the Stadtholder, and between the tolerant "moderates" and intolerant "strict", would polarize. Prince Maurice understood that the time of tolerance was ending and, as a statesman, had to accept that the "strict" had the wining hand, which eventually even led to his granting permission for the beheading of Johan van Oldenbarnevelt (see Chapter 3).

Glazier and designer

Glazier is Adriaen de Vrije of Gouda. The designer is mannerist painter Joachim Wttewael of Utrecht.

Size

Height 34.9 ft; width 14.4 ft.

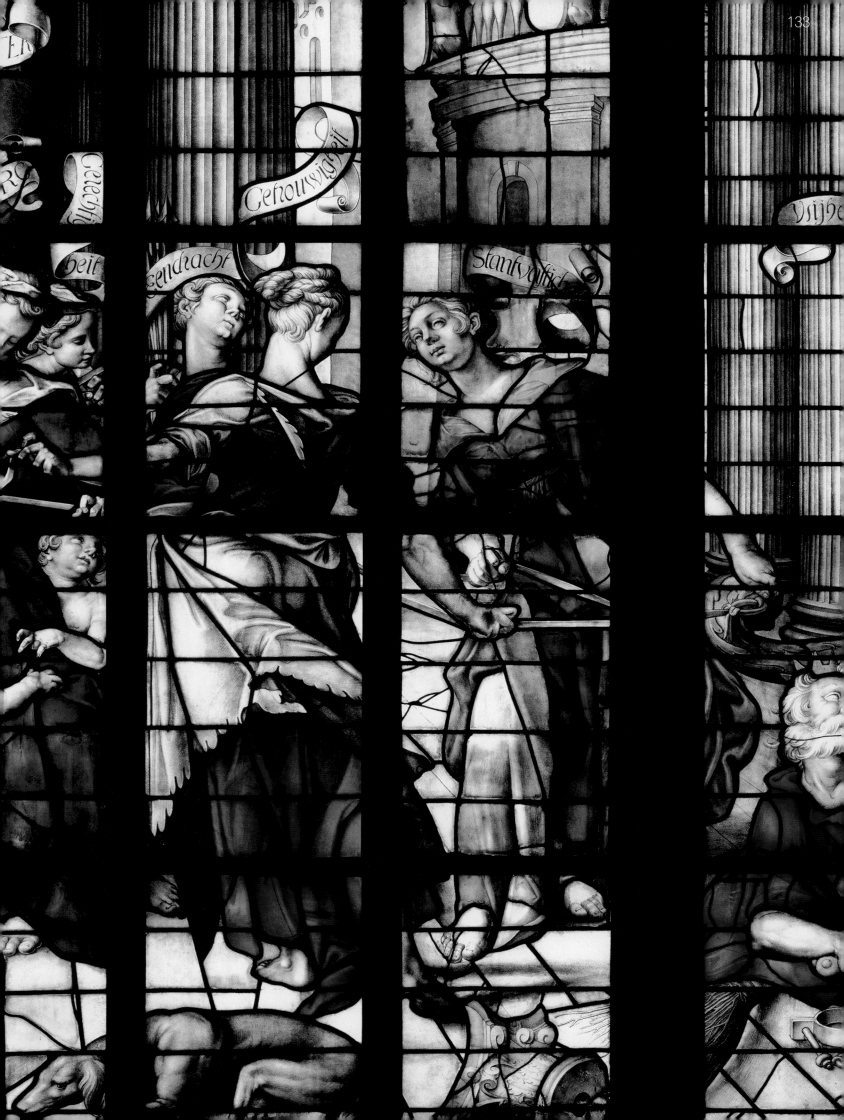

De inneming van Damiate (1597)

Noorderzijbeuk

The taking of Damietta (1597)

North Aisle

Haarlem kon om haar herwonnen glorie te tonen niet haar strijd tegen de Spaanse bezetter laten uitbeelden: de stad had immers in 1573 de strijd verloren. Het glas herinnert aan de strijd tegen de mohammedanen in Damiate, een stad aan de monding van de Nijl, waarbij de Haarlemmers zich bijzonder zouden hebben onderscheiden. Damiate werd in 1219 veroverd, na de vierde kruistocht, door graaf Willem I van Holland (zie glas 4 bovenin). Dit thema van Damiate, meer legende dan werkelijkheid, werd door Haarlem o.a. ook gebruikt in een glasschenking tien jaar later aan de stad Edam. De strijd tegen de mohammedanen had actuele betekenis vanwege het Turkse gevaar voor het christelijke Europa.

Onder de centrale spreuk in het onderveld, "Vicit Vim Virtus" (de Deugd heeft het geweld overwonnen), zien we in de grote cirkel het hoofdmotief: een trots koggeschip met het (oude) wapen van Haarlem en dat van Holland vaart met volle zeilen de haven binnen en verbreekt met een zaag, die onder de kiel is bevestigd, de afsluitende ketting. De architectuur van de stad is een samengaan van renaissancistische en oosterse elementen. Vele attributen en tafereeltjes zijn gedetailleerd weergegeven, zoals de lachende meerpalen bij de rechter toren. Voorts zien we bewegelijke figuren op de kade, op schepen en in bootjes. Vanuit de torenomgang werpen mensen vlammende pijlen die de zeilen van het koggeschip doorboren. Rechts van de linker toren worden klokken geluid.

In de bovenzwikken zien we de klassieke goden die tot de overwinning hebben geleid: Mars en Neptunus. Beneden links oorlogsattributen en rechts voorwerpen die betrekking hebben op de legende: de zaag, de kettingen, het zwaard met het kruis dat Haarlem ter herinnering aan haar daden zou hebben ontvangen en de zogenaamde damiaatjes (luidklokjes).

In het bovenveld staan als Romeinse soldaten uitgedoste allegorische figuren. Links "Cracht" met het oude wapen van de stad (zilveren boom) en gelauwerd met "Victory". Rechts "Volstandichheijt" (standvastigheid) met het nieuwe wapen (met zwaard en vier sterren) en gelauwerd met "Glory".

In order to show its regained glory it was not possible for the City of Haarlem to depict its fight against the Spanish occupier because it had lost the battle in 1573. The pane therefore recalls the fight against the Muslims in Damietta, a city at the mouth of the River Nile, where apparently crusaders from Haarlem had distinguished themselves. Damietta was taken in 1219, after the fourth crusade, by Count William I of Holland (see Pane 4 below). The theme of Damietta, more legend than truth, was also used by Haarlem ten years later when donating a pane to the city of Edam. The fight against the Muslims was a topical theme because of the Turkish threat to Christian Europe.

Below the central motto in the lower section, "Vicit Vim Virtus" (Virtue has conquered violence), we see the central theme in the large circle: a proud cargo ship with the (old) coat of arms of Haarlem and that of Holland entering the port under full sail severing with a saw under its keel the port-blocking chain. The city's architecture is a mix of Renaissance and eastern elements. Many attributes and scenes are depicted in great detail, such as the laughing mooring posts near the tower on the right. We also see moving figures on the quay, on ships and in boats. From the tower's gallery people are throwing burning arrows which pierce the sails of the ship. To the right of the tower on the left bells are tolled.

In the top spandrels we see the Gods of Antiquity who made the victory possible: Mars and Neptune. At bottom left war attributes and on the right objects relating to the legend: the saw, the chains, the sword and the cross which Haarlem is said to have received for its deed and the so-called damiaatjes (bells).

The upper section shows Roman soldiers dressed as allegorical figures. On the left "Cracht" (strength) with the city's old coat of arms (silver tree) wreathed with "Victory". On the right "Volstandichheijt" (perseverance) with the new coat of arms (with sword and four stars) wreathed with "Glory".

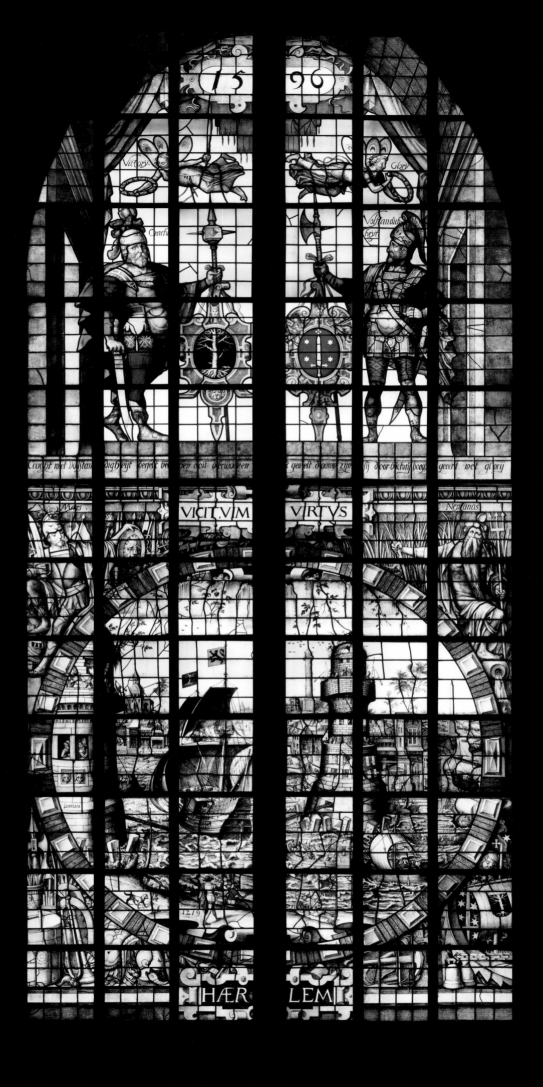

Samenhang noordelijke glazen
Zie p. 132.

Schenker
De stad Haarlem, die in 1996 haar 750-jarig bestaan vierde, is de schenker van het glas. De stad had destijds een periode van moeilijke jaren achter de rug. Na heldhaftige strijd (van o.a. Kenau Simonsd. Hasselaar) was de stad in 1573 in Spaanse handen gevallen. Vijf jaar later verlieten de Spanjaarden de stad. Haarlem was voor een groot deel verwoest en de nijverheid lag stil. Mede dankzij de komst van duizenden Vlaamse asielzoekers kwam de stad weer tot bloei (bierbrouwerijen en lakenindustrie). Als één van de oudste steden van Holland wilde zij evenals de Heren Staten een glas schenken aan Gouda mede met de bedoeling reclame te maken voor Haarlems bier.

Glazenier en Ontwerper
Het glas werd ontworpen en vervaardigd door Willem Willemsz. Thybaut (1526-1599) uit Haarlem. Thybaut is de enige glazenier die in de St.Jan zowel voor (glas 19) als na de Reformatie een Glas op zijn naam heeft staan. In tegenstelling tot de glazen van voor de Hervorming is glas 2 bijna geheel op rechthoekige stukken wit glas met brandverf in vele bruine nuanceringen beschilderd (grisaille). Daarin zijn maar enkele stukjes gekleurd glas gebruikt.

Maten
Hoog 11.03 m ; breed 4.88m.

Relationship between the Northern Panes
See p. 132.

Donor
The City of Haarlem donated the pane. The city had gone through a difficult period because after a heroic battle (a.o. by Kenau Simonsd. Hasselaar) the city had fallen into Spanish hands in 1573. Five years later the Spanish left the city which had been destroyed to a large extent with all activity coming to a standstill. Partly because of the arrival of thousands of Flemish refugees the city was brought back to life (beer breweries and lace industry). As one of the oldest cities of Holland they wanted to donate a pane, as the Heren Staten had done, to Gouda, partly with a view to advertise the Haarlem-beer industry. In 1996 Haarlem celebrated its 750th anniversary.

Glazier and designer
The pane was designed and executed by Willem Willemsz. Thybaut (1526-1599) of Haarlem. Thybaut is the only glazier who designed a pane in St. John's Church both before (Pane 19) and after the Reformation. Contrary to the Pre-Reformation Panes, Pane 2 consists almost entirely of rectangular pieces of white glass stained with many different brown shades of grisaille. Few pieces of colored glass have been used.

Size
Height 36.2 ft; width 16 ft.

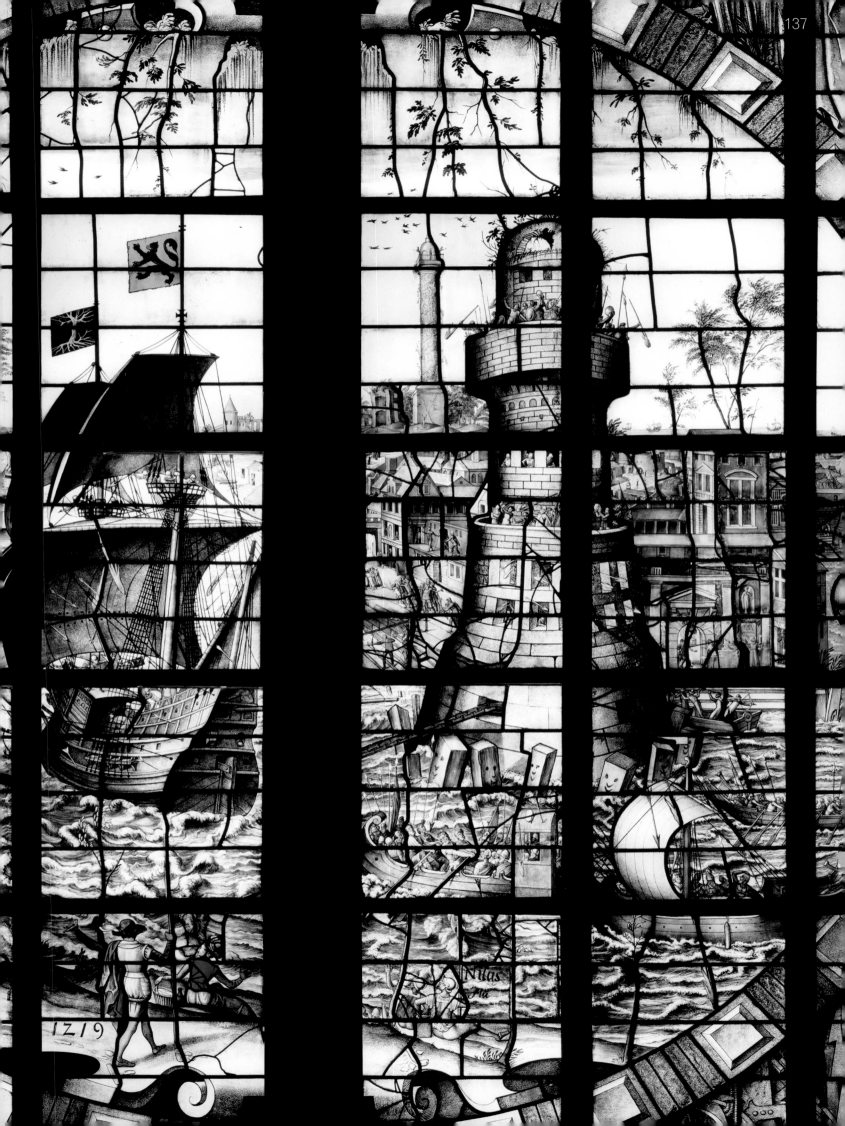

De maagd van Dordrecht (1597)

Noorderzijbeuk

The maid of Dordrecht (1597)

North Aisle

Centraal in het Glas zien we de Dordtse Maagd in de Hollandse Tuin onder een renaissanceboog met palmtak en het wapen van Dordrecht. Deze "Tuin" (omheining) was vanouds symbool van welvaren, vrede en veiligheid binnen de grenssteden van Holland. Zo zien we de wapens van de steden Naarden, Muiden, Grotebroek, Leerdam, Heusden en Geertruidenberg, Weesp, Hoorn, Schoonhoven, Medemblik, Monnikendam, Enkhuizen, Schiedam en Vlaardingen. Deze behoorden niet tot de grote steden van Holland, maar bepaalden in de strijd tegen Friezen en Geldersen, mede de grenzen van Holland. Tussen 1520 en 1530 verwierf Karel V het wereldlijk gezag in Friesland, Utrecht en Overijssel en in 1543 werd Gelre door hem veroverd. Bij de schenking van het glas was de Tuin voor Holland, dat de Spanjaarden buiten zijn gebied verdreven had, zeer toepasselijk. Eén wapen, dat van Geertruidenberg, staat niet zoals de andere wapens rond de Tuin, maar is aan de omheining zelf bevestigd. Dit duidt waarschijnlijk op de terugverovering in 1593 van de stad door prins Maurits.

Als oudste stad van Holland mocht Dordrecht het beeldmerk van de Hollandse Maagd voeren. In de vier hoeken de kardinale deugden der overheid, uitgebeeld in vrouwengestalten: Voorzichtigheid (linksboven), Matigheid (rechtsboven), Gerechtigheid (linksonder) en Standvastigheid (rechtsonder). Een triomfpoort en de wapens van de vijftien grenssteden, die de Tuin omgeven, completeren het beeld. De Hollandse Tuin was vooral aan het eind van de zestiende eeuw een symbool geworden van welvaren, beschutting, harmonie en eeuwige lente. Op de cartouche leest men de opdracht van Dordrecht.

In the center of the pane we see the Maid of Dordrecht in the Garden of Holland under a Renaissance arch with palm branch and the coat of arms of Dordrecht. This "Garden" (enclosure) was a traditional symbol of prosperity, peace and safety inside the Holland border towns. We see for instance the coats of arms of the cities of Naarden, Muiden, Grotebroek, Leerdam, Heusden and Geertruidenberg, Weesp, Hoorn, Schoonhoven, Medemblik, Monnikendam, Enkhuizen, Schiedam and Vlaardingen. These were not the most prominent cities of Holland but defined the borders of Holland in the battle against the Frisians and Gelderland. Between 1520 and 1530 Charles V obtained secular power in Friesland, Utrecht and Overijssel and he conquered Gelderland in 1543. When the pane was donated the Garden was very appropriate for Holland, which had expelled the Spanish from its territory. One coat of arms, that of Geertruidenberg, is not like the others surrounding the Garden, but is attached to the enclosure itself. This probably signifies the recapture of the city in 1593 by Prince Maurice.

As Holland's oldest city Dordrecht was permitted to use the emblem of the Holland Maid. In the four corners female figures symbolizing the cardinal virtues of authority: Prudence (top left), Temperance (top right), Justice (bottom left) and Perseverance (bottom right). A triumphal arch and the coats of arms of fifteen border cities surrounding the Garden complete the representation. Particularly at the end of the sixteenth century the Garden of Holland had become a symbol of prosperity, protection, harmony and eternal spring. On the cartouche is the dedication of Dordrecht.

Samenhang noordelijke glazen
Zie p. 132.

Schenker
Dordrecht is de oudste stad van de provincie Holland en bracht in de Statenvergaderingen als eerste van de steden haar stem uit. De steden van de provincie hadden elkaar in die tijd hard nodig. De bloei van Holland in de Gouden Eeuw was mede het gevolg van de samenwerking tussen de vele kleine steden. De zinspreuk van de Republiek luidde dan ook: "Eendracht maakt macht". In de loop van de zestiende eeuw werd Dordrecht door de steden Amsterdam, Leiden en Haarlem voorbij gestreefd. Dordrecht schonk

Gouda het glas, zoals de vertaling van het Latijn vermeldt: "Aan de heilige vriendschap met de vroedschap en het volk van Gouda, tot dusver vroom onderhouden en nog in het vervolg trouw te onderhouden, heeft de vroedschap en het volk van Dordrecht dit glas toegewijd".

Glazenier en Ontwerper
De glazenier en wellicht ontwerper is Gerrit Gerritsz. Cuyp uit Dordrecht, grootvader van de bekende schilder Albert Cuyp.

Maten
Hoog 11 m ; breed 4.88 m.

Relationship between the Northern Panes
See p. 132.

Donor
Dordrecht is the oldest city of the province of Holland and was the first to vote in the meetings of the States. The provincial cities crucially relied on each other at the time. The prosperity of Holland during the Golden Age was partially due to close cooperation between the many smaller cities. The motto of the Republic was therefore: "Union is strength". In the course of the sixteenth century Dordrecht was surpassed by Amsterdam, Leiden and Haarlem. Dordrecht donated the

pane to Gouda. The translation of the Latin reads: "To the sacred friendship with the city council and the people of Gouda, so far well maintained and to be well maintained in the future, the city council and the people of Dordrecht have dedicated this pane".

Glazier and designer
Glazier and possibly also the designer is Gerrit Gerritsz. Cuyp of Dordrecht, grandfather of famous painter Albert Cuyp.

Size
Height 36.1 ft; width 16 ft.

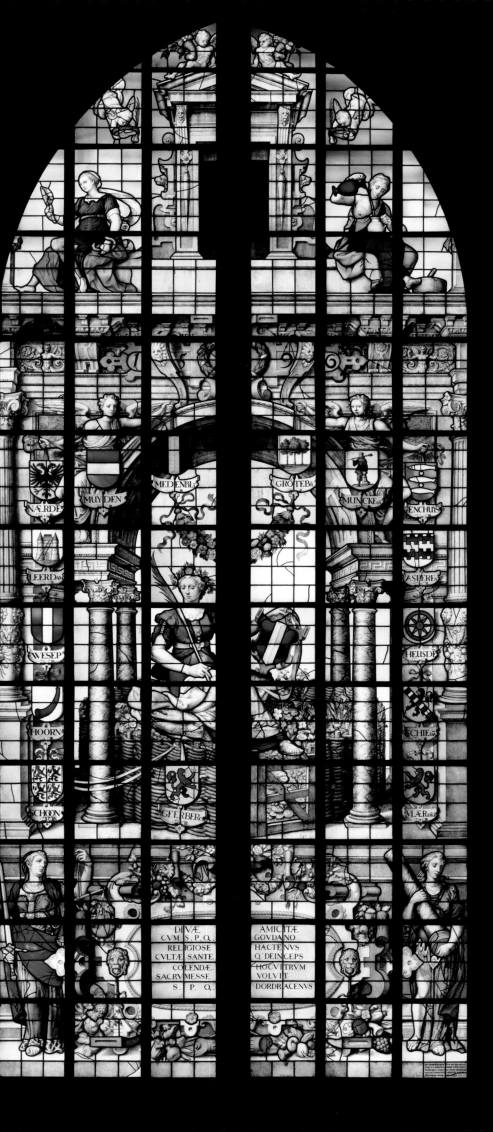

NÆRDE

MUYDEN

MEDENBL

GROTEBR

MUNCKE

ENCHVS

LEERDA

ASPERE

WESEP

HEUSDE

HOORN

SCHIE

SCHOON

GEERBER

VLÆRDIG

DIVÆ
CVM S.P.Q.
RELIGIOSE
CVLTÆ SANTE
COLENDÆ.
SACRVMESSE
S.P.Q.

AMICITÆ
GOVDANO
HACTENVS
Q·DEINCEPS
HOCVITRVM
VOLVIT
DORDRACENVS

Wapenraam van Rijnland (1596)

Noorderzijbeuk

Rijnland coat of arms Pane (1596)

North Aisle

In de top van dit eerste grote glas na de reformatie zien we vrouwengestaltes die links Justitia (recht) en rechts Fortitudo (kracht) voorstellen. Voorts symbolen van bloei en vruchtbaarheid (geheel links- en rechtsonder). Bovenin is aangebracht het wapen van het Graafschap Holland in de Hollandse Tuin (vgl. glas 3), met opschrift: "Willem Roomsche koning, 18den Grave van Holland". Onder de wapenschilden: "Conyng Willem van Romen heeft die Hoogheemraden van Rijnland gepreviligeert in den jare 1255. Binnen Leyden, op den 5 idus van October (9 oktober), de 4 indictie (regeerperiode)". Daaronder in twee rijen de wapens der Hoogheemraden van 1594, alle met helmen bekroond. In de cartouche staat de opdracht van de schenkers en het jaartal: "Gegeven by de Hogeheemraden van Rynland-1594".

At the top of this first large Post-Reformation Pane we see the female figures Justitia (justice) on the left and Fortitudo (strength) on the right. Furthermore, symbols of growth and fertility (far left and bottom right) are depicted. At the top the coat of arms of the Duchy of Holland in the Garden of Holland (compare Pane 3), with the text: "Willem Roomsche koning, 18den Grave van Holland" (Catholic King William, 18th Count of Holland). Under the coats of arms: "Conyng Willem van Romen heeft die Hoogheemraden van Rijnland gepreviligeert in den jare 1255. Binnen Leyden, op den 5 idus van October (9 oktober), de 4 indictie (regeerperiode)". (King William of Rome has privileged the Water Boards of Rijnland in 1255. In Leiden on the fifth idus of October (9 October), the fourth term of government). Beneath it are the two rows of coats of arms of the Water Boards of 1594, all with helmets. In the cartouche the dedication of the donors and the year: "Donated by the Water Boards of Rijnland -1594".

Samenhang noordelijke glazen
Zie p. 132.

Schenkers
Het eerste glas dat na de kerkhervorming geplaatst werd, is geschonken door de Hoogheemraden van Rijnland. Reeds in de dertiende eeuw ontstonden de waterschappen. Er werd toen begonnen met de ontginning van het grotendeels onder de waterspiegel gelegen Holland. De ingelanden (boeren en andere grondbezitters) van de polders waren de belanghebbenden bij een goed waterbeheer. Zij kozen hun eigen bestuur en betaalden zelf voor de kosten van onderhoud (dijken, bemaling). De Hollandse waterschappen behoren tot de oudste democratische bestuursvormen van Europa. Ook in de strijd tegen de Spaanse troepen waren de waterschappen met het wapen van "onder- water- zetten" van belang.

Glazenier en Ontwerper
De glazenier is Adriaen Gerritsz. De Vrije uit Gouda, schoonzoon van Wouter Crabeth, naar eigen ontwerp.

Maten
Hoog 11 m ; breed 4.78 m.

Relationship between the Northern Panes
See p. 132.

Donors
The first pane to be installed after the Reformation was donated by the Water Boards of Rijnland. The Water Boards originated from the thirteenth century when land reclamation in Holland, to a large extent below sea level, commenced. The landholders (farmers and other landowners) of the polders had an interest in good water management. They elected their own Water Boards and paid maintenance costs themselves (dikes, drainage). The Water Boards of Holland are among the oldest democratic institutions in Europe. The Water Boards also played a significant role in the war against the Spanish, with "deliberate flooding" as their weapon.

Glazier and designer
Glazier and designer is Adriaen Gerritsz. De Vrije of Gouda, Wouter Crabeth's son-in-law.

Size
Height 36.1 ft; width 15.7 ft.

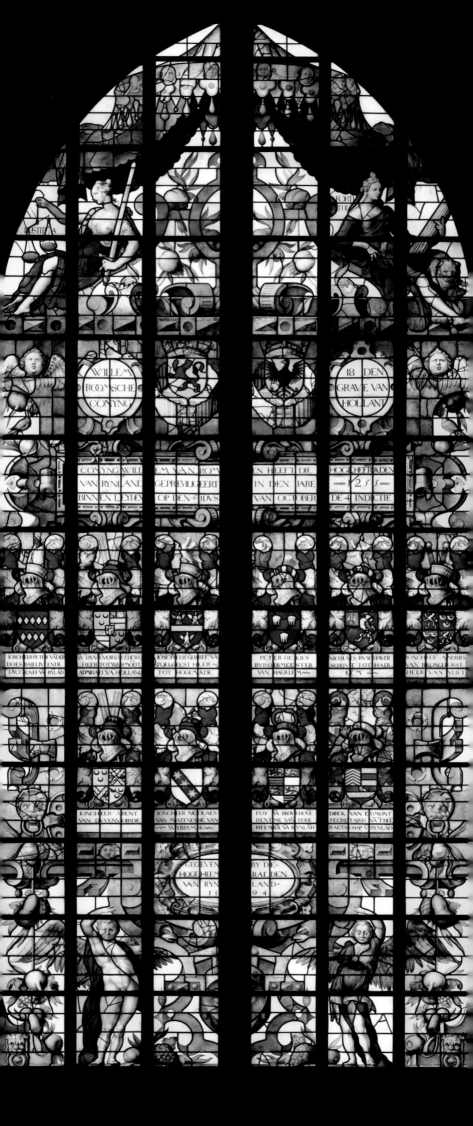

Het ontzet van Leiden (1604)

Zuiderzijbeuk

The relief of Leiden (1604)

South Aisle

Het ontzet van Leiden dat plaatsvond in 1574, is hier realistisch uitgebeeld. Op de voorgrond zien we prins Willem van Oranje die de bevrijding van de stad organiseert. Zijn gelaat komt overeen met de bekende afbeelding door de Vlaamse portretschilder Adriaen Key. Voor hem Pieter Adriaensz. v/d Werf, burgemeester van Leiden. Achter hem de vier Delftse burgemeesters als vertegenwoordigers van de burgerij, die in gelaatsuitdrukking sterk met de Prins contrasteren waardoor zijn nobele trekken extra geaccentueerd worden. Rechtsonder, boven het wapen van Delft, tilt een man met een rood wambuis een mand met witte broden (zogenaamde kardinaalsmutsen) van de grond. Rechtsboven de leeuw draagt de man in het groen gekleed een tonnetje haring op zijn schouder (haring en wittebrood worden jaarlijks als herinnering aan het ontzet op 3 oktober gegeten).
Linksachter in het midden de Delftse kerktorens. Aan de horizon, afstekend tegen de blauwe lucht, de stad Leiden met het silhouet van de Hooglandse en de Pieterskerk. Rechts daarvan zien we Leiderdorp. Op het middenplan de wateren die Delft met Leiden verbinden met schepen die etenswaren naar Leiden vervoeren. Het ondergelopen gebied is geografisch nauwkeurig weergegeven. Verschillende dorpskerken zijn herkenbaar; die van Zoeterwoude staat in brand. Door een noordwester storm is het water van het ondergelopen land tot voor Leiden gekomen. Hierdoor konden de geuzen in hun platboomde vaartuigen, sommige met zeil en kanon, proviand naar Leiden brengen. Over de droogstaande wegen zien we de Spanjaarden wegvluchten.
Beneden op een plint met het jaartal 1604 staan twee leeuwen als schilddrager. De linker houdt het wapen van de Prins en de rechter het wapen van Delft.

This pane realistically depicts the Relief of Leiden which took place in 1574. In the foreground we see Prince William of Orange organizing the liberation of the city. His face resembles that of the well-known portrait by Flemish painter Adriaen Key. Before him Pieter Adriaensz. v/d Werf, Burgomaster of Leiden. Behind him the four Burgomasters of Delft representing the burghers. Their countenances are portrayed in stark contrast with that of the Prince thus accentuating his noble features. At bottom right, above the coat of arms of Delft, a man with a red jerkin is lifting a basket with white loaves of bread (so-called cardinals hats). At the right above the lion the man dressed in green is carrying a herring barrel on his shoulder (herring and white bread are eaten each year on 3 October in commemoration of the relief).
On the left in the center background are the church spires of Delft. On the horizon, silhouetted against the blue sky the city of Leiden with the spires of the Hooglandse and Pieters Churches. On their right Leiderdorp. In the center section the waterways linking Delft and Leiden with ships carrying provisions to Leiden. Geographically the flooded area is depicted accurately. Several village churches can be recognized; the one of Zoeterwoude is ablaze. Due to a north-westerly storm the floodwaters have almost reached Leiden. This enabled the Protestants to transport provisions to Leiden in their flat-bottom boats, some with sails and canon. We see the Spanish flee along the remaining dry roads.
At the bottom on a baseboard displaying the year 1604 are two supporting lions. The one on the left supports the coat of arms of the Prince and the one on the right that of Delft.

Samenhang Zuidelijke Glazen
Een vijftal glazen aan de minder voorname zuidzijde (25-28, 29) werden na de Reformatie door enkele steden geschonken en dragen doorgaans een meer religieus karakter dan de glazen na de Reformatie aan de noordzijde (1, 2-4).

Schenker
De Stad Delft is de schenker. Het stadsbestuur koos het spectaculaire Leidens ontzet als onderwerp, omdat deze succesvolle militaire operatie van de geuzen onder leiding van prins Willem van Oranje vanuit Delft over het water werd uitgevoerd. Tegen de zin van het grootste deel van de bevolking had de Prins verordonneerd het hele gebied tussen Leiden, Delft en Gouda onder water te zetten. In de

jaren voor 1601 besloot Leiden aan Gouda een glas te schenken met de parallel uit de bijbel van "Het Ontzet van Samaria" (26). Later koos Delft voor "Het ontzet van Leiden".

Glazenier en Ontwerper
De Delftse glasschilder Dirck Jansz. Verheyden en na diens overlijden in 1603 zijn leerling Dirck Reiniersz. van Douwe zijn de glazeniers. De ontwerper is de Leidse burgemeester Isaac Claesz. van Swanenburg.

Maten
Hoog 11.22 m ; breed 4.67 m.

Relationship between the Southern Panes
The five panes on the less prominent south side (25-28, 29) were donated after the Reformation by a few cities and are in general of a more religious character than the Post-Reformation Panes on the north side (1, 2-4).

Donor
The donor is the City of Delft. The city council chose as subject the spectacular Relief of Leiden, because this successful military operation of the Protestants led by Prince William of Orange was conducted via the waterways from Delft. Against the wishes of the majority of the population the Prince ordered the flooding of the entire area between Leiden, Delft and Gouda. In the years prior to 1601

Leiden had decided to donate to Gouda a pane with the biblical parallel of "The Relief of Samaria" (26). However, later on Delft decided in favor of "The Relief of Leiden".

Glazier and designer
Delft glass painter Dirck Jansz. Verheyden and after his death in 1603 his pupil Dirck Reiniersz. van Douwe are the glaziers after a design by Leiden Burgomaster Isaac Claesz. van Swanenburg.

Size
Height 36.8 ft; width 15.3 ft.

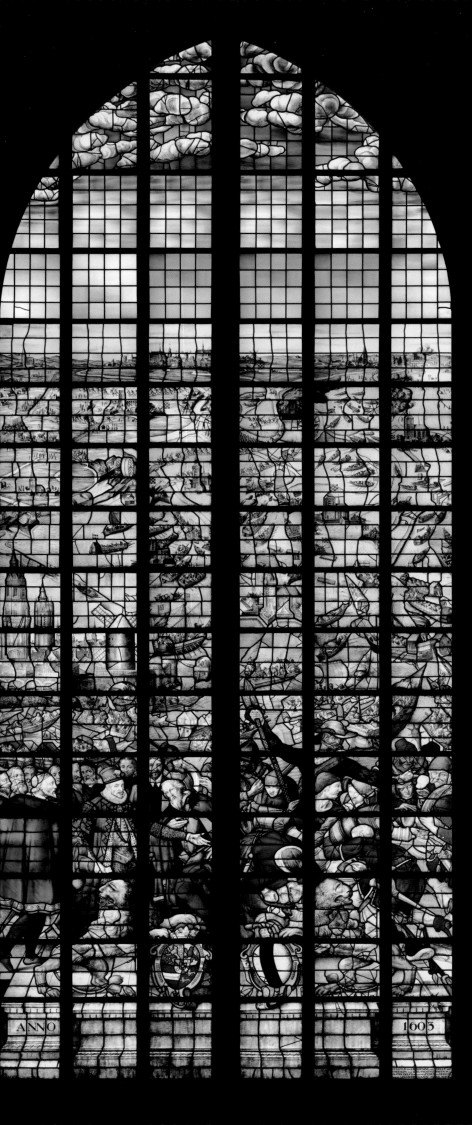

ANNO 1603

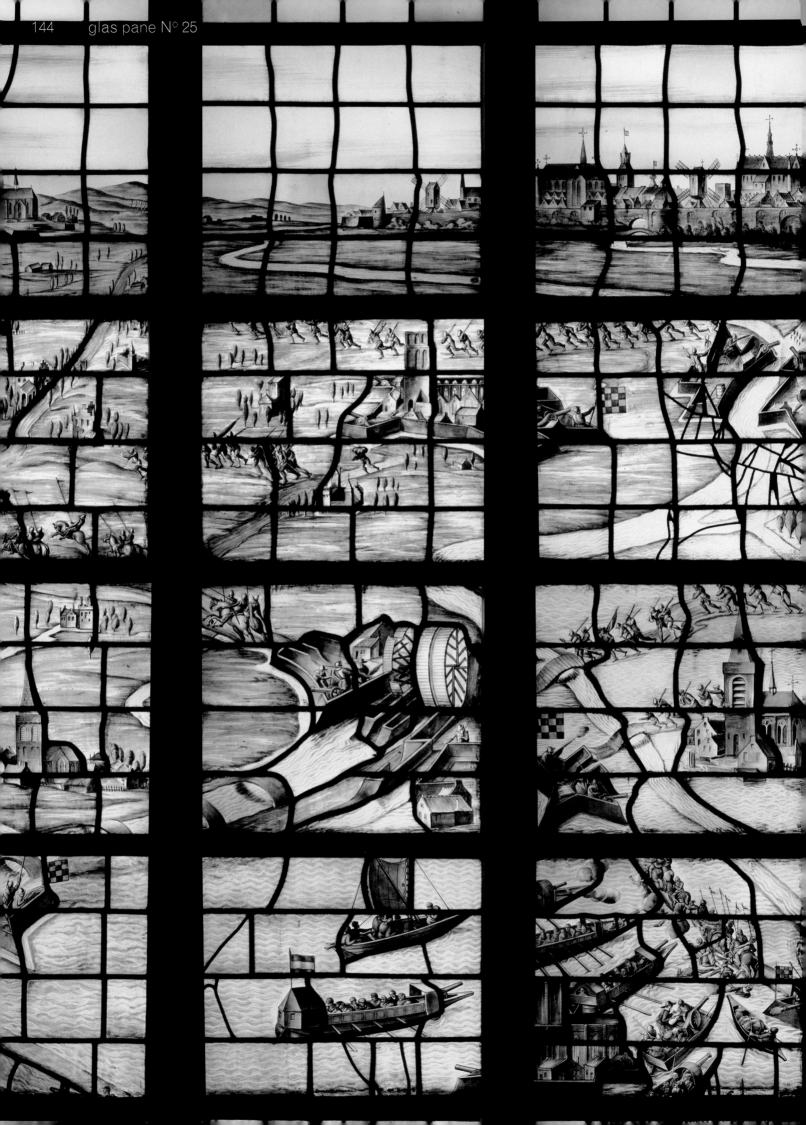

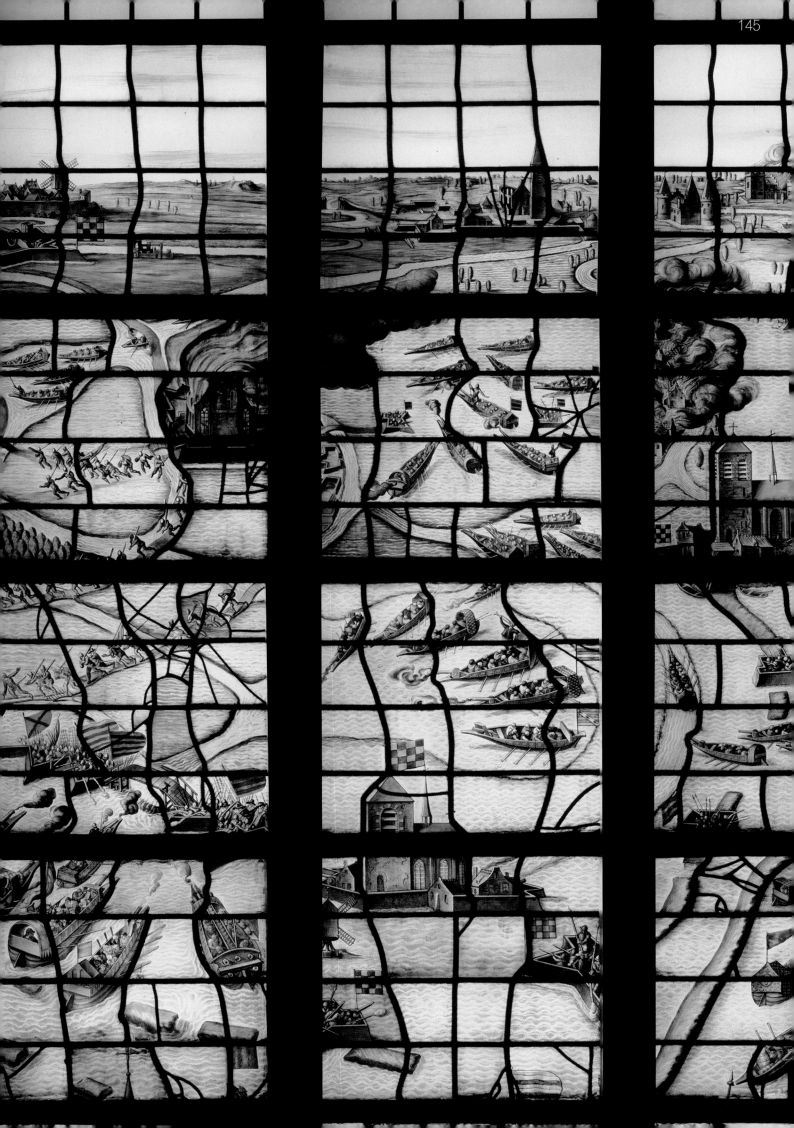

Het ontzet van Samaria (1601)

Zuiderzijbeuk

The relief of Samaria (1601)

South Aisle

Het opschrift op de cartouche geeft de verklaring van het onderwerp, namelijk het verband tussen het ontzet van Leiden in 1574 en het ontzet van Samaria in het jaar 5536 na de "Schepping" (907 voor Christus in de jaartelling destijds) als voorbeeld van redding door God welke in de tijd onveranderlijk is: "tot bewys van even ghelycke haerder stadt geschiet in den 5536 Jaer nae des werelts scheppinge ende 1574 nae Christi ons eenigen Heylandts gheboorte, in de welcke claerlicken blyckt zyn mogende handt in 2481 tussche beyde verloope jare geensins vercort te zyn". Samaria werd belegerd door de Syrische koning Benhadad. Volgens 2 Koningen 7: 6 e.v. had God de Syriërs het geluid laten horen van een groot leger in aantocht. De Syriërs werden hierdoor in de waan gebracht dat de Hethieten Samaria te hulp schoten, waardoor zij in allerijl op de vlucht sloegen. Deze overhaaste vlucht is op de voorgrond afgebeeld. Op de achtergrond zien we Samaria met de tenten van het Syrische leger. Op de achtergrond links voor de stadspoort gaan enkele melaatse mensen naar het kamp van de Syriërs. Rechts daarvan de koning van Israël op de stadsmuur die steun weigert aan een vrouw. Rechts bij de verlaten tenten de vier melaatsen die zich te goed doen aan het achtergelaten proviand en het tafelzilver stelen. Omdat zij begrijpen onrecht te doen, besluiten zij het vertrek van de Syriërs aan de stad te melden.
Op de achtergrond rechts opnieuw de vier melaatsen, die nu naar Samaria terugkeren om het ontzet te melden en rechts hiervan de vreugdevolle uittocht van de uitgehongerde inwoners van Samaria om eten te halen uit het legerkamp. De parallel met het Leidens ontzet wordt andermaal bevestigd op de benedenrand in de cartouche. Twee engelen die op bazuinen blazen houden rechts het Leidse en links het Hollandse wapen vast. Aan weerszijden twee allegorische vrouwfiguren: Magt met "alle macht is alleen van Tgodlic vermogen" en Victoria met "Sheeren Werck is wonderlic In onsen Oogen".

The text on the cartouche explains the subject; the relationship between the Relief of Leiden in 1574 and the Relief of Samaria in the year 5536 after the "Creation" (907 BC in today's calendar) as an example of the salvation by God unchanging over time: "What happened to that city in the year 5536 after the creation of the world and to our city in the year 1574 after the birth of our Lord our only Savior, is clearly proof that His omnipotence has not diminished in the 2481 years in between". Samaria was besieged by Syrian King Benhadad. According to 2 Kings 7: 6 et seq. God had let the Syrians hear the sounds of a great approaching army. This confused the Syrians into thinking that the Hittites had come to the assistance of Samaria, and made them flee in great haste. Their hurried retreat is depicted in the foreground. In the background we see Samaria with the tents of the Syrian army and in the left background before the city gate a few lepers go to the camp of the Syrians. On their right the King of Israel on the city wall refuses to assist a woman. On the right near the abandoned tents the lepers indulging in the food left behind and stealing the silverware. Because they realize they are behaving inappropriately they decide to report the departure of the Syrians to those inside the city.
In the background on the right again the four lepers, who are now returning to Samaria to report the relief and on their right the starving people of Samaria joyfully leaving to claim food from the army camp. The parallel with the Relief of Leiden is once again confirmed on the bottom border in the cartouche. Two angels blowing their trumpets hold the Leiden coat of arms on the right and the coat of arms of Holland on the left. On either side two allegorical female figures: "Power" with "all power comes from God" and Victoria with "The work of our Lord is a miracle in our eyes".

Samenhang Zuidelijke Glazen
Zie p. 142.

Schenker
De stad Leiden is de schenker. Reeds in 1599 was een delegatie van het Leidse stadsbestuur in Gouda geweest om hun voorgenomen glasschenking te bespreken. Zoals bekend, werd Leiden voor haar volharding in 1575 beloond met de stichting van de universiteit, de eerste na de Reformatie in Nederland. Dat Leiden voor deze bijbelse parallel koos, wijst er tevens op dat onze voorouders aan het begin van de Gouden Eeuw zich wilden vereenzelvigen met het uitverkoren volk van Israël. De gereformeerden zochten een verklaring en legitimering voor hun vrijheid en welvaren. Zo werd de verlossing van Rome en Spanje vergeleken met de uittocht uit Egypte; de Oranjes met de Richteren. Het besef een uitverkoren natie te zijn hangt samen met het ongekende succes in velerlei opzicht van Holland in de Gouden Eeuw.

Glazenier en Ontwerper
De Leidse glasschilder Cornelis Cornelisz. Clock maakte het Glas naar ontwerp van de Leidse burgemeester Isaac Claesz. van Swanenburg.

Maten
Hoog 11.68 m ; breed 4.70 m.

Relationship between the Southern Panes
See p. 142.

Donor
The pane was donated by the City of Leiden. As early as 1599 a delegation from Leiden city council had visited Gouda city council to discuss their intended pane donation. We know that due to its perseverance in 1575 Leiden was granted the right to found a university, the first post-Reformation university in the Netherlands. The fact that Leiden chose this biblical parallel, also points to the fact that our ancestors at the beginning of the Golden Age wished to identify with the chosen people of Israel. The Reformed-Protestants were looking for an explanation and legitimization of their liberty and prosperity. Therefore, the liberation from Rome and Spain was compared to the exodus from Egypt; the Orange family to the Judges. Their realization of being a chosen nation is linked to Holland's unparalleled success in many respects during the Golden Age.

Glazier and designer
Glass painter Cornelis Cornelisz. Clock of Leiden executed the pane after a design by the Burgomaster of Leiden Isaac Claesz. van Swanenburg.

Size
Height 38.3 ft; width 15.4 ft.

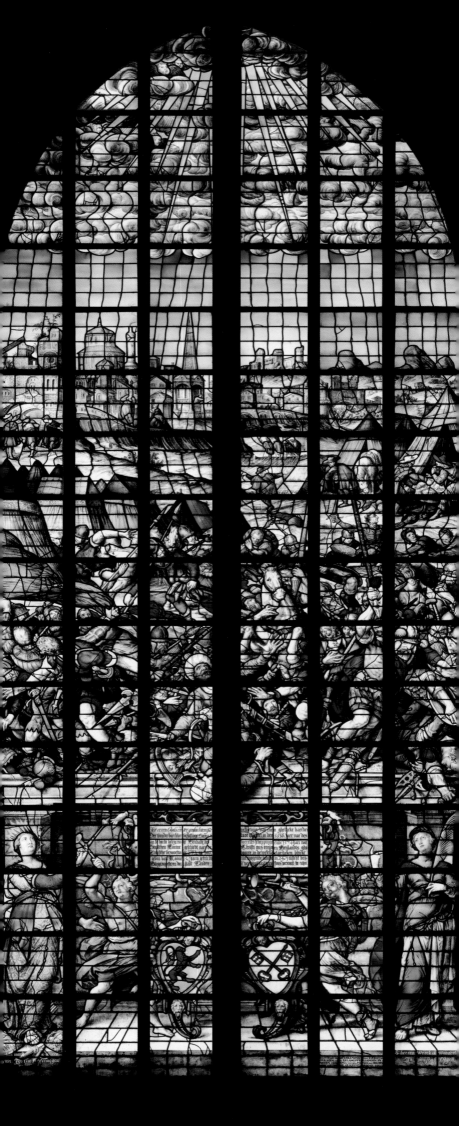

De Farizeeër en de tollenaar (1597)

Zuiderzijbeuk

The Pharisee and the publican (1597)

South Aisle

Het onderwerp is naar Lucas 18: 9-14: de gelijkenis van de farizeeër en de tollenaar in de tempel. Op de voorgrond staat de tollenaar met hoofd en rug deemoedig gebogen. De linkerhand op Oosterse wijze voor de borst, de rechter gestrekt naar de toeschouwer alsof hij contact wil maken. De farizeeër is achter in de tempel geknield met de armen theatraal naar boven, God dankend dat hij niet zo is als de tollenaar. Hij is van de toeschouwer afgekeerd en klein. De tollenaar, die zich verootmoedigt, staat er daarentegen groot op. Waarschijnlijk vereenzelvigden velen in die tijd Spanje met de farizeeër in zijn hoogmoed en de jonge republiek met de nederige tollenaar die door God beloond wordt. De Hollandse deugd tegenover het Spaanse kwaad.

De overdadige Hollandse architectuur van de tempelruimte wil deze beloning van de ootmoed voor God tonen door te verwijzen naar de rijkdom, allure en bouwarchitectuur van Amsterdam. De schaalverkleining van de figuren op de balustrade (repoussoirfiguren) vergroot de dimensie en werking van de geschilderde architectuur (zie ook de glazen 8, 28 en 48).

In de benedenrand zien we links het oude wapen van Amsterdam met het koggeschip en rechts het nieuwe wapen met de andreaskruizen vastgehouden door twee leeuwen en gedekt door een kroon, een recht dat keizer Maximiliaan de stad had verleend.

The subject is based on Luke 18: 9-14: the parable of the pharisee and the publican in the temple. In the foreground the publican stands with his head and back meekly bent, his left hand on his chest in oriental fashion, his right hand reaches toward the spectator as if to make contact. The pharisee has kneeled at the back of the temple with his arms theatrically upwards, thanking God that he is not like the publican. He is turned away from the spectator and depicted smaller. The publican, in his humility, on the other hand is depicted larger. Probably many people identified Spain with the pharisee in its arrogance and the young Republic with the humble publican rewarded by God. Dutch virtue vis-à-vis Spanish evil.

The resplendent Dutch architecture of the temple shows God's rewarding of humility by referring to the riches, style and architecture of Amsterdam. The smaller depiction of the people on the banister (repoussoir figures) increases the dimension and the effect of the painted architecture (see also Panes 8, 28 and 48).

In the bottom border we see the old coat of arms of Amsterdam with the medieval cargo ship (*koggeschip*) and on the right the new coat of arms with the St. Andrew's Crosses held by two lions and covered with a crown, a right granted by Emperor Maximilian to the city.

Samenhang Zuidelijke Glazen
Zie p. 142.

Schenker
De stad Amsterdam is de schenker. Amsterdam ontwikkelde zich vooral na 1578, toen de stad overging naar prins Willem van Oranje, tot een centrum met de grootste stapelmarkt van de wereld. Het oude wapen van de stad met het koggeschip werd vervangen door het nieuwe met de Andreaskruizen.

Glazenier en Ontwerper
De glazenier is onbekend. Het ontwerp is van Hendrick de Keyzer (1565-1621) uit Amsterdam, bouwmeester van o.m. de Westerkerk in Amsterdam en het praalgraf van de Prins van Oranje in Delft. In Glas 27 is minder gekleurd glas verwerkt dan in de andere glazen. Slechts de personen en de guirlandes van fruit zijn van helder gekleurd glas; overheersend is de grisailleschildering in verschillende tinten bruin.

Maten

Relationship between the Southern Panes
See p. 142.

Donor
The City of Amsterdam is the donor. After 1578, when the city came under control of Prince William of Orange, Amsterdam developed into the largest staple market in the world. The old coat of arms of the city with the cargo ship was replaced by the new one with the St. Andrew's Crosses.

Glazier and designer
The glazier is unknown. The design is by Hendrick de Keyzer (1565-1621) of Amsterdam, architect of the Westerkerk in Amsterdam and the tomb of Prince William of Orange in Delft. Pane 27 contains less colored glass than the other panes. Only the figures and the garlands of fruit are made of brightly colored glass; the grisaille in various hues of brown is dominant.

Size
Height 36.7 ft; width 15.4 ft.

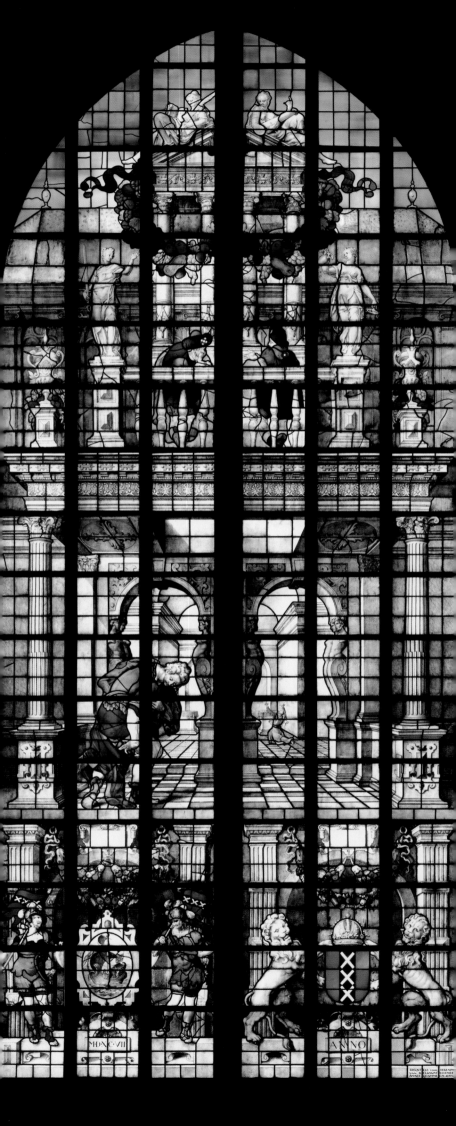

Jezus en de overspelige vrouw (1601)

Zuiderzijbeuk

Christ and the adulteress (1601)

South Aisle

Het onderwerp is naar Johannes 8: 2-11: Priesters brachten een vrouw, betrapt op overspel, naar Jezus en vroegen hem wat met haar moest gebeuren. Volgens de wet moest zij worden gestenigd; een doodvonnis kon echter slechts worden uitgesproken door Romeinse autoriteiten. Christus antwoordde "wie van u zonder zonde is, werpe de eerste steen". Eén voor één verdwenen toen de priesters en Jezus zei tot de vrouw: "Ga heen, zondig niet meer". De woorden op het glas staan na de Reformatie niet meer in het Latijn maar in het Nederlands. Aan de keuze van de stad Rotterdam voor deze bekende boodschap van vergeving kunnen verschillende redenen ten grondslag liggen. Evenals in de meeste glazen van de andere steden aan de zuidzijde van de kerk, wil men hier in de eerste plaats de burger wijzen op zijn persoonlijke verantwoordelijkheid en op de mogelijkheid van vergeving door Christus zoals die in het Nieuwe Testament wordt gepredikt. Jezus en de vrouw zijn centraal geplaatst.

De renaissancistische tempelarchitectuur domineert vooral het linker deel. Het kleurige rechterdeel komt vooral in de namiddagzon tot zijn recht.

In de benedenrand zijn de wapens van Holland en Rotterdam weergegeven. De papegaaien (symbool van huwelijkstrouw) en exotische vruchten getuigen van de reizen naar nieuwe werelddelen.

The parable is from John 8: 2-11: Priests took a woman who was committing adultery to Christ and asked him what to do with her. According to the law she was to be stoned to death; however the death penalty could only be pronounced by the Roman authorities. Christ replied: "he that is without sin among you, let him cast the first stone". The priests then departed one by one and Christ said to the woman: "Go, and sin no more". After the Reformation the words on the pane were changed from Latin into Dutch. There may be several reasons why the City or Rotterdam chose this well-known message of forgiveness. As with most of the panes of the other cities on the south of the church, the central message is to remind people of their own responsibility and the possibility of forgiveness by Christ as preached in the New Testament. Christ and the Woman are placed in the center.

The Renaissance temple architecture is especially prominent in the left section. The right section, with it's splendid colors, becomes beautifully illuminated in the late afternoon sun.

In the bottom border are the coats of arms of Holland and Rotterdam. The parrots (symbol of marital fidelity) and exotic fruit are witness of travels to new destinations around the world.

Samenhang Zuidelijke Glazen
Zie p. 142.

Schenker
Rotterdam is de schenker. De stad kwam na 1580 tot grote bloei en behoorde sindsdien tot de zeven grote steden van Holland. Daarmee kreeg de stad uitbreiding van haar regering en een sterkere positie in de staatsorganen.

Glazeniers en Ontwerpers
Claes Jansz. Wytmans (1570-1642), geassisteerd door zijn leerlingen Frans Adriaensz. en David Fransz., allen uit Rotterdam, is de maker van het glas naar eigen ontwerp.

Maten
Hoog 11.18 m ; breed 4.67 m.

Relationship between the Southern Panes
See p. 142.

Donor
The City of Rotterdam is the donor. After 1580 the city enjoyed great prosperity and became subsequently one of the seven biggest cities of Holland. The city council grew and therefore gained influence in State bodies.

Glaziers and designers
Claes Jansz. Wytmans (1570-1642), assisted by his pupils Frans Adriaensz. and David Fransz., all of Rotterdam, is the designer and executor of the pane.

Size
Height 36.7 ft; width 15.3 ft.

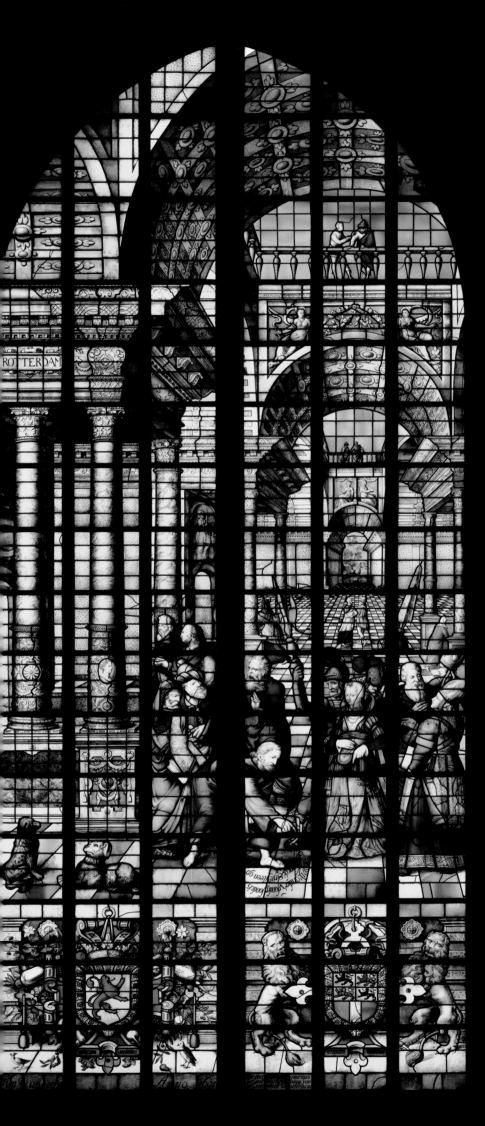

Koning David en de Christelijke Ridder (1596)

Zuiderzijbeuk

Koning David en de Christelijke Ridder was destijds een bekend thema. Ook in dit glas wordt het Oude met het Nieuwe Testament verbonden.

De voorstelling zelf is vrij statisch. Linksonder, voor de renaissancistische architectuur, zien we David met kroon, scepter en harp. Rechts de ridder die evenals David gekroond is door een engel. De geschiedenis is uit 2 Samuël 11: 27 en 12: 1-24. Om de mooie Bathseba te huwen liet David haar echtgenoot Uria in de voorste geledaren plaatsen, opdat hij in de strijd zou sneuvelen, hetgeen ook gebeurde. Later houdt de profeet Nathan David een gelijkenis voor, waarin een rijk man met veel schapen een arme man zijn enige lam ontneemt om te slachten. Als David verontwaardigd reageert, zegt Nathan dat hijzelf die man is. David toont vervolgens oprecht berouw en wordt zwaar gestraft, maar ontvangt ook vergeving. Hoewel David symbool staat voor de grote koning, wordt ook hij gewezen op de zuiverheid van de moraal waarmee door niemand gemarchandeerd mag worden.

Het gedicht onder in het Glas versterkt de betekenis van de afbeelding:

Den Croone des levens met vrede zal hij ontfangen
die als David met leetwezen zijn zonden bescreit heeft
en als den Christelycken Ridder met groot verlangen
de Wapenen des geloofs altyt tot Stryden bereijts heeft.
(Er is een goddelijke beloning voor degene die, zoals David, waar berouw toont en die zich, evenals de christelijke ridder, uitrust met de wapenrusting Gods en die het zwaard des Geestes hanteert (Eph. 6: 13, 17)).

King David and the Christian Knight (1596)

South Aisle

King David and the Christian Knight was a famous contemporary theme. In this pane too the Old Testament is linked to the New Testament.

The representation is rather static. At bottom left, in front of the Renaissance architecture, we see David with crown, scepter and harp. On the right the Knight, also crowned by an angel. The story is based on 2 Samuel 11: 27 and 12: 1-24. In order to be able to marry beautiful Bathsheba David had her husband Uria placed in the front ranks so that he would be killed in the battle, which came to pass. Later Prophet Nathan tells David a parable in which a rich man with many sheep takes a poor man's only sheep in order to slaughter it. When David responds with indignation, Nathan says that David himself is that man after which David shows genuine remorse, is severely punished but also forgiven. Although David symbolizes the great King, he is also reminded that moral purity should be abused by no one.

The poem at the bottom of the pane strengthens the meaning of the representation:

Den Croone des levens met vrede zal hij ontfangen
die als David met leetwezen zijn zonden bescreit heeft
en als den Christelycken Ridder met groot verlangen
de Wapenen des geloofs altyt tot Stryden bereijts heeft.
(There is divine reward for those who, like David, show genuine remorse, and whom, like the Christian Knight, take the whole armor of God and the sword of the Spirit (Eph. 6: 13, 17)).

Samenhang Zuidelijke Glazen
Zie p. 142.

Schenkers
In 1579, toen Holland zich geheel vrij had gemaakt, bepaalde prins Willem van Oranje dat de besluiten van de Staten van Holland ook zouden gelden voor het minder invloedrijke Noorderkwartier en dat een apart college van gedeputeerden in Noord-Holland mocht blijven bestaan. Dit glas is door de steden van het Noorderkwartier geschonken. Glas 29 is als pendant van glas 1 geplaatst. Met deze indeling staat het glas van het minder voorname noordelijke gewest aan de zuidwestzijde symmetrisch tegenover het glas van de Staten van Holland aan de noordwestzijde. Alkmaar was destijds de belangrijkste stad in het Noorderkwartier, gevolgd door Hoorn, Enkhuizen, Edam, Monnickendam, Medemblik en Purmerend, zoals de wapens op het glas (van links naar rechts) aangeven.

Glazenier en Ontwerper
Adriaen Gerritsz. de Vrije uit Gouda. Van wie het ontwerp is, is onzeker. In artistiek opzicht behoort Glas 29 volgens velen tot de minste in de St. Jan.

Maten
Hoog 6.78 m ; breed 2.27 m.

Relationship between the Southern Panes
See p. 142.

Donors
In 1579, when Holland was completely liberated, Prince William of Orange decided that decisions of the States of Holland would also apply to the less influential northern part of the province and that North Holland could keep a separate provincial council. This pane was donated by the cities of the North. Pane 29 is the pendant of Pane 1. This pane of the less prominent North installed on the south west is symmetrically opposite the pane of the States of Holland on the north-west side. Alkmaar, the most important city at the time in the north of the province, was followed by Hoorn, Enkhuizen, Edam, Monnikendam, Medemblik and Purmerend, according to the order of the coats of arms on the pane (from left to right).

Glazier and designer Adriaen Adriaen Gerritsz. de Vrije of Gouda is the glazier. The identity of the designer is uncertain. In the opinion of many Pane 29 is artistically one of the less superior panes.

Size
Height 22.2 ft; width 7.4 ft.

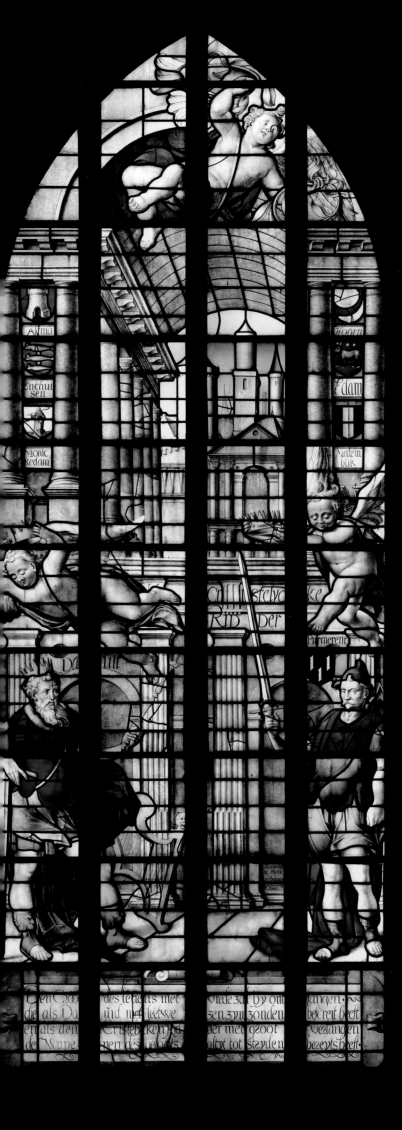

Nieuwe glazen

01 a,b,c De Mozaïekglazen

08 a Mozaïekglas in de Meurskapel

11 a Wapenglas in de Eemilius Cool Kapel

20/21 Mozaïekglazen

28a Het bevrijdingsglas

28b Gedenkraam restauratie Schouten

28c De herbouw van de tempel

The New Panes

01 a,b,c The Mosaic Panes

08 a Mosaic pane in the Meurs chapel

11 a Coat-of-arms Pane in the Aemilius Cool chapel

20/21 Mosaic Panes

28a Liberation Pane

28b Memorial Pane Schouten restoration

28c The Rebuilding of the Temple

De Mozaïekglazen (1934 - 1936)

Noorderzijbeuk

The Mosaic Panes (1934 - 1936)

North Aisle

De Mozaïekglazen zijn samengesteld door het atelier "Het Prinsenhof" te Delft uit glasfragmenten die overbodig waren tijdens de grote restauratie-Schouten van 1900 - 1936 (vergelijk de Glazen 8a, 20 en 21).

The Mosaic Panes were made by workshop 't Prinsenhof in Delft from shards remaining from the extensive Schouten restoration of 1900 - 1936 (compare Panes 8a, 20 and 21).

Maten
Glas 1a: Hoog 7.60 m ; breed 4.35 m.
Glas 1b: Hoog 7.60 m ; breed 4.35 m.
Glas 1c: Hoog 7.60 m ; breed 4.35 m.

Size
Pane 1a: Height 25 ft; width 14.3 ft.
Pane 1b: Height 25 ft; width 14.3 ft.
Pane 1c: Height 25 ft; width 14.3 ft.

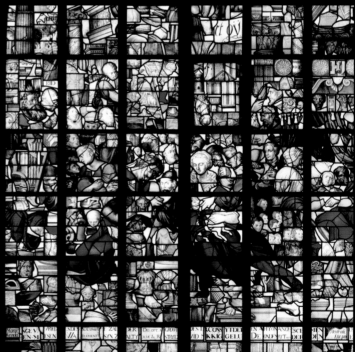

1b

1c

1a >

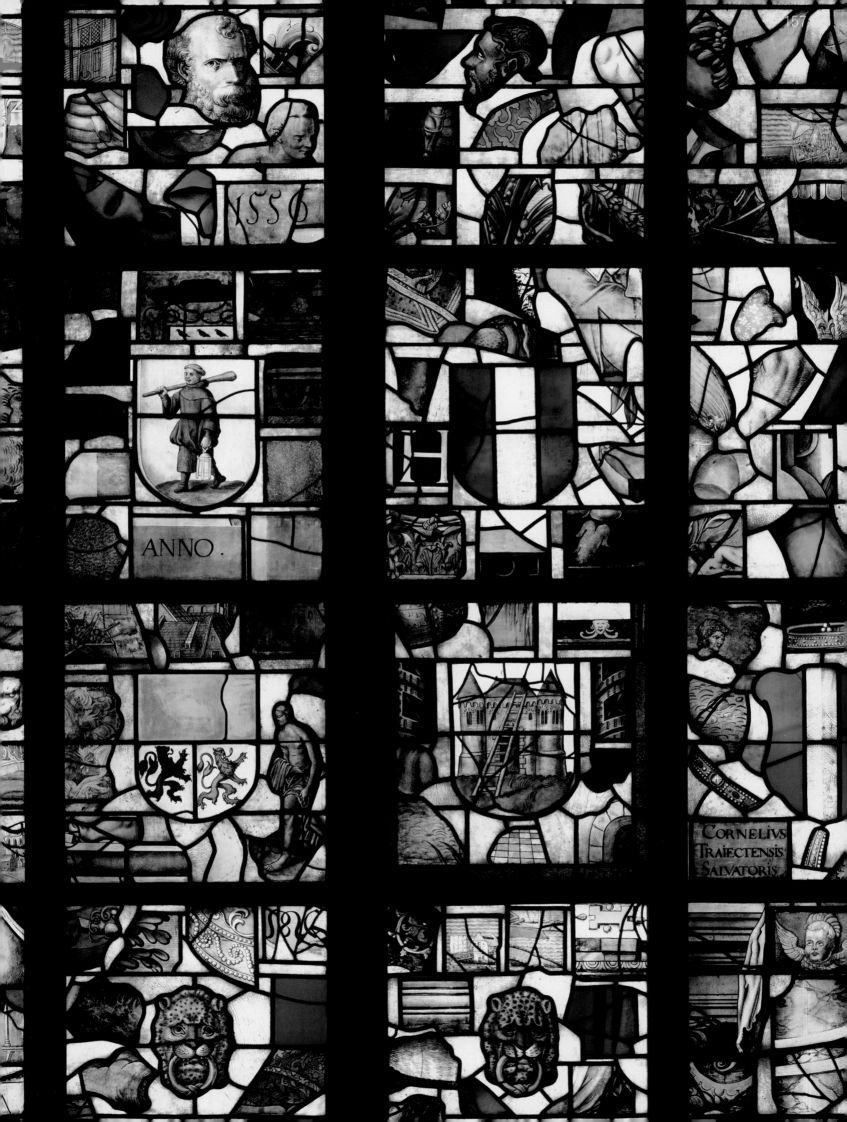

1550

ANNO.

CORNELIVS
TRAIECTENSIS
SALVATORIS

Mozaïekglas in de Meurskapel
(1989)

Meurskapel (Noordelijk transept)

Deze grafkapel is gesticht door de burgemeester Floris Kant in 1660 en werd in 1810 aangekocht door de Goudse koopman Willem Meurs. Het Mozaïekglas is, in opdracht van het College van Kerkvoogden, samengesteld door de kerkarchivaris uit glasfragmenten van eerdere restauraties en vervaardigd door studio Bogtman te Haarlem.

Mosaic Pane in the Meurs chapel
(1989)

Meurs Chapel (north transept)

This burial chapel was built by Burgomaster Floris Kant in 1660 and purchased in 1810 by Gouda merchant Willem Meurs. On the instruction of the College of Church Commissioners the Mosaic Pane was put together by the church archivist from shards remaining from earlier restorations and executed by Studio Bogtman in Haarlem.

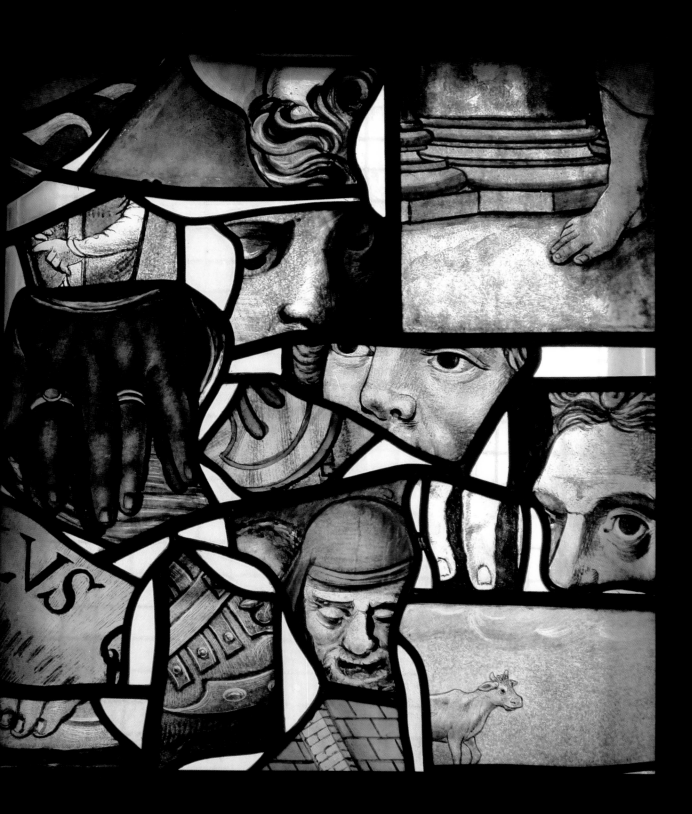

Wapenglas in de Aemilius Cool kapel (1687)

Coolkapel (Koor)

Aemilius Cool (1618-1688) was vele malen burgemeester van Gouda. Hij restaureerde de kapel, die gesticht was in 1516 door zijn voorvader Jan Jansz. van Crimpen, meerdere keren burge- meester van de stad. Jarenlang leefde de opvatting dat Shake- speare hier begraven zou zijn. De wapens zijn van verschillende voorvaders van Cool. De glazenier is mogelijk Allebert Jansen Merinck.

Coat-of-arms Pane in the Aemilius Cool chapel (1687)

Cool Chapel (Choir)

Aemilius Cool (1618-1688) was Burgomaster of Gouda multiple times. He restored the chapel, which was built by his ancestor Jan Jansz. van Crimpen in 1516, also Burgomaster of Gouda multiple times. For years it was rumored that Shakespeare was buried here. The coats of arms belong to various ancestors of Cool. Possibly, Allebert Jansen Merinck is the glazier.

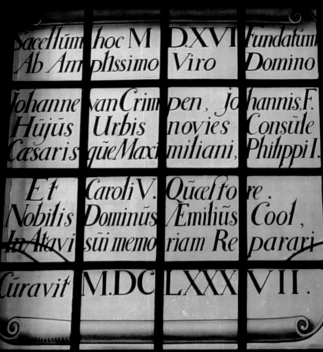

ozaïekglazen

or

 Glazen 20 en 21 zijn samengesteld uit glasfragmenten af-
mstig van de grote restauratie door Jan Schouten.
tvoering: atelier 't Prinsenhof te Delft.
as 20, datering 1932; maten: hoog 6.25 m; breed 2.80 m.
as 21, datering 1933; maten: hoog 7.00 m; breed 2.80 m.

rspronkelijk waren van 1580-1934 in deze vensters de zeven
apelglazen gemonteerd, afkomstig uit het Regulierenklooster
n de Raam dat in 1580 werd afgebroken (zie Kapelglazen 58
n 64). Ze zijn sindsdien te zien in de Van der Vormkapel aan
 noordzijde van het koor. Toegang onder glas 14.
s tekst bij deze Glazen het vierregelig rijm dat wijst op de
rkomst:

n Glas 20:
e twee Glasen hier staende present
jn't Reguliers convent eerst toe ghedocht

n Glas 21:
n als 't clooster terneer lach heel gheschent
 hier belent - en ter - oirber (in de openbaarheid) ghebrocht

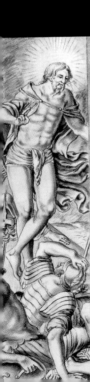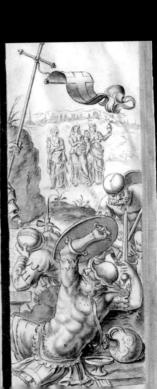

20

21

Het bevrijdingsglas (1947)

Zuiderzijbeuk

Liberation Pane (1947)

South Aisle

In de top van het glas zien we een sombere lucht met duikende vliegtuigen en bliksems. Midden in de donkere wolken snellen vier apocalyptische ruiters voort die dood en verderf zaaien. Oorlog en rampspoed zijn ook weergegeven in de ondergelopen polders; in kleine boten pogen mensen lijf en goed te redden. Midden in het centrum van het glas gaat een kerk in vlammen op tussen afgebrande gebouwen. Meer naar beneden geheel links drie scènes van oorlogsverschrikkingen: boven verzetsstrijders die aan galgen zijn opgehangen; daaronder een man die van zijn bed gelicht is; en beneden vier uitgehongerde mensen in een concentratiekamp gekleed in gestreepte pakken. Geheel rechts drie andere scènes van oorlogsverschrikkingen: boven een groep mensen met opgeheven handen, opgepakt tijdens een razzia; daaronder de deportatie van mensen, waaronder kreupelen; en beneden de grootste verschrikking, het transport van joden naar de vernietigingskampen.

Dwars door deze beproevingen breekt de stoet door met de vaderlandse driekleur als symbool van verzet in oorlogstijd en vreugde vanwege de bevrijding. De man links van de centrale verticale raamstijl maakt het "V-teken"; met drie vingers, zoals dat in Zuid-Limburg waar de glazenier woonde gebruikelijk was.

Links naast de groep op de voorgrond zien we het wapen van Gouda met het motto: "Per aspera ad astra" (Door de doornen naar de sterren). Rechts het wapen van Nederland met het motto: "Je maintiendrai" (Ik zal handhaven). De oranje-appeltjes (vergelijk glas 22) rond dit wapen en de oranjesjerp om de schouders van het jongetje op de voorgrond herinneren aan koningin Wilhelmina die vanuit Londen het verzet ondersteunde. De kleurige benedenrand bevat de wapens van de elf provincies. De bijbeltekst is uit Exodus 15: 13, "Gij leiddet door Uw weldadigheid dit volk, dat Gij verlost hebt". De dichtregels van Yge Foppema herinneren aan het verzet: (Wij)"Gedenken hen, die toen het volk verslagen/ en macht'loos scheen/ de vaan der vrijheid hoog hebben gedragen/ door alles heen".

Bij de jaarlijkse herdenking op 4 mei is het Bevrijdingsglas een belangrijk hulpmiddel "opdat wij niet vergeten". Als zodanig past het glas tussen de andere Goudse Glazen met hun eveneens leerrijke voorbeelden. Getuige ook de versregels uit het gedicht "Gezicht op Zuid-Holland" van J.W. Schulte Nordholt (1961):

waar het licht van de hemel straalt,
door de schoonheid van het verleden,
waar onze vaderen staan

als getuigen rondom ons heen
van de vrijheid die ons behoort,
Oranje er midden in.

At the top of the pane we see a somber sky, diving planes and lightning. In the center of the dark clouds four apocalyptic horse riders are wreaking havoc. The flooded polders also reflect war and disaster; people try to save what they can in small boats. In the center of the pane a church goes up in flames between burnt-out buildings. Further down on the far left three representations of the horrors of war: resistance fighters hanging at the gallows; a man arrested in his bed; and four starving people in striped clothes in a concentration camp.

On the far right three other war scenes: a group of people with raised hands arrested during a raid; deportation of people, including cripples; and the worst horror, the transport of Jews to the destruction camps.

Breaking through these tribulations is a procession waving the Dutch flag as a symbol of resistance during the war and joy due to the liberation. The man left of the central vertical mullion makes the V sign; with three fingers, which is the way it was done in South Limburg where the glazier lived.

In the foreground on the left of the group we see the coat of arms of Gouda with the motto: "Per aspera ad astra" (Through the thorns to the stars). On the right the coat of arms of the Netherlands with the motto: "Je maintiendrai" (I will maintain). The oranges (compare Pane 22) surrounding this coat of arms and the orange sash over the shoulders of the boy in the foreground remind us of Queen Wilhelmina who supported the resistance from London. The colorful border at the base contains the coats of arms of the eleven provinces. The Bible text is from Exodus 15: 13, "Thou in Thy mercy hast led forth the people whom Thou hast redeemed". The poetry quote from Yge Foppema reminds us of the resistance: (We)"Gedenken hen, die toen het volk verslagen/ en macht'loos scheen/ de vaan der vrijheid hoog hebben gedragen/ door alles heen". (We) "Remember those, who, when the people seemed conquered/ and powerless/ kept the banner of freedom flying/whatever came their way".

The Liberation Pane is of special significance on the annual 4 May commemoration day: "lest we forget". As such the theme of the pane is in keeping with the other Stained-Glass Windows of Gouda with their instructive representations. Witness also the lines of the poem "Gezicht op Zuid-Holland" (View on South Holland) by J.W. Schulte Nordholt (1961):

where the light of heaven shines
through the beauty of the past
where our fathers stand

as witnesses surrounding us
of the freedom that is ours
Orange at its heart

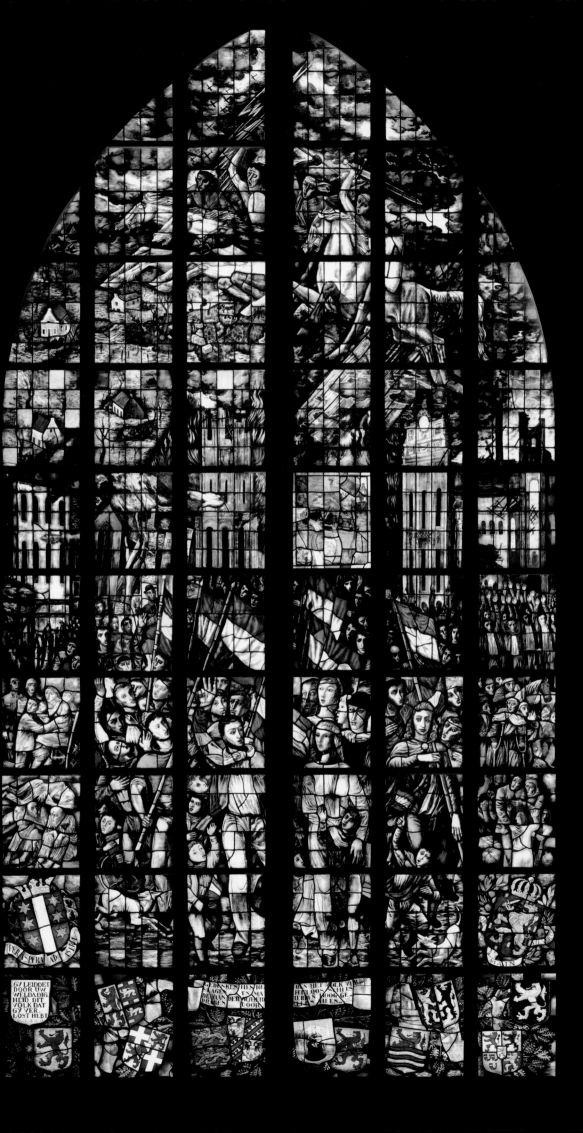

Schenkers

In 1945 werd de behoefte gevoeld om een glas toe te voegen ter herinnering aan de verschrikkingen van de Tweede Wereldoorlog en dat tevens gewijd zou zijn aan hen die hun leven gaven in het verzet. De burgers van de stad Gouda en de "Vrienden van de Goudse Glazen" zijn de schenkers. De initiatiefnemers voor dit herdenkingsglas waren burgemeester K.F.O. James en de voorzitter van de Stichting Fonds Goudse Glazen, Mr. A.A.J. Rijksen. Beschermvrouwe was koningin Wilhelmina.

Glazenier en Ontwerper

Charles Eyck uit Meerssen naar eigen ontwerp.

Maten

Hoog 8.45 m ; breed 4.40 m.

Donors

The need was felt in 1945 to add a pane to commemorate the horrors of WWII and dedicated to those who gave their lives in the resistance. Donors are the citizens of the City of Gouda and the "Friends of the Stained-Glass Windows of Gouda". Burgomaster K.F.O. James and the chairman of the *Stichting Fonds Goudse Glazen*, Mr A.A.J. Rijksen took the initiative for this commemoration pane. Queen Wilhelmina was patron.

Glazier and designer

Charles Eyck of Meerssen executed and designed the pane.

Size

Height 27.7 ft; width 14.4 ft.

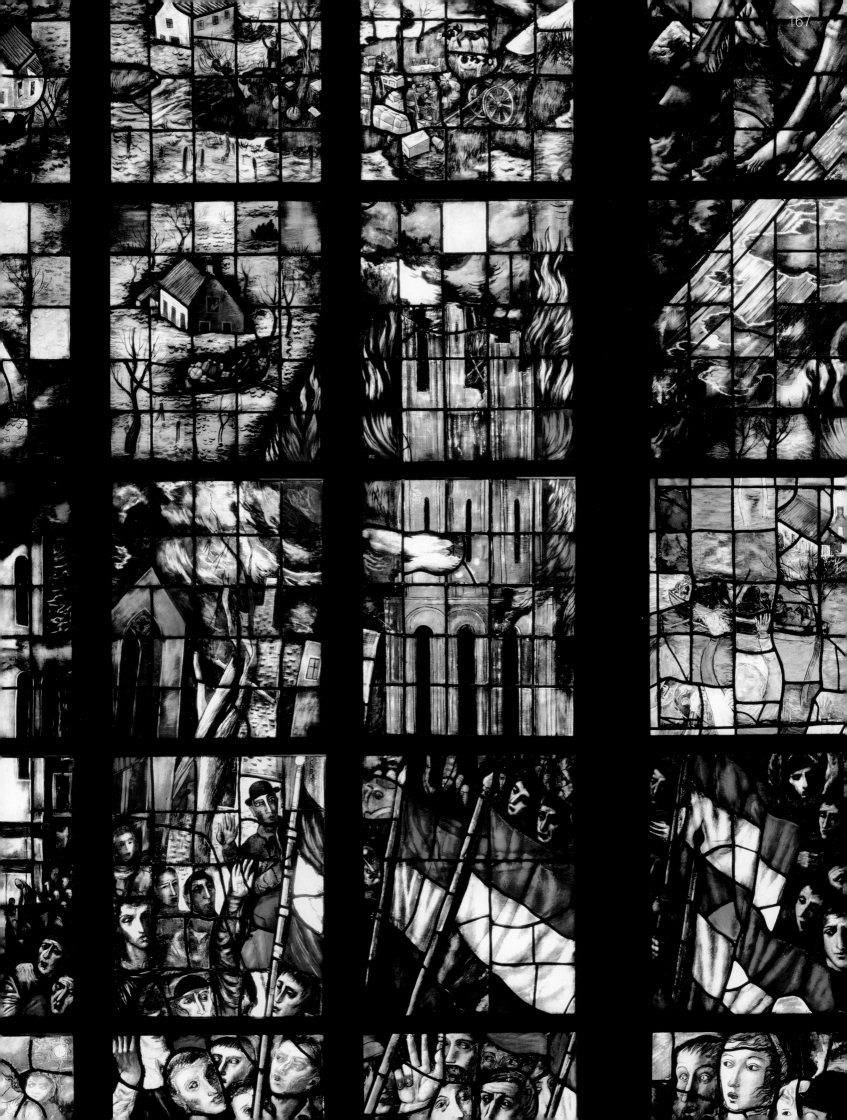

Gedenkraam restauratie Schouten (1935)

Zuiderzijbeuk

Het glas toont de wapens van hen die bijdroegen tijdens de tweede periode van de grote restauratie (1920-1936). Daarnaast wordt (zie de tekst onderin het glas) dank gezegd aan de velen die steun gaven aan het Fonds tot herstel van de glazen in het-zelfde tijdvak: "Dit glas is geplaatst in dankbare herinnering als teken van hulde aan het Fonds tot herstel van de Goudse Gla-zen voor alle medewerking verleend aan de restauratie van de glazen in deze kerk".

Schenkers
Alle particulieren en steden die hebben bijgedragen tijdens de tweede periode van de grote restauratie (1920- 1936) onder leiding van Ir. Jan Schouten.

Glazenier en Ontwerper
L.J. Knoll uit Delft naar ontwerp van D. Boode uit dezelfde woonplaats, uitgevoerd op atelier 't Prinsenhof te Delft onder leiding van Jan Schouten.

Maten
Hoog 7.30 m ; breed 4.40 m.

Memorial Pane Schouten restoration (1935)

South Aisle

The pane depicts the coats of arms of those who contributed during the second stage of the major restoration (1920-1936). Also (see text at the bottom of the pane) all those who support-ed the Restoration Fund in the same period are thanked: "This pane is placed in grateful memory as a homage to the Stained-Glass Windows of Gouda Restoration Fund for its contribution to the restoration of the panes in this church".

Donors
Private individuals and cities contributing during the second stage of the major restoration (1920-1936) led by Ir. Jan Schouten.

Glazier and designer
Executed by L.J. Knoll of Delft after a design by D. Boode also of Delft, executed at workshop 't Prinsenhof in Delft directed by Jan Schouten.

Size
Height 24 ft; width 14.4 ft.

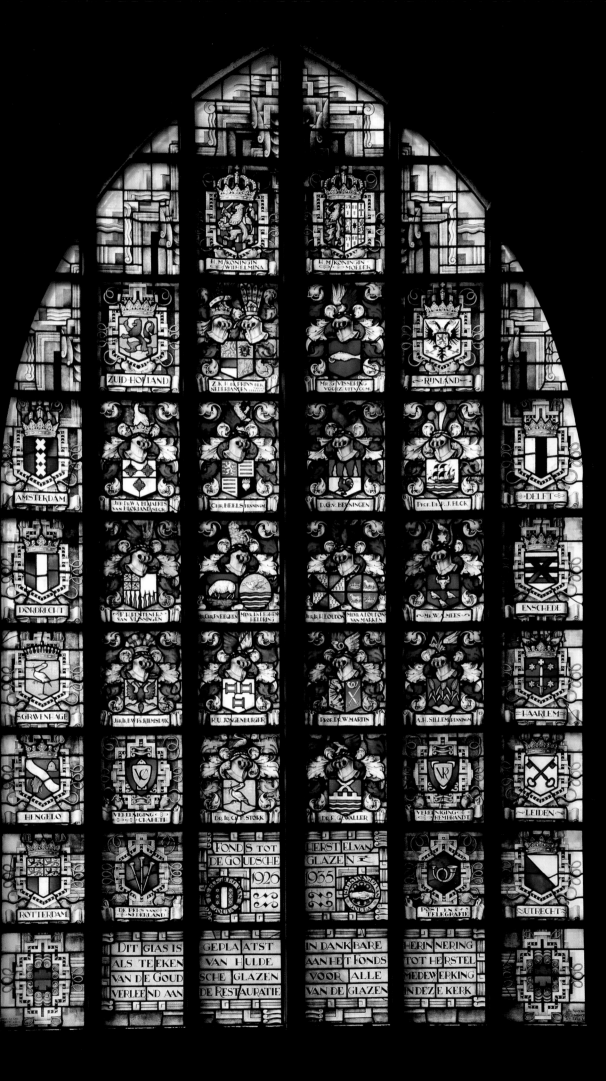

H.M. KONINGIN WILHELMINA

H.M. KONINGIN-MOEDER

ZUID-HOLLAND

Z.K.H. DE PRINS DER NEDERLANDEN

Mr. G. VISSERING VOORZ. UITV. COM.

RIJNLAND

AMSTERDAM

Jhr. Dr. W.A. BEELAERTS VAN BLOKLAND SECR.

Chr. BEELS PENNINGM.

D.G.v. BEUNINGEN

Prof. Dr. P. J. BLOK

DELFT

DORDRECHT

Dr. H. FENTENER VAN VLISSINGEN

Mr. Chr.P. VAN EEGHEN HELDRING

Jhr. Jr. H. LOUDON

Mevr. A LOUDON VAN MARKEN

Mr. W.A. MEES

ENSCHEDE

S GRAVENHAGE

Jhr. Ir. E.W. Fv. RIEMSDIJK

R.U. JONGENBURGER

Prof. Dr. W. MARTIN

A.H. SILLEM PENNINGM.

HAARLEM

HENGELO

VEREENIGING CRABETH

Dr. Ir. C.W.F. STORK

Dr. F.G. WALLER

VEREENIGING REMBRANDT

LEIDEN

ROTTERDAM

DE PERS VAN NEDERLAND

FONDS TOT DE GOUDSCHE 1926

HERSTEL VAN GLAZEN 1935

POST EN TELEGRAFIE

UTRECHT

DIT GLAS IS GEPLAATST IN DANKBARE HERINNERING ALS TEEKEN VAN HULDE AAN HET FONDS TOT HERSTEL VAN DE GOUD SCHE GLAZEN VOOR ALLE MEDEWERKING VERLEEND AAN DE RESTAURATIE VAN DE GLAZEN IN DEZE KERK

De herbouw van de tempel (1926)

Zuiderzijbeuk

The Rebuilding of the Temple (1926)

South Aisle

Het glas geeft de herbouw van de tempel in Jeruzalem weer, volgens Ezra 5 en 6. In 516 voor Christus, na de terugkeer uit de Babylonische ballingschap, wisten oudere joden zich nog te herinneren, dat na de verwoesting van de tempel door Nebucadnezar in 597 voor Christus, zijn opvolger bevolen had dat de tempel zou worden herbouwd. Toen zij de koning Darius hieraan herinnerden, honoreerde hij hun verzoek door te bevelen dat in de archieven van Babylon gezocht zou worden naar het bewijs van deze belofte. Inderdaad werd in een paleis in de provincie Medina een geschreven rol gevonden, waarop stond dat Cyrus de Grote in zijn eerste regeringsjaar dit inderdaad had toegezegd. Een wet van "Meden en Perzen" waaraan niet viel te tornen.

Links op de voorgrond zien we hoogwaardigheidsbekleders en bouwkundigen met de papieren die gevonden waren. Boven hen de vaklieden die aan de tempel werken en steigers oprichten.

In het benedendeel zien we de namen en wapens van hen die bijdroegen aan de betaling voor de restauratie. Ofschoon dit glas in de twintigste eeuw is geplaatst, is duidelijk gestreefd naar esthetische en iconografische samenhang met de oudere glazen. Naast het glas zijn enkele panelen verlicht tentoongesteld van het oorspronkelijke glas dat in 1920 werd aangebracht. Ontevredenheid met de stijl en uitvoering in "art nouveau" leidde ertoe, dat de restaurateur Jan Schouten in 1926 gedwongen werd het glas te vervangen door het huidige Glas in historiserende stijl.

This pane depicts the rebuilding of the temple in Jerusalem, according to Ezra 5 and 6. In 516 BC, upon returning from exile in Babylonia, older Jews remembered that after the destruction of the temple by Nebuchadnezzar in 597 BC, his successor had ordered the rebuilding of the temple. When they reminded King Darius of this fact, he honored their request by ordering to search the archives in Babylon for proof of this promise. Indeed in a palace in the province of Medina a scroll was found stating that Cyrus the Great in his first year in power had made this promise. This was a law of the "Medes and Persians" that had to be observed.

At left in the foreground we see dignitaries and architects with the recovered documents. Above them the builders construct the temple and erect scaffolding.

In the lower section, the names and coats of arms of those who financially contributed to the restoration. Although this pane was placed in the twentieth century, an attempt was clearly made to make it fit in esthetically and iconographically with the older panes. Next to the pane are several illuminated panels showing the original pane placed in 1920. Dissatisfaction with the style and execution in the "art nouveau" style forced restorer Jan Schouten in 1926 to replace the pane with the current pane in a more fitting historical style.

Schenkers

In 1916 stelde de restaurateur, Ir. Jan Schouten, de Restauratiecommissie voor, om een gedenkraam te plaatsen voor de acht families die het financieel mogelijk maakten om naast de Rijkssubsidie voort te gaan met de restauratie. Daartegen was geen bezwaar, mits er geen geld van de Rijkssubsidie aan zou worden besteed. In 1919 had Schouten voldoende geld bijeen "gebedeld". In de schenkersrand werden de namen en wapens van deze families aangebracht met daarbij het nummer van het glas dat zij hadden betaald. In het midden werden de namen van de leden van de Restauratiecommissie vermeld, waaronder die van de grote stimulator van Monumentenzorg in Nederland, Jhr. V.E.L. de Stuers.

Glazenier en Ontwerper

L.J. Knoll uit Delft naar ontwerp van H. Veldhuis, eveneens uit Delft.

Maten

Hoog 10.80 m ; breed 4.90 m.

Donors

In 1916 the restorer, Ir. Jan Schouten, proposed to the restoration committee to place a commemorative pane for the eight families who, in addition to state funding, had made it financially possible to continue with the restoration. There was no objection except that no state funding could be used. By 1919 Schouten had "begged" sufficient funds. In the donors' border the names and coats of arms of the eight families were placed and the numbers of the panes they had paid for. In the center the names of the members of the Restoration Committee, including that of the great promoter of the Historic Buildings Council in the Netherlands, Jhr. V.E.L. de Stuers.

Glazier and designer

L.J. Knoll of Delft after the design of H. Veldhuis, also of Delft.

Size

Height 35.4 ft; width 16.1 ft.

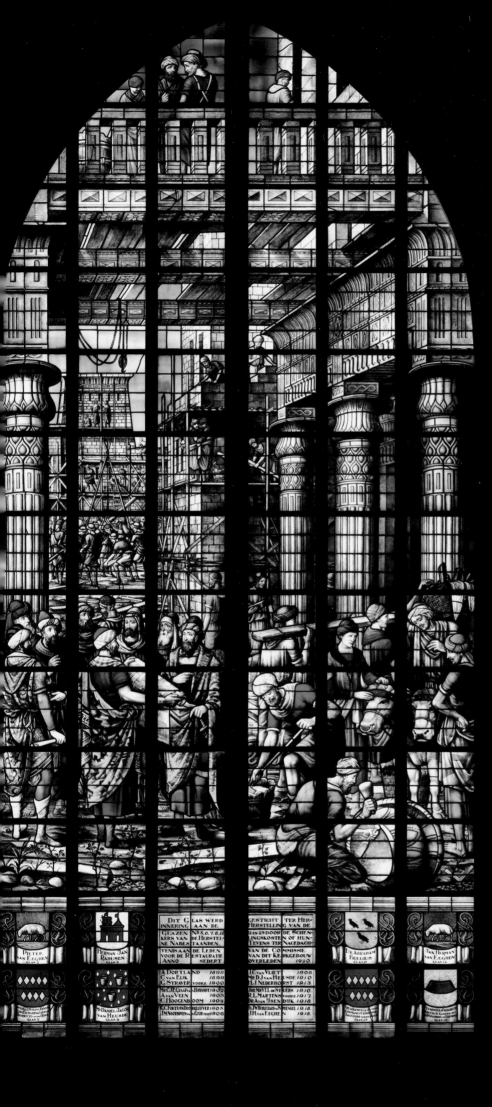

Index op de personen en plaatsen in de glazen *to persons and places in the panes*

Allegorieën op deugden *Allegories of virtues* 62, 130, 134, 138, 140,
Apostelen *Apostles* 28, 30, 62, 64, 88, 90, 98, 106, 118, 120
Bergen, *Robert van* 78, 112
Bethulië 40
Boetselaar, Elburga van 38
Brunswijk, Eric van *Brunswick, Eric of* 48, 50
Bylaer, Wouter van 88
Catharina, heilige *Catherine, saint* 40
Damiate 134
David 152
Delft 142
Egmond, Joris van 21, 82
Elia *Eliah* 52, 78, 98
Elisabeth, moeder van Johannes *Elizabeth, mother of John* 66, 70
Evangelisten, symbolen *Evangelists, symbols* 78
Gabriël, aartsengel *Gabriel, archangel* 36, 66, 68
God 22, 44, 46, 52, 58, 64, 80, 98
Heilige Geest *Holy Ghost* 68, 80, 120
Heliodorus 48
Hensbeek, Dirck Cornelisz. van 66
Herodias 88, 92
Herodes 78, 88, 92
Heye, Gerrit 90
Heye, Jan 108
Holofernes 15, 40
Jezus Christus *Jesus Christ* 16, 28, 30, 56, 62, 64, 68, 72, 76, 78, 80, 84, 90, 94, 98, 100, 106, 110, 112, 114, 116, 118, 124, 146, 150
Johannes de Doper 14, 21, 40, 66, 70, 76, 78, 80, 84, 88, 90, 92, 124
Jona 56
Jozef 68, 72, 76
Judas 62, 106
Judith 15, 40, 42
Kariathiden *Caryatids* 106
Laurentius, heilige *Lawrence, saint* 48
Laatste Avondmaal *Last Supper* 46, 62, 64
Leiden 142, 146
Lethmaet, Herman 22, 70, 112
de Ligne, Jean 40, 42
de Ligne, Philippe 100
Maarten, heilige *Martin, saint* 80
Malchus 106
Maria, moeder van Jezus *Mary, mother of Jesus* 68, 70, 72, 76, 84, 88, 114, 118, 120
Maria Magdalena *Mary Magdalene* 116
Maria Cleophas *Mary of Cleophas* 116
Marck, Margaretha van der 42
Margaretha, heilige *Margaret, saint* 98
Margaretha van Parma *Margaret of Parma* 21, 46, 54, 64, 98
Mars 134
Mary Tudor 62
Mierop, Cornelis van 84, 86
Molesme, Robertus van *Molesme, Robert of* 78
Neptunus *Neptune* 134
Nieuwland, Nicolaas 114
Ninevé *Nineveh* 56
Onias 48
Oudmunster, kanunniken van *Oudmunster, canons of* 72, 74

Pauw, Lucia 108
Petrus, apostel *Peter, apostle* 28, 76, 80, 98, 106, 118
Pilatus *Pilate* 106, 110, 112
Philips II *Philip II* 17, 21, 22, 42, 46, 50, 54, 62, 64, 78, 96, 98, 108, 110, 132
Philippus, apostel *Philip, apostle* 28, 62, 64
Philippus, diaken *Philip, deacon* 100
Reynegom, Dirck Cornelisz van 110
Robert Jansz, prior 116
Ruysch, Nicolaas 112
Salomé 116
Salomé, dochter van Herodias Salome, *daughter of Herodias* 92
Salomo, koning *Solomon, king* 36, 44, 46, 56, 62, 64
Salvator mundi 72, 78
Samaria 100, 142, 146
Satan *Satan* 52, 76, 84
Scheba, koningin van *Sheba, Queen of* 36
Simon van Cyrene *Simon the Cyrenian* 114
Suyren, Petrus van 76
Taets van Amerongen, Willem 72
Tempel te Jeruzalem *Temple in Jerusalem* 16, 30, 44, 48, 50, 66, 76, 94, 108, 148, 150, 170
Thomas Hermansz., prior 120
Veronica 114
Vincentius, heilige *Vincent, saint* 84
Werf, Pieter Adriaansz. van der 142
Willem Jacobsz, prior 118
Willem van Oranje *William the Silent* 22, 96, 142, 148, 152
Zacharias *Zechariah* 66, 70, 94
Zwolle, Hendrik van 92

Bronvermelding Literature

Beresteijn, E.A. van, *Geschiedenis der Johanniter-orde in Nederland tot 1795*, Assen, 1934.

Bogtman, R.W. et al., *Glans der Goudse Glazen, Conservering 1981-1989 een geschiedenis van behoud en beheer*, Stichting Fonds Goudse Glazen/Rijksdienst voor de Monumentenzorg, 1990.

Boom, J.A. van der, *Enkele hoofdstukken uit de geschiedenis der monumentale glasschilderkunst in Nederland*, 's-Gravenhage, 1940.

Bruggencate, A. ten, *Heraldische gids van de Goudse Glazen*, Stichting Fonds Goudse Glazen, 1949.

Derveaux-van Ussel, G. en Lousse, E., Philippe de Ligne, *een historische en kunsthistorische studie*, Leuven, 1962.

Dolder-de Wit, H.A. van, *Heiligen in de Goudse Glazen*, Stichting Fonds Goudse Glazen, 1987.

Dolder-de Wit, H.A. van, *Teksten in de Goudse Glazen*, Stichting Fonds Goudse Glazen, 1987.

Dolder-de Wit, H.A., *De geschiedenis van de Van der Vormkapel en haar gebrandschilderde glazen*, Stichting Fonds Goudse Glazen, 2005.

Dusée, F., *De glasschilders Dirck en Wouter Crabeth*, scriptie, 1997.

Eck, X. van en Coebergh-Surie, Ch., *Behold a greater than Jonas is here, the iconographic program of the stained-glass windows of Gouda, 1552-1572*, uit: Simiolus Netherlands quarterly for the history of art, 1997.

Eck, X van, Coebergh-Surie, Ch. en Gasten, A.C., *The stained-glass windows in the St. Janskerk at Gouda, the works of Dirck and Wouter Crabeth*. Corpus Vitrearum, Netherlands, Vol. II, Amsterdam, 2002.

Groot, W. de (ed.), *The Seventh Window, The King's Window donated by Philips II and Mary Tudor to Sint Janskerk in Gouda (1557)*, Hilversum, 2005.

Harten-Boers, H. van, *De zeven Regulierenglazen in de V.d. Vormkapel in de St. Janskerk te Gouda*, 1981.

Harten-Boers, H. van en Ruyven-Zeman, Z. van, *The stained-glass windows in the St. Janskerk at Gouda. The glazing of the clerestory of the choir and of the former monastic church of the Regulars*, Corpus Vitrearum, The Netherlands, vol. I, Amsterdam (KNAW) 1997.

Lee, L. et al., *Stained Glass*, Mitchell Beazley Publishers Ltd., London, 1976.

Overzee, P. van, *Het humanisme als levensbeschouwing in de Nederlanden*, Amsterdam, 1948.

Madou, M.J.M., *De Goudse Glazen kostuumhistorisch bekeken*, Stichting Fonds Goudse Glazen, 1988.

Pijls, V., Scheygrond, A. en Vaandrager, G.J., *De Goudse glazen belicht. Gids voor de zeventig gebrandschilderde Glazen in de St.- Janskerk te Gouda in vier talen*, Stichting Fonds Goudse Glazen, 1991 (in Frans, Duits en Engels, 1993).

Regteren Altena, J.Q. van e.a., *De Goudse Glazen 1555-1603*, 's-Gravenhage, 1938.

Rijksen, A.A.J., *Gespiegeld in Kerkeglas*, Lochem, 1947.

Rijksen, A.A.J., *De St. Jan in Gouda en zijn Glazen*, Stichting Fonds Goudse Glazen, 1963.

Rijksen, A.A.J., *De Goudse Glazen en de voormalige abdij van Mariënweerd*, Stichting Fonds Goudse Glazen, 1966.

Rijksen, A.A.J., *Gids Gebrandschilderde Glazen van de St. Janskerk*, Stichting Fonds Goudse Glazen, 1978.

Ruyven-Zeman, Z. van, *De 13 gebrandschilderde ramen in de hoge lichtbeuk van het koor van de St. Janskerk te Gouda*, 1982.

Ruyven-Zeman, Z. van, *Lambert van Noort - Inventor*, Maastricht, 1990.

Ruyven-Zeman, Z. van, *The stained-glass windows in the St.-Janskerk at Gouda, 1556-1604*. Corpus Vitrearum, Netherlands, Vol III, Amsterdam 2000.

Ruyven-Zeman, Z. van, Eck, X. van en Dolder-deWit, H. van, *Het geheim van Gouda. De cartons van de Goudse Glazen*, Gouda (Museum het Catharina Gasthuis) 2002

Vaandrager, G.J., *De Gebrandschilderde Glazen in de Sint Janskerk*, in de reeks: De Nederlandse monumenten van geschiedenis en kunst, Zeist, Rijksdienst voor de Monumentenzorg, Zwolle, Waanders, 1999.

Vaandrager, G.J. en Dolder-de Wit, H.A. van, *De Glazen van na de Hervorming (1594-1603)*, Kerkblad voor Hervormd Gouda, dec. 1994 - juni 1997.

Vaandrager, G.J., *Loterijen en glasschenkingen - Fundraising and sponsoring bij de herbouw van de Sint Janskerk te Gouda na de brand van 1552*, in N.D.B. Habermehl et al. (red.), In de stad van die Goude, Delft, 1992.

Verklarende Woordenlijst

Glossary

Allegorie een vergelijking door een voorstelling uit een andere sfeer, zoals een grijsaard met zandloper en zeis een allegorie van de tijd voorstelt
Andreaskruis liggend kruis met twee even lange balken in x-vorm
Annunciatie aankondiging van de geboorte van Christus
Apocalyptisch uit het laatste boek van de bijbel, de Openbaring van Johannes; betreffende gebeurtenissen die de ondergang van de wereld voor de geest roepen
Apocrief bijbelboeken die niet als echt of gezaghebbend beschouwd worden
Art nouveau kunstrichting rond 1900 gebaseerd op krullen en bloemmotieven
Banderol spreukband, strook met opschrift
Cartouche (tekstcartouche) met krullen en rolwerk omlijst vlak waarop een opschrift is aangebracht
Carton (glascarton) werktekening van een kerkraam op ware grootte
Guirlande opgehangen slinger van groen en bloesems, ook nagebootst in bouwstijl
Gotiek kunststijl, vooral in de kerkbouw, die van de 12e tot de 16e eeuw bloeide; de spitsboog en de harmonisch naar boven strevende lijnen zijn de meest karakteristieke kenmerken
Grisaille schilderwerk dat alleen uit tinten bestaat, zoals grijs op grijs en bruin op bruin
Heraldiek wapenkunde
Iconografie de leer van de voorstellingen in de beeldende kunst
Kariatiden vrouw- of man figuur als schoorzuil of pilaster
Kanunnik wereldlijk katholiek geestelijke die deel uitmaakt van het kapittel van een kerk
Koggeschip breed en kort zeilschip met ronde hoog opgaande stevens
Koor (halfcirkelvormig) einde van het middenschip, plaats voor altaar en zangkoor
Kruisbasiliek kruiskerk waarvan middenschip hoger en breder is dan zij- en dwarsbeuken
Lichtbeuk bovengedeelte van (verhoogd) koor of schip
Middenschip hoofdbeuk van de kerk
Nimbus stralenkrans boven het hoofd, meestal bij heiligen afgebeeld
Pendant tegenhanger; een aantal Glazen zijn vanwege hun samenhang (meestal iconografisch) symmetrisch tegenover of naast elkaar geplaatst
Plakkaat van overheidswege ordonnantie of open brief
Pomander bal met reukstof
Renaissance wedergeboorte van klassieke kunst en filosofie die de overgang markeert van de Middeleeuwen naar de nieuwe tijd
Repoussoir iets dat iets anders beter doet uitkomen, in de Glazen dienen soms kleine figuren op de achtergrond als versterking van de dieptewerking
Romanist benaming voor Nederlandse en Duitse schilders die na hun verblijf in Italië de grote meesters van de Italiaanse Renaissance wilden navolgen
Superplie mantel of overkleed
Transept de voornaamste kruis- of dwarsbeuk aan een kruiskerk
Triptiek drieluik; een uit drie delen bestaand schilderij
Vidimus eerste ontwerp van de voorstelling op het glas, dat ter goedkeuring werd voorgelegd aan de schenker
Wapenkwartieren genealogische wapens van alle vier de grootouders, alle acht de overgrootouders, etc.
Zijbeuk kerkgedeelte in lengterichting naast het middenschip
Zwikken hoekstukken tussen de boog en de rechthoekige omlijsting waarin de boog gevat is

Allegory expression by means of a symbolic representation, for instance an old man with hourglass and scythe as an allegory of time
Andrew's Cross diagonal cross (saltire) with two beams of equal length in x-form
Annunciation announcement of the Birth of Christ
Apocalyptic from the last book of the Bible, the Revelation of John; concerning events evoking the end of the world
Apocrypha Bible books which are not considered genuine or authoritative
Art nouveau art movement around 1900, characterized by curved lines and plant motifs
Banderole a streamer or ribbon bearing an inscription
Canons catholic layman belonging to a chapter of a church
Cartoon full-scale paper design of a church window
Cartouche (text cartouche) a surface surrounded by curved lines and rolls containing an inscription
Caryatid sculptured female figure taking the place of a column or pilaster
Choir (semicircular) end of the nave, location of altar and choir
Clerestory upper part of (raised) choir or nave
Cruciform basilica cruciform church with a nave higher and wider than transept and side aisles
Edict open letter or official proclamation
Garland ornamental band with verdure and blossoms, also in architecture
Gothic style of architecture, particularly churches, between 12th and 16th centuries, characterized by pointed arches and harmonic steep upwards lines
Grisaille style of painting in monochrome resembling bas-reliefs
Halo ring of light usually around the head of a saint
Heraldry the art of science related to coats of arms
Iconography the art of pictorial representation
Koggeschip Hanseatic cargo ship, wide and short sailing vessel with rounded and steep stems and sterns
Nave main aisle of the church
Pendant panes which due to their relationship (usually iconographic) are placed symmetrically opposite or next to each other
Pomander ball with perfume
Renaissance revival of classical art and philosophy marking the transition from the medieval world to the modern world
Repoussoir formal device for creating an impression of space, the panes sometimes have minor figures in the background strengthening depth effect
Romanist name of Dutch and German painters who after their stay in Italy wanted to follow the great masters of the Italian Renaissance
Seize quartiers genealogic coats of arms of all four grandparents, all eight great-grandparents, etc.
Side aisle longitudinal part of the church next to nave
Spandrels corner sections between the arch and rectangular frame containing the arch
Surplice robe or over-garment
Transept main aisle of a cruciform church
Triptych a painting consisting of three parts
Vidimus first design of a representation on a pane, submitted for approval to a donor

colofon colophon

samenstelling compilation
Stichting Fonds Goudse Glazen, 2008

uitgever publisher
Eburon, Delft

druk print
Die Keure, Brugge

ontwerp design
stoopmanvos, Rotterdam

afbeeldingen illustrations
alle illustraties, tenzij anders vermeld, met dank aan
all illustrations are courtesy of
Rijksdienst voor Archeologie, Cultuurlandschap en Monumenten (RACM)
www.racm.nl

Foto van glas 33 geeft niet het originele glas weer, maar is een doublure van
glas 34. Foto's van glas 35, 36, 37, 38, 39, 41, 42, 43, 44 geven niet de originele
glazen weer, maar zijn doublures van glas 32.
*Photograph of Pane 33 does not represent the original pane, but is identical to
the one of Pane 34. Photographs of Panes 35, 36, 37, 38, 39, 41, 42, 43, 44 do not
represent the original panes, but are identical to the one of Pane 32.*

pp. 18-19: Marcel van den Broecke, www.orteliusmaps.com

ISBN 978-90-5972-073-2